The Great Illustrator
AUBREY BEARDSLEY
比亞茲萊的插畫世界

許麗雯 著

U0037313

AUBREY BEARDS

國家圖書館出版品預行編目資料

比亞茲萊的插畫世界 / 許麗雯 著.--初版--臺北
市：信實文化行銷，2008.3〔民97〕
　　面：21.5×16.5 公分（藝術館）
　　ISBN：978-986-84208-2-3（平裝）
　　1.比亞茲萊（Aubrey, Beardsley, 1872-1898）
　　2.傳記　3.畫家　4.插畫　5.英國

940.9941　　　　　　　　　　　　　97003521

比亞茲萊的插畫世界

作　　者：許麗雯

總編輯：許麗雯

主　　編：胡元媛

執　　編：黃心宜

行銷總監：黃莉貞

發　　行：楊伯江

出　　版：信實文化行銷有限公司

地　　址：台北市大安區忠孝東路四段341號11樓之3

電　　話：（02）2740-3939

傳　　真：（02）2777-1413

http://www.cultuspeak.com.tw

E-Mail：cultuspeak@cultuspeak.com.tw

郵撥帳號：50040687 信實文化行銷有限公司

製版：菘展製版（02）2246-1372

印刷：松霖印刷（02）2240-5000

圖書經銷：大眾雨晨圖書有限公司

地　　址：（235）台北縣中和市中正路872號10樓

電　　話：（02）3234-7887　　傳　真：（02）3234-3931

Copyright © 2008 CULTUSPEAK PUBLISHING CO., LTD.

All Rights Reserved. 著作權所有·翻印必究

本書文字非經同意，不得轉載或公開播放

獨家版權 © 2008信實文化行銷有限公司

2008年3月初版一刷

定價：新台幣320元整

天才不寂寞

如果比亞茲萊能再多活個五年，插畫藝術的進程將會以怎樣的速度前進？

如果比亞茲萊能再多活個十年，藝術史學家將會如何重新定位他的成就？

如果比亞茲萊能再多活個二十年，社會學家又將會如何記錄這位反骨的叛逆天才？

僅僅二十六歲的生命，比亞茲萊卻帶給藝術界如此巨大的影響，在頹廢主義盛行的時代裡，他成了當代創新精神與前衛力量的象徵。在他的作品中，我們看見了如繁星般熠熠生輝的燦爛火花，並且似燎原般地影響著後代的藝術創作。

「色彩」絕對不是比亞茲萊的最強項，但鮮少有人能與他的黑白畫相抗衡。比亞茲萊用他的畫筆，一點、一線，細細描繪他心中對無數社會現象的嚴厲批判——男尊女卑的不平等教條、上流社會爾虞我詐的虛偽面具、性壓抑與同性戀的變態心理……嘲諷式的人物形象、鄙夷般的虛構情節、赤裸裸的醜陋人性……。他用頑抗的畫筆，一頁、一頁揭露著隱藏在人們內心深處的矛盾與恐懼；記錄著十九世紀中葉，大時代發生揭天掀地般變動時，人們心底的不安與騷動。

那絕對是個光輝的年代。一八七二年——比亞茲萊出生那年，莫內發表了《日出‧印象》，「印象畫派」於焉誕生，徹底顛覆了人們對色彩的想像；一八九八年——比亞茲萊去世當年，王爾德出版了《里丁監獄之歌》；德布西譜成了《夜曲》；居禮夫婦發現了「鐳」；鐵血宰相俾斯麥去世，彷彿一個嘎然而止的年輪，歷史上留下了一個深深的烙印。

與大時代巨輪邁著同樣步伐的比亞茲萊，完全掙脫了世俗的枷鎖，以流暢的線條，宣洩著自己的前衛思潮，他的崛起與隕落，快得讓人來不及反應，像嘲弄世人般來去自如，完全不受無情命運的擺佈。

　　我們用最珍惜的心情，策劃這本《比亞茲萊的插畫世界》，深怕遺漏了他短短二十六年的狂狷歲月。在王爾德的名劇──《莎樂美》中，我們驚豔於他的創意與想像，宛如隨意揮灑卻爭奇鬥豔的花海；在每一期的「The Yellow Book」中，他的頑謔與慧詰，像個抓不住的滑溜精靈，隨手灑落一道道金粉，點點晶瑩、華燦無比。雖然限於篇幅，我們只能精選出一百幅精彩創作，但細細品味，處處都見驚奇。期待讀者能與我們共同分享這場藝術盛宴，一起為比亞茲萊的青春人生，歡呼⋯⋯。

總編輯
許麗雯

插畫/黃可萱

比亞茲萊目錄

比亞茲萊生平簡介

　　奧伯雷・比亞茲萊（Aubrey Beardsley, 1872－1898年），於一八七二年八月二十一日出生於英國南部的布萊頓。他的父親文森・比亞茲萊（Vincent Beardsley）是一個珠寶商的兒子，原本繼承了一些財產，生活不成問題，可是卻在結婚時被另一個女人指控他逃婚，因此失去了全部的財產，從此家道中落，不得不開始往來於布萊頓與倫敦之間尋找工作。而他大部分的時間，都待在一家釀酒場裡，做個小職員。

　　比亞茲萊的母親愛倫（Ellen）是一個軍官的女兒，從小家境富裕並且受過高等教育。但嫁給文森之後，卻不得不租個廉價的房子，還要出外當家庭教師，以維持家裡的開銷，因此，她常常覺得自己嫁錯了人。也因為這樣，愛倫把她所有的希望，都放在自己的一對兒女身上。她盡心盡力地培養她的子女，希望他們有一天能出人頭地，讓家裡過好日子。

比亞茲萊還有一個姊姊名叫瑪貝兒（Mabel Beardsley, 1871－
1916年），瑪貝兒長比亞茲萊一歲，姊弟兩人感情非常好，比亞茲萊
生命中的大部分時間，都是和姊姊及媽媽生活在一起。姊弟兩人常常
相互傾訴秘密，比亞茲萊生活上有了問題（例如和出版商有爭執）
時，也大部分都是請瑪貝兒幫他解決，因此後來有人推測，比亞茲萊
和瑪貝兒其實是姊弟的亂倫戀，但並未獲得證實，所以無從查考。

　　由於母親愛倫的悉心教育，培養起一雙兒女對文學和音樂的愛
好。愛倫本身也是一個頗有造詣和天分的鋼琴家，常常指導兒女們
彈奏鋼琴，後來瑪貝兒成為著名的演員，就是受到母親的薰陶所
致。因為母親的教育，比亞茲萊對文學故事有非常深刻的理解。早
期他所繪製的插畫故事，大部分都是根據文學故事的英譯本而來。
從小耳濡目染的文學名著，讓他在創作時靈感泉湧。比亞茲萊非常
喜歡德國著名歌劇家華格納的作品，後來也為他的歌劇畫了許多幅
插畫。瑪貝兒常常對朋友說，其實弟弟更應該當個音樂家，而非藝
術家，可見他對音樂的愛好與天賦，可能比美術創作更勝一籌。

　　只可惜，大部分天才都不太健康，比亞茲萊在七歲時，就被診
斷出患有肺結核，因此，不得不被送到沒有音樂環境的蘇塞克斯上
學，那裡的空氣適合養病，對他的健康也比較有幫助。後來他又被
以同樣的理由，送到埃普索姆就學。比亞茲萊的童年，就這樣在到
處飄泊中渡過，與他生命末期的生活非常相似。一八八五年到一八
八八年這四年間，比亞茲萊在布萊頓語法學校上中學，他把所有的
才華投注在為他喜歡的老師畫漫畫上。其間還在學校發表過一首小

詩和一些插圖，並爲學校的聖誕節演出，繪製過節目單，甚至在雜誌上發表過一篇散文。但這些作品，並沒有爲他引來多少關注。

語法學校畢業之後，他就隨父母搬到了倫敦，並且在一家保險公司當個小職員，接受這個職務並非他所願。剛開始，他覺得這個工作能維持他的基本生活開銷，後來，卻越來越對這個單調乏味的工作產生挫折感。

一八九一年的七月，發生了一件影響比亞茲萊一生的重大事件。他帶了自己的畫作，和姊姊瑪貝兒未經預約就一起去拜訪了愛德華·伯恩－瓊斯爵士（Sir Edward Burne-Jones, 1833－1898年）。伯恩－瓊斯是拉斐爾前派（又名牛津會）最重要的畫家之一，他大比亞茲萊整整三十九歲，但一看到比亞茲萊的作品，立刻被他那深受拉斐爾前派風格影響的創作，留下深刻的印象。於是，伯恩－瓊斯馬上同意成爲比亞茲萊的保證人，並且爲他寫了推薦信，幫助他進入威斯敏特美術學校的夜間部進修，還經常給他的畫作一些指導。在美術學校的兩個月，是比亞茲萊一生中唯一受過的正規美術訓練，他的繪畫技巧和獨特的藝術風格，幾乎完全來自於自學，這也證明了他是一位眞正的天才。

一八九二年夏天，比亞茲萊初露鋒芒。他被推薦給出版商登特，獲得了首次的委託創作合約，爲《亞瑟王之死》畫插畫。這個委託案一共需要創作三百餘幅的插圖、標題及裝飾邊框等，比亞茲萊可以得到250英磅的報酬，這也促使比亞茲萊決心要走上職業畫家的道路。

一、天才的崛起

一八九二年，當時著名的唯美主義作家，同時也是文壇領袖王爾德（Oscar Wilde, 1854－1900年），發表了他的代表劇作《莎樂美》的法文版。比亞茲萊拜讀了他的大作之後，突發靈感，主動為《莎樂美》創作了一幅插畫，這幅插畫和比亞茲萊的其他八幅作品，一起在「The Studio」雜誌的創刊號上被發表，同期雜誌中，還刊登了一篇有關比亞茲萊作品的畫評，由當時定居英國的美籍插畫家彭內爾撰寫。文中高度評價了比亞茲萊的插圖作品及其藝術價值，將他描述為藝術界的一顆新星。而他的作品，也引起了王爾德和著名出版商萊恩（John Lane）的高度注意。萊恩決定要出版英文版的《莎樂美》，並且計劃邀請比亞茲萊為《莎樂美》的英文版創作插畫，報酬是五十幾尼。為《莎樂美》畫插畫的收入，對改善他的生活非常有幫助。此時，為了他的健康問題，母親愛倫已經搬來與他同住，以便照顧這個體弱多病的兒子。也因為這個工作，使比亞茲萊的名聲又提高了一些，因為從現在開始，他的名字要和一位著名的作家及出版商產生關係。

但後來，王爾德對比亞茲萊完成的所有《莎樂美》的插圖，都不滿意。第一，比亞茲萊所畫的十五幅插畫中，有四幅畫出現了王爾德的形象，其實王爾德對他這種頑童式的惡作劇並不十分在意，王爾德在意的是這些插畫的風格。他的《莎樂美》是以拜占庭式的背景風格為主軸，但比亞茲萊竟畫出了大量的日本風格；而莎樂美是生活在基督教誕生時期的以色列，這時竟然出現類似日本和服的

裝扮及髮型，這讓王爾德非常不滿意。但對比亞茲來而言，插畫是自由且獨立的藝術創作，沒有必要再展現作家已經用文字描述過的東西。由於雙方在觀念上產生巨大差異，終究破壞了兩人之間的情誼。但不管如何，大家已經把王爾德和比亞茲萊的名字聯想在一起了，想分割也很難分割了。

　　一八九四年四月，萊恩所創辦的著名雜誌「The Yellow Book」，由比亞茲萊擔任美編，由亨利‧哈蘭德擔任文編，另外還有許多有名氣的作家，特地為這個雜誌寫稿，包括葉慈、亨利‧詹姆斯等人，但王爾德卻從未替這個雜誌寫過文章。這個雜誌一出版，立刻引起轟動。比亞茲萊的畫作、有名氣的作者群，加上出版商萊恩的市場行銷策略，使「The Yellow Book」幾乎是在一夜之間就成了家喻戶曉的雜誌，並且成為十九世紀九〇年代的象徵，這也讓比亞茲萊成為當代的象徵性人物之一，突然間，比亞茲萊站到了歷史的中心，在史書上被寫下了一頁輝煌的記錄。

　　這一年是比亞茲萊最春風得意的一年，事業達到了巔峰。雖然對比亞茲萊作品的指責一直不曾間斷，因為他作品離經叛道、傷風敗俗，仍讓部分保守派的人士無法接受，但並不妨害他如日中天的聲譽。

二、 面臨最大的挫折

　　儘管比亞茲萊已經和王爾德交惡，但王爾德命運的起起落落，還是影響了比亞茲萊的事業成敗。

一八九五年，王爾德被以「妨害風化」的罪名逮捕，當他被警察帶離他在卡多根旅館的房間時，順手拿了一本黃色封面的書挾在腋下。第二天報紙上就出現了一個大標題：「王爾德被捕，腋下挾著一本『The Yellow Book』」。其實，王爾德拿的是法國作家皮埃爾・盧維所著的小說《阿芙洛狄特》，剛好這本書的封面也是黃色的。

由於比亞茲萊曾為《莎樂美》繪製過當時社會所無法接受的、不堪入目的插畫，加上後來比亞茲萊在「The Yellow Book」中的作品，大部分也都具有濃厚的色情味道，因此，新聞界煽動了一些英國民眾的「道德」意識。一股反比亞茲萊的風潮，就這樣延燒起來。這篇報導一出來，在「The Yellow Book」出版商萊恩的辦公室外面，就聚集了一群憤憤不平的民眾，他們對萊恩的辦公室投擲石塊，砸碎了辦公室的窗戶玻璃。萊恩迫於壓力，不得不解僱比亞茲萊，並且換掉比亞茲萊為「The Yellow Book」第五期所畫的所有插畫作品。主要原因是，比亞茲萊為「The Yellow Book」第五期畫的封面，畫面中是個半人半羊的牧神，正在為一位女士讀書，當時有兩位讀者堅持認為，畫面上的其中一棵樹幹，像極了女性的軀體，敗壞風俗，因此要求撤換所有比亞茲萊畫的插圖。

第五期「The Yellow Book」在抹去所有比亞茲萊的痕跡之後，比亞茲萊和「The Yellow Book」的聯繫，及其所帶來的榮譽也從此消失，再也沒有任何一家謹慎的出版商，敢出版比亞茲萊的作品。他不但失去了一個令人羨慕的職位，也失去了一份穩定的工作，比亞茲萊的經濟狀況立刻陷入困境。他的肺病也重新發作，埋下他早

逝的種子。

「The Yellow Book」事件過了幾個月之後，有兩個人對比亞茲萊伸出了援手，一個是虔誠的天主教徒馬克－安德烈·拉夫洛維奇（Marc－André Raffalovich, 1864－1934年），另一個是大膽的、惡名昭彰的出版商李奧納多·史密瑟斯（Leonard Smithers, 1861－1907年）。拉夫洛維奇促使比亞茲萊最終皈依了天主教，而史密瑟斯則大膽地支持比亞茲萊的創作。當時，史密瑟斯打算興辦一份新的雜誌，他邀請比亞茲萊加入，儘管史密瑟斯是以出版帶有色情意味的作品而臭名滿天下，但為了家計，比亞茲萊還是迅速抓住了這個機會，而且，說不定正是史密瑟斯的壞名聲吸引了比亞茲萊，也許這樣的出版商，會給他更大的自由創作空間。

於是由史密瑟斯所支持，比亞茲萊和亞瑟·西蒙斯（Arthur Simons, 1865－1945年）一起創辦的雜誌「The Savoy」，就這樣出版了。這也是比亞茲萊的另一個重要的創作時期。他不僅繼續著他的美術事業，還為他滿腹的文學熱情，找到了宣洩的管道。他根據中世紀德國名著《唐懷瑟》改編的《在山下》，和《理髮師的民謠》等文學作品，先後在「The Savoy」上刊登，並且都為自己的作品畫上美麗的插畫。同時，他也為許多文學名著，例如：古希臘劇作家亞里士多芬尼的《莉希翠塔》、十八世紀英國作家蒲柏的諷刺性史詩《剪髮記》、十七世紀劇作家班恩·強森的喜劇《沃爾普尼》等，繪製了許多插畫。此外，史密瑟斯還為比亞茲萊出版了作品集，這也是比亞茲萊的作品第一次被集結出版。此時的比亞茲萊，作品更臻

成熟，同時也發展出變化更豐富的風格。

三、 無可比擬的繪畫風格

　　比亞茲萊的藝術是維多利亞時代、「世紀末」式批判風格的代表，雖然他屬於「頹廢畫派」，但又是新藝術運動的革新者，他的藝術也被批評為最不正當及最怪誕的藝術之一，主要是從「性」的角度，來諷刺維多利亞時期那種偽善的怪誕社會現象。

　　他那極具個人特色的藝術風格，受到許多不同藝術源流的影響，既複雜又廣泛。包括了：文藝復興時期的畫家曼帖那（Andrea Mantegna, 1431－1506年），對於線條的洗鍊手法；偉大的法國畫家土魯茲－羅特列克（Henri de Toulouse－Lautrec, 1864－1901年），極富戲劇效果的海報插畫；拉斐爾前派畫家尤其是伯恩－瓊斯，那混合復古主義和浪漫主義風格的繪畫作品；美國畫家詹姆斯・惠斯勒（James McNeil Whistler, 1834－1903年）注重色彩的配置，追求形式的印象主義風格；日本畫家菊川英泉的浮世繪作品，以及極其注重裝飾效果的巴洛克風格等等。

　　比亞茲萊融合上述種種藝術源流，獨創出一種嶄新、令人激賞的獨特風格。他的插畫及裝飾畫作品，巧妙地運用黑與白的對比，以及由線條的韻律所產生的裝飾性效果，這正是「新藝術運動」精神的極致表現。

　　依照比亞茲萊為不同故事所創作的插畫，可以看出他在各個創作時期的風格變化。

(一) 亞瑟王時期

此時比亞茲萊仍然十分迷戀於，以伯恩－瓊斯為代表的拉斐爾前派，那種混合復古主義和浪漫主義的裝飾風格。他在作品中大量採用了唯美主義的筆法，細緻的輪廓描繪、繁複的渦卷紋裝飾。但不同的是，在畫面中已經出現一些，基本上與亞瑟王的傳奇故事沒有什麼關係的人物，例如：半人半獸的森林之神、居於山林水澤的美麗仙女等等森林中的奇怪生物。到了亞瑟王後期，他的畫風也愈來愈背離唯美主義的精神，個人風格更為明顯，也使他與伯恩－瓊斯之間，開始產生嫌隙。

(二) 莎樂美時期

在這段期間，比亞茲萊放棄了早期對其影響深遠的「恩師」伯恩－瓊斯的拉斐爾前派風格，轉而向日本「浮世繪」的東方風格借鏡。畫面的佈局上，完全服從感官美學的召喚，不再受具體的場景限制，完全自由、抽象地進行構圖，並且大量運用了柔美的波狀曲線和非對稱性的線條。

這個時期的比亞茲萊，深受日本畫家菊川英泉的影響，對於日本市井小民的生活百態，非常有興趣。因此，在自己的畫作上，便大量添加了許多日本元素進去。

他筆下的女人，大部分都像莎樂美那樣，長得傾國傾城、無比美麗，但卻都帶有一種邪惡、淫蕩的感覺，讓人無法不聯想到肉慾、淫晦、奢靡、頹廢及詭譎等氣息，顯示其人格扭曲的性格與內

心的慾望。

(三) SAVOY時期

　　這段時期他正在為兩部文學作品——蒲柏的《剪髮記》以及亞里士多芬尼的《莉希翠塔》創作插圖，充分地展現了他的華麗裝飾風格。前者完整地融合了他個人畫風中的各種線條表現方法，以及為華麗衣飾和十八世紀風格的家具，加入大量由細密的小點所組成的線條所衍生的輕浮感，極其準確地反映出原著中的諷刺意味；而後者則以極簡風格的插圖，完全忠於原著的描述，通過男演員巨大的下體，來描述雅典男人在「性」方面，被女性完全控制主宰的狀態。比亞茲萊的插圖，不僅採用了和古希臘戲劇佈景一樣的光禿禿背景，而且帶有濃厚的色情意味在裡面，恰如其份地符合了原作提倡粗俗的幽默風格。此時，比亞茲萊的畫作已臻成熟境界，用點和線所描繪的迷幻世界，帶來了新的創作視角。

四、走入尾聲

　　健康是比亞茲萊最大的敵人，在他短暫的二十六年歲月中，肺病一直困擾著他。十八歲的時候，他曾經對自己做了以下的描述：「極差的體力，灰黃的臉色，深陷的雙眼，長長的紅髮，步履蹣跚，彎腰困難。」也許這樣的描述有些誇大，但十八歲的年輕人，應該充滿活力，他卻有這種悲觀的描寫，想必是不太樂觀的肺疾，使他一直籠罩在悲觀的陰影下。從小體弱多病的比亞茲萊，確實是形銷骨毀、面容

蒼白，過分修長的十指，讓他的外表看起來有一點古怪。

　　長期受到病痛的折磨，加上「The Yellow Book」所帶來的沉重打擊，讓比亞茲萊的舊疾復發。由於英國地處海島型氣候，長期潮溼，對他的肺病影響非常大，加上英國輿論界對他的不友善態度，也讓他心灰意冷，於是，在一八九七年比亞茲萊移居法國。因此在他生命終了的最後一段時間，多數是在法國度過的。

　　到了生命晚期，他的身體愈來愈虛弱，有時往往一天只能工作三小時，因為他已經虛弱到無法握筆了。但他還是常常寫信給史密瑟斯，提起他的諸多計畫，也許他並沒有意識到，他的生命已經走到了盡頭。

　　一八九八年初，潮濕陰冷的空氣使他的肺部充血，疼痛不堪。一月二十六日起，他再也無法走出自己的房間，他什麼事都做不了，連寫字都變得十分艱難。他的房間裡掛滿了他所愛的幾個親人的照片：母親愛倫、姊姊瑪貝兒、朋友拉夫洛維奇等。死前，他看著那些照片，在拉夫洛維奇的引導下，皈依了天主教，在親人朋友的目送下，離開這個他才走了短短二十六年的世界，留下了無數的嘆息。這位早逝的天才，在臨終之前，要求他的好朋友赫伯特・普雷特將他所收藏的，帶著濃厚色情意味的一系列作品——《莉希翠塔》——全部燒毀，幸好普雷特並沒有照他的要求去作，反而好好地保存了他的創作，並且在比亞茲萊去世後，社會的道德觀點較為開放時，將他的畫作結集出版，才使他的經典作品，能夠永垂不朽地留在人間，受人景仰。

比亞茲萊的自畫像

比亞茲萊長什麼樣子？個性如何？從這幅創作於一八九二年左右的作品可以看出一點點端倪。

當時，他的職業是一名保險公司的職員，雖然他很厭倦這種刻板、枯燥的生活方式，但顯然當時的他，還無法依賴畫插畫來養活自己。在拜訪過當時拉菲爾前派的唯美大師伯恩－瓊斯爵士之後，爵士建議比亞茲萊，到他任教的威思敏斯特藝術學校（Westminster School of Art）夜間部進修，但比亞茲萊只去了短短的幾個月，就放棄了。而這恐怕是比亞茲萊唯一受過的繪畫專業訓練。

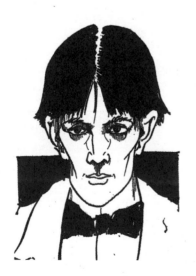

在這幅作品當中，手中翻動著沉重畫冊的寂寞背影，和點綴著花朵圖案的地毯，都流露出日本版畫對他的深刻影響。我們彷彿聽見翻動書頁的沙沙聲，傳遞著他懷才不遇的落寞心情。

比亞茲萊的另一幅自畫像
消瘦的雙頰和飄忽的眼神，可以看出比亞茲萊敏感與纖細的藝術家個性。

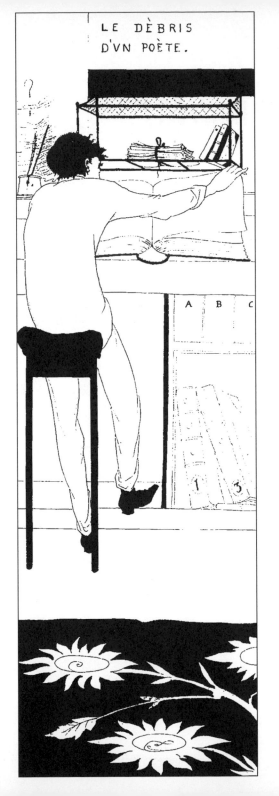

LE DÈBRIS
D'VN POÈTE.

床上的自畫像

1894年

「我的下一步就是要讓那些出版商震驚，讓他們全都瞪大愚蠢的眼睛。他們將會為我如此迷人的新藝術形式而感到害怕。」比亞茲萊就是這般狂妄，喜歡賣弄一些出人意料之外的效果。

就像這幅自畫像，他將自己描繪成一個頭戴回教徒頭巾、發著高燒、睡在床上的病人。躺在巴洛克華麗睡帳中的他，只露出張一小小的臉，碩大的床佔據著整個畫面。他在左上方題了一句詞：「透過那孿生的神的保佑，魔鬼們都不在非洲。」呼應著垂吊在睡帳中的奇怪玩偶，與充滿異國情調的流蘇，讓整張作品充滿了神秘感。

這幅畫發表在「The Yellow Book」第三期當中，有人說比亞茲萊那些豔麗的花朵圖案，是受到威廉‧莫里斯的影響，但比亞茲萊駁斥道：「莫里斯的花朵都是模仿自舊事物，但我的都是新鮮的原創作品。」可見在這位年輕插畫家的內心深處，是多麼的心高氣傲了。

PAR LES DIEVX
JVMEAVX TOVS
LES MONSTRES
NE SONT PAS EN
AFRIQVE.

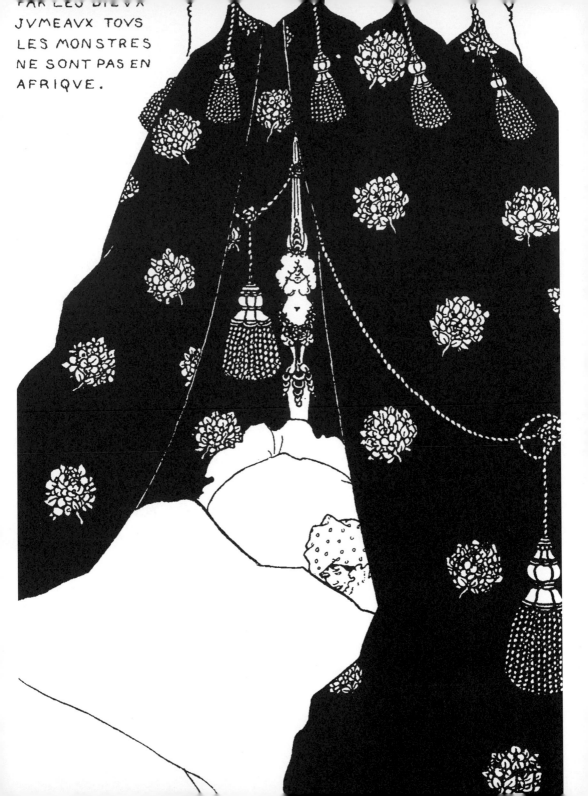

插畫的歷史

　　翻開插畫的歷史，目前可考的最古老的插畫，出現在埃及人的《死者之書》中。埃及人在紙莎草紙中記載著生活中的種種事情，例如：豐收、醫藥、打仗……等等，並且在文字旁邊畫上插圖，做為輔助紀錄。後來紙莎草紙被便宜的羊皮紙所取代，人們開始紀錄早期歐洲有關於科學的內容，或是寓言故事，並且配上插圖。但到了基督教盛行時期，為了讓文盲也能了解教義，於是在聖經手抄本旁邊的空白處，大量畫上配合文字的插畫，及美化版面的裝飾框邊，來吸引人們的閱讀興趣。當時，除了聖經故事以外的插畫，幾乎都被禁止或毀掉，以杜絕偶像崇拜。

　　等到造紙術和印刷術在中國發明之後，手抄版的插畫幾乎全部都被淘汰殆盡，人們開始在木版或金屬版上雕刻宗教圖案，並且大量印刷。不僅加速了出版的速度，也使書籍開始普及化。這個時期的插畫，主要還是以宗教圖案為主，個人風格尚未出現。

到了文藝復興時期，印刷術的發展已經改良到可以用活版印刷來排版，印刷業成為歐洲的最大行業之一，許多印刷商同時也是具有人文素養的學者。此時期的插畫代表人物有二，其一是阿爾勃萊希特‧杜勒，他受到深厚人文主義思想的影響，使他的藝術創作具有知性和理性的特徵，他的插畫大致可以分為宗教主題、宮廷出版物和科學研究著作三類。其二為漢斯‧霍因爾拜，他的創作從宗教畫、肖像畫、裝幀畫到珠寶設計都有。由於霍因拜爾生活在黑暗的中世紀，天災人禍不斷，因此，他的創作都是以死亡為主題，最著名的就屬《死亡之舞》，被認為是當時最傑出的插畫創作。

十六世紀還流行一種《寓意畫冊》，以道德說教的諺語，搭配一系列優美的圖畫，這種圖文並茂的書籍在歐洲非常地盛行，可說是插畫創作的另一代表。接下來的巴洛克時期，對歐洲來說，是一個戰亂不斷的時期，大多數的歐洲國家都派遣船隊出海，進行殖民地的征服與拓展。加上當時歐洲境內的宗教戰爭，人民的生活非常的不安定。但即便如此，藝術界卻發展出一種華麗繁複的藝術風格。戰爭並沒有影響插畫藝術的進展，許多華麗精緻的插畫，反而在巴洛克時期發展出生動、富有激情且雄偉富麗的傑作。當時的尼德蘭被公認為是國際金融中心，也為作家、藝術家、哲學家和科學家們，提供了一個文化薈萃的場域，成為文化史上的黃金時代。許多傑出的插畫家都來自於尼德蘭地區，畫風也從傳統一枝獨秀的宗教畫，逐漸發展出不同的主題風格。這個時期的插畫家代表有：彼得‧魯本斯、羅蘋‧德‧霍格爾及卡洛。

洛可可時期，可以看成是巴洛克時期的反思。在受夠了巴洛克時期的過度富麗堂皇的誇張華麗風格之後，洛可可時期轉而崇尚無拘無束的自由風格。不同於巴洛克的繁冗複雜，洛可可講究的是優雅和輕巧，在這樣的時尚中，書籍插畫多半偏好以銅版畫來創作。

　　洛可可起源於法國，由於國王情婦的大力推動，使得插畫人才輩出，出現很多傑出的插畫藝術家，其中，佛朗索瓦・布雪以色彩精細、形式柔美的插畫聞名。還有莫羅・勒熱納擅於觀察社會生活、風俗時尚，將事物的畫面表現得極富生命力。

　　英國的書籍插畫藝術也在此時開始萌芽，以寓言故事為主軸發展。藉著卓越版畫技法的革新者——托馬斯・比尤伊克，不遺餘力的推展，促進了英國書籍插畫藝術的繁榮發展。

　　此時東方的日本，流行一種描寫日本下層人民生活的短文及插畫的新藝術形式，被稱為「浮世繪」的風俗畫，讓插畫藝術登上頂盛時期，不僅對日本插畫藝術的發展影響深遠，甚至連歐洲的知名藝術家的作品中，都出現了「浮世繪」的影子。

　　長期受到理性主義壓抑的藝術大師們，到了十九世紀終於全面暴發，因應浪漫主義的風行，插畫藝術因而大紅大紫。浪漫主義主要是以非理性、情緒性的感情表達為訴求。書籍的插畫藝術，更是與浪漫主義關係密切，插圖藝術家們在他們的作品中，表達了各種強烈的浪漫主義情感，從革命的熱情到多愁善感的思緒都有。許多名畫家或文學家，同時也是著名的插畫家，樂於將他們對生命的熱情，表達在作品中。

這個時期，彩色印刷已經趕不上插畫家們的創作技巧了。因應這樣的發展，出現了一種照相印刷術，這種印刷方式可以更真實地呈現出插畫作品的細節，成為最普遍的印刷模式。這個時期的代表畫家則非比亞茲萊莫屬，他開創了一種新的藝術風格，對往後的插畫創作的影響很深。

從法國大革命時期開始，有許多藝術家就開始脫離歷史、宗教及神話等創作主題，他們大膽採用自己日常生活周遭的題材來創作，以展現出個人的存在感。照相機的發明、汽車的發明更讓整個世界，變得與以往的世界截然不同。加上愛因斯坦相對論中，闡明了事物變化的絕對性，更加讓藝術家們認為，傳統是可以被改變的，應該要隨著自己的思維和感情來進行創作，現代主義於為興起。

至今，插畫藝術的表現方式有了很大的突破，它給人的印象不再刻版。從進入二十世紀開始，插畫藝術就以天馬行空的方式蓬勃開展，花樣百出，有時候文字反而變得不再那麼重要，插畫創作甚至凌駕於文字之上，成為主導故事或情節的關鍵了。

亞瑟王之死劇情大意

　　在很久很久以前，英國還分成英格蘭、蘇格蘭和愛爾蘭的時代；野蠻的撒克遜族常常來搶地盤，那是連十字軍東征都還沒有出現的時代。當時的英格蘭國王逝世，北方的蘇格蘭王國趁機入侵，剛剛登基的新國王，完全束手無策，只好找上強壯的撒克遜人來聯手反擊，誰知這個錯誤的決定，在事後卻被撒克遜人反噬，意圖佔領英格蘭的國土。英格蘭與撒克遜的戰爭，從此沒有間斷過，這時有一位神祕的巫師——梅林，他預言，兩國之間的戰爭，將持續至一個偉大英雄的出現，才會停止，這個偉大的英雄就是後來的亞瑟王。

　　亞瑟王的父親是國王烏瑟，烏瑟王愛上了自己部下的妻子伊格琳，在梅林的幫助下，烏瑟王殺掉了自己的部下，並且佔有了伊格琳因而生下了亞瑟。可惜生下亞瑟沒多久，烏瑟王便在戰爭中去世。梅林趁著混亂，帶走了亞瑟，將他寄養在不知情的貴族家裡。烏瑟王過世不久，國內形勢開始動蕩，教堂前面的岩石裡，出現了一支著名的石中劍，沒有人能將石中劍從岩石中拔出來，於是有人開始傳說，能拔出石中劍的人，就是未來的新王，並且能帶領國家走向安定與強大。每位自認勇猛的人都躍躍欲試，搶著要當未來的新王，此時，國家的形勢愈來愈危急，大主教決定聽從梅林的建

議，召集國內所有的騎士，以石中劍來決定新王的產生，可惜沒有人能夠拔出石中劍，在一籌莫展的情況下，騎士們決定通過比武選拔新王。亞瑟的寄養家族的兒子——凱——代表家族參戰，但他進了會場才發現自己忘了帶劍，便要亞瑟回家去取劍。亞瑟趕回家時，發現大門深鎖，情急之下，他跑到教堂前拔出了石中劍交給了凱。這件事令所有人大驚失色。懷疑的眾人把劍插回岩石裡，但仍只有亞瑟能將劍拔出來，騎士們最後終於接受了事實，於是亞瑟即位，成了亞瑟王。

亞瑟王即位不久，便迎娶了有傾城美貌著稱的關妮薇爲王后，但在婚禮舉行之前，亞瑟王與一位神祕的女子，發生了一夜情，這個女子其實是亞瑟王同父異母的姊姊——摩根，她是亞瑟王父親烏瑟王的正室所生，她擅長魔法，可以飛行，甚至能改變外貌。亞瑟王與姊姊亂倫，生下了一個孩子，取名莫德雷德，這個孩子的出生，爲日後亞瑟王的死亡埋下了種子。

亞瑟王迎娶王后關妮薇時，王后的父親送出的嫁妝當中，有一張圓桌，亞瑟王經常召集效忠他的騎士，在這張桌子上商談國家大事及行軍打仗的戰略計畫，因此而創立了圓桌武士制度。亞瑟王在位期間，團結各個不列顛部落，抵抗入侵的撒克遜人，並建立起以卡美洛爲首都的繁盛王國，其中圓桌武士居功厥偉，並且成爲王國內政的重要成員，他們在戰場上衝鋒陷陣，在圓桌上議論國內事務。在圓桌上集會時，沒有地位和君臣之別，每個人都被允許自由發言，也因爲亞瑟王的胸襟寬大，使得他的國家日益強大。

在一次戰役中，亞瑟王與敵人交鋒，折斷了石中劍，在巫師梅林的指引下，亞瑟王從湖中女巫的手中，又得到了一把寶劍，名為Excalibur。這把寶劍的劍鍔由黃金所鑄，劍柄上鑲有寶石，鋒刃削鐵如泥，與亞瑟王匹配再適合不過了，但是梅林卻警告他說：「這把劍雖然威力強大，但其實它的劍鞘卻比劍身更貴重，配戴這把劍鞘的人，將永遠不會流血。所以，你絕對不可以遺失它。」就這樣，亞瑟王憑著這把寶劍，成功擊退自北邊入侵的撒克遜人，擴大領土，隨後更擊潰衰落的羅馬帝國，在羅馬大教堂接受教皇的加冕，統一了不列顛，從此，卡美洛帝國威名遠播。

　　卡美洛帝國平定不列顛之後，過了一小段平靜的黃金歲月。在某次聖靈降臨日，亞瑟王和圓桌武士們在大廳飲宴，忽然雷聲大作，接著聖杯的幻象出現在一陣刺眼的強光中。異象消失後，多位騎士起誓將帶回聖杯，並離開卡美洛帝國展開聖杯的追尋。這些人大都有去無回，而這場追尋，也造成了「圓桌」的分裂和卡美洛帝國的衰落。亞瑟王麾下最有名的騎士蘭斯洛（Sir Lancelot），也成為踏上尋找聖杯之旅的其中一人。

　　蘭斯洛是本維克班王的兒子，被湖中女巫養大，也被稱做「湖上騎士」。他行俠仗義、個性溫柔體貼，在王國內聲名卓著，也被稱為亞瑟王的第一騎士。亞瑟王對蘭斯洛信賴有加，任命他為王后關妮薇的守護騎士，沒想到這兩人卻因此產生愛情。得知蘭斯洛與關妮薇的私情後，亞瑟王相當震怒，他利用兩人在森林裡幽會時，派騎士去暗殺他們，卻都被蘭斯洛殺死。蘭斯洛因此逃離了卡美洛帝

國，關妮薇則被亞瑟王處以火刑。行刑當天，蘭斯洛突襲刑場，劫走了關妮薇，兩人渡海逃往法蘭西。後來經過教皇的調解，蘭斯洛迫於榮譽，只好將關妮薇交還給亞瑟王，回到卡美洛的王后，被亞瑟王送進修道院，下令她不許再回到俗世中。

而亞瑟王迫於教皇的調解，本來不打算再繼續追究蘭斯洛的罪行，但另一位圓桌武士高文——亞瑟王的表兄，卻因為他的兄弟在阻止蘭斯洛劫走關妮薇時被殺，使他一直對蘭斯洛懷恨在心，於是建議亞瑟王親征法蘭西。亞瑟王本來就對王后被誘拐的恥辱，耿耿於懷，加上高文的慫恿，終於決定親征法蘭西。而這次的遠征，給了莫德雷德篡位的好機會。

莫德雷德就是亞瑟王與其同父異母的姊姊摩根，亂倫所生下的孩子。莫德雷德出生的那天，剛好是五溯節，梅林曾對亞瑟王預言：「這個男孩將會篡奪你的王位。」亞瑟王心生恐懼，於是號令找出國內與莫德雷德同一天出生的男嬰，將他們全部放在同一艘船上，讓這艘船自己漂向大海。結果船觸礁沉沒，其他男嬰全都溺死，唯有莫德雷德被一塊船板送回陸地，安然無恙。亞瑟王認為這是上帝的旨意，於是，將莫德雷德帶回城堡扶養長大，並且讓他成為圓桌武士的一員，從此未再對他起過殺心。

亞瑟王親征法蘭西時，莫德雷德卻趁機叛亂，對渡海歸來的亞瑟王發動大戰，並且自己篡位。此時，看到亞瑟王有難，蘭斯洛決定與亞瑟王握手言和，幫助他剿滅莫德雷德。最後的戰役在卡姆蘭發生，摩根為了自己的兒子，知道一旦丟棄Excalibur的劍鞘，亞瑟

王便會失去保護。果然，失去劍鞘的亞瑟王在卡姆蘭一役中，雖然將莫德雷德殺死，自己也傷得很重。此時，跟隨亞瑟王的圓桌武士，只有貝狄威爾一人倖存。知道自己即將死去的亞瑟王，要求貝狄威爾將寶劍Excalibur投入湖中，貝狄威爾知道捨棄Excalibur即表示王將逝去，因此他兩次來到湖邊，都無法下定決心丟棄Excalibur寶劍，只好回去向亞瑟王謊稱劍已丟入湖中。但兩次都因無法正確描述寶劍被湖中女巫收回的景象，而被亞瑟王識破。第三次貝狄威爾終於將Excalibur投向湖心，這時湖中伸出一隻女人的手，接住了劍柄，揮舞數次後沈入湖中。聽完貝狄威爾回報所見之後，亞瑟王與世長辭。

　　亞瑟王辭世後，包含他姊姊摩根、湖中女巫在內的三位仙女，駕著一艘小船而來，將他的遺體帶走，送到傳說之島療傷，亞瑟王離開的時候，曾經對貝狄威爾說：「當英格蘭需要我的時候，我還會再回來。」

裝飾圖案

除了繪製插畫之外，比亞茲萊還為《亞瑟王之死》繪製了許多美麗的裝飾圖案，其精細的畫法與完美的構圖，藝術成就絕不亞於插畫作品。

Beardsley

孔雀

1893年

在比亞茲萊作品中，充滿了從各處得來的靈感，作為裝飾其作品的元素。其中孔雀圖案是他最喜歡的元素之一，靈感來自惠斯勒裝飾的孔雀大廳。

我們從比亞茲萊的作品中不難發現，不論是裝飾邊框、章節標題頁、插圖，還是衣服的裝飾細節，都可以看見這元素。他為《亞瑟王之死》所繪的插圖中，就有非常多的篇幅加入孔雀圖案。只有雄性孔雀，才能綻放出最美麗的姿態，孔雀開屏，最能吸引所有人的目光。一如比亞茲萊畫中的男性，手腳細長，身軀如少女般纖細，有著強烈的美感，甚至比女性還要引人注意。

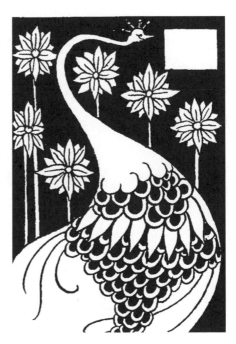

這幅插圖中，比亞茲萊只留了一處小小的空白，可以印上主題，其它部分全是圖案，以黑色背景襯托出孔雀的圓滑曲線，並點上盛開的花朵，與孔雀的美麗姿態相呼應。

《亞瑟王之死》裝幀設計

1893年

　　這是比亞茲萊爲《亞瑟王之死》第二部所作的封面和書背設計。此時藝術界正興起一股新藝術運動，藝術家們的取材全部源於自然界的意象，例如：植物、花朵、流水……等等，全部成爲當時畫家的靈感來源。從這個設計中，可以明顯地看出來，比亞茲萊選擇以百合花的自然元素，組成裝幀設計的基礎，封面與書背均以葉子、花朵和藤蔓等抽象的裝飾元素爲主體，花瓣、葉子和花莖也都被簡化成抽象的幾合圖形。像封面中的百合花圖案，便反覆地出現在比亞茲萊同時期的其他作品當中。

　　從這個裝幀設計中，可以看得出來比亞茲萊受到新藝術大師威廉·莫里斯（William Morris, 1934－1896年）的深刻影響，只是畫面並沒有像他那樣複雜而已。比亞茲萊採用了他最喜歡的精簡加上留白的方式，大方而不失高雅地呈現書籍的質感，形成他個人的獨特風格。

　　亞瑟王傳奇，在西歐國家中流傳已久，版本各異。有些作品只擷取部份內容，獨立成書，例如：《圓桌武士》、《尋找聖杯》，或者蘭斯洛騎士與關妮薇皇后的愛情故事等等。一直到十五世紀後半葉，才由托瑪斯·馬洛利爵士（Sir Thomas Malory, 1405－1471年）對這些版本進行選譯整編，以散文體寫成這本《亞瑟王之死》，成爲公認最具權威的版本。

得到聖杯（樣稿）

1892年

　　聖杯故事是亞瑟王的傳奇之一，是耶穌基督在最後的晚餐中所使用的杯子。傳說在卡美洛帝國的黃金時期末，一天，在亞瑟王和圓桌武士們的宴會上，突然出現聖杯的異象，於是騎士們發誓要將聖杯找回來，其中著名的蘭斯洛騎士也踏上尋找聖杯之旅，他最後進入了放置聖杯的城堡中，卻因資格不符，空手而回，最後將聖杯帶回來的人，是蘭斯洛與艾蓮之子加哈拉，因為他的絕對聖潔，才能帶回這只聖杯。

　　這是比亞茲萊的樣稿，這幅畫和伯恩‧瓊斯同一主題的構圖與創作技巧都很像，由於當時兩人交往頻仍，因此作品出現相似度並不足為奇。畫面中，天使將手中的聖杯交給跪在地上的加哈拉，象徵只有聖潔的人才有資格與天使接觸，並且得到聖物。至於兩位騎士和畫面的周遭環境，是因為比亞茲萊崇拜文藝復興時期大師曼帖那，所以模仿其畫風而創作的。

　　這幅作品刊登在當時大眾出版社（Everyman Library）為湯瑪斯‧馬洛里爵士的名著《亞瑟王之死》，第二部的扉頁上。

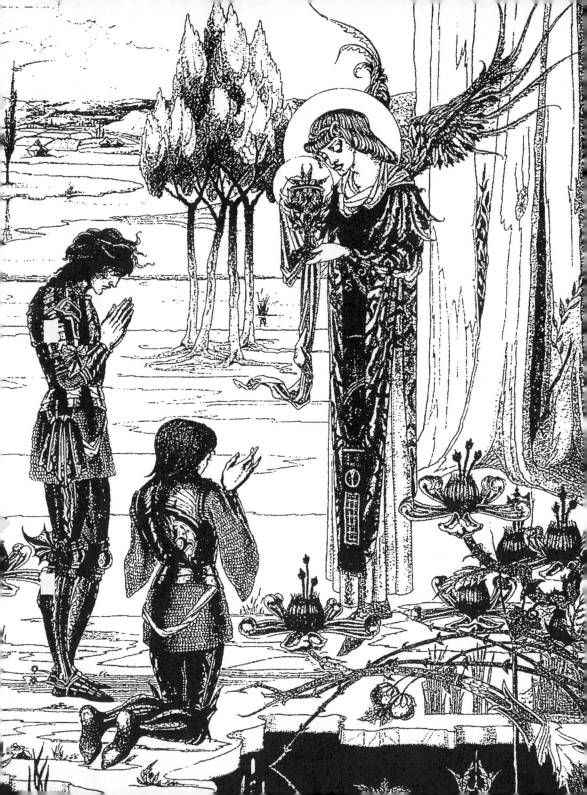

《亞瑟王之死》的設計邊框

1893～1894年

　　這是比亞茲萊為《亞瑟王之死》，第三部第一章的頁首，所設計的裝飾邊框，框中空白的部分，就是為了要填上文字，所留下的位置。

　　這種裝飾邊框的設計，是模仿中世紀手抄本的裝飾藝術，要讓整本書的感覺更加精緻，而仿古風格設計，也讓整部作品更加充滿復古風情。當時由威廉‧莫里斯為首，所倡導的工藝美術運動，講究精緻、仿古與對稱的設計，但比亞茲萊所設計的插圖，明顯的不對稱，而且複雜度更高，他喜歡將各種元素穿插設計在一起，卻不會讓畫面產生淩亂的感覺，反而具備高度的裝飾效果。

　　左下角是比亞茲萊最喜歡入畫的孔雀開屏圖案，由兩株樹木貫穿上下，右側則是為了呼應主題而設計的騎士造型。優雅的騎士姿態，說明了比亞茲萊不喜歡孔武有力的壯漢，傾向創作纖弱美型男的獨特風格。

亞瑟王看見他所尋找的野獸

1893年

　　《亞瑟王之死》這本書的插畫工作，讓比亞茲萊獲得一年200英磅的酬勞，也終於讓他放棄了保險公司的工作，成為一位專業的插畫家。

　　這是比茲亞萊早期的作品，畫作中充滿了從各處借來的靈感，並加以整合成自己的風格，例如：孔雀、修長人體、複雜的構圖，加上他童年時曾經在歐洲流行過的中國風、中國的龍形等等，都成了他的入畫元素。

　　這幅畫是為《亞瑟王之死》第一部所畫的扉頁插圖，畫中的亞瑟王還是個年輕的小伙子，巫師梅林為了訓練亞瑟王的勇氣與智慧，以便為日後登基為國王做準備，於是派亞瑟到城堡外的森林中，去尋找最有智慧的野獸，在比亞茲萊的想像中，亞瑟王所處的世界裡，充滿了各種奇特的野獸、強盜、邪惡的騎士、神仙和魔法師。這幅作品充滿了複雜精緻的細節，表現出他豐富的想像力。但也因為過於細膩的畫風，使得這幅畫在印刷時，不得不改變原先採用的線版印刷術，而改採比較昂貴的半色調網點照相凹版印刷技術，來捕捉這些細節。

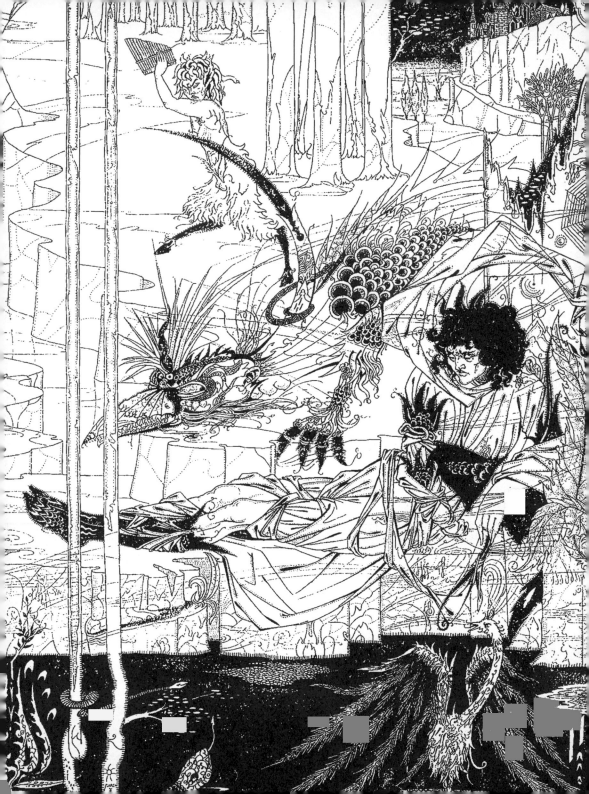

成為修女的關妮薇王后

1893～1894年

　　為了藍斯洛騎士和關妮薇王后的婚外情，亞瑟王不惜跨海攻打羅馬帝國，卻在此時，被他的私生子莫德雷德趁機發動叛亂，篡了位，並佔有了美麗的關妮薇王后。後來亞瑟王與蘭斯洛握手言和，回國報仇，殺了莫德雷德，自己也身受重傷而死，升往天界之島，關妮薇王后因此到修道院成了修女。

　　這幅畫畫的是已成為修女的王后，她看起來不像書中所描述的的那種萬念俱灰、不問世事的模樣，比亞茲萊將她畫成了居心叵測的女巫，完全不像一個心灰意冷的修女，她那寬大的黑色長袍，佔據了整個畫面的中心點，讓人無法忽視，暗示她是個包藏禍心的女人，似乎還想要耍什麼陰謀似的。

　　大量的黑色色塊是比亞茲萊的典型風格，這幅畫並沒有依循故事的原味，而是發揮了他玩世不恭且喜好嘲諷世人的性格，脫離了作品的本意，嚴重褻瀆了宗教故事該有的神聖感。《亞瑟王之死》中他畫了大約300幅的插畫作品，前後風格差異極大，也開始漸漸脫離了拉斐爾前派的唯美風格，因此使他與伯恩‧瓊斯的友情出現裂痕。

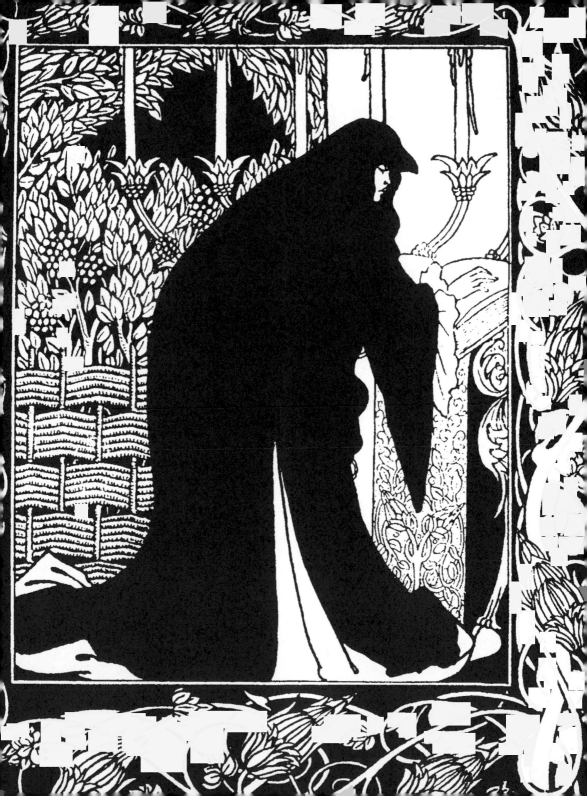

在五朔節出遊的關妮薇王后

1893～1894年

　　比亞茲萊對於邊框的設計，一直都有其獨特的美學見解。他不像工藝美術設計那麼規律，總是會將多種元素融會成一體，成為他獨具的美學風格。

　　關妮薇王后有著傾城的容貌，亞瑟王為了保護她的安全，派自己最信任的藍斯洛騎士貼身保護她，卻使兩人墜入情網。當然，關妮薇的美貌，所有騎士都知道，也不只一個人愛慕她。某一年在慶祝春天來臨的五朔節當天，王后帶了一隊人馬出去遊玩，途經圓桌武士麥雷格斯的城堡，麥雷格斯早就愛慕著王后，於是趁著王后出遊，保護較鬆散時，擄走了她，後來王后設法報訊給藍斯洛騎士，才得到解救。

　　這幅畫為了呼應故事，

以跨頁來呈現，右邊畫的是王后出遊的情景，左邊畫的則是麥雷斯騎士的城堡，而跨頁的設計讓比亞茲萊在畫面的設計上，更有發揮的空間，顯示出他在插畫領域的天份。

比亞茲萊用他擅長的黑白色筆法，讓畫面呈現出絕美的對比。花朵、流水、樹木等元素，在在讓人感受到畫面中洋溢著春天的活力與氣息。

波提切利《春》

同樣以春天為主題，同樣在畫面中出現美麗的女子，與象徵春天的花朵，但其佈局與創意卻各擁其趣。

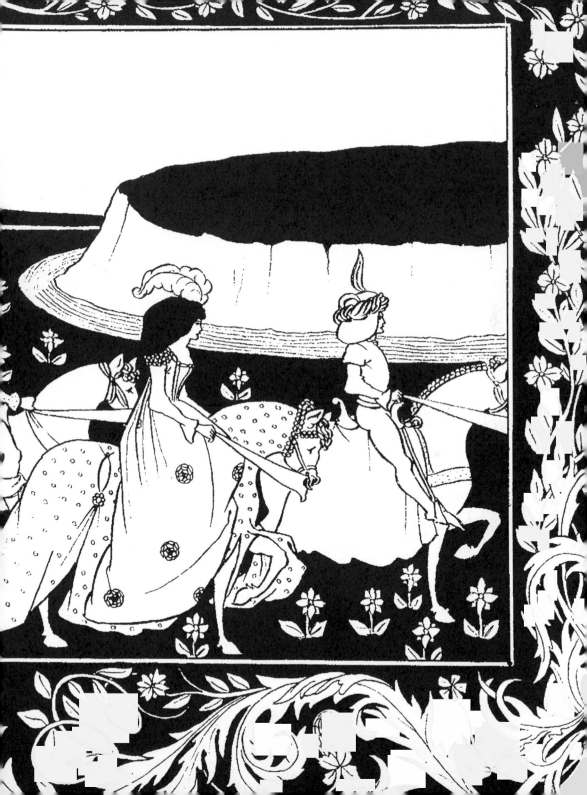

騎士

在亞瑟王傳說中，描寫最多的就是騎士的故事，亞瑟王與圓桌武士之間有許許多多的傳奇故事，而騎士本身還另有其不同的傳奇故事，例如：最受亞瑟王信賴的湖上騎士藍斯洛，在卡美洛帝國聲名卓著。

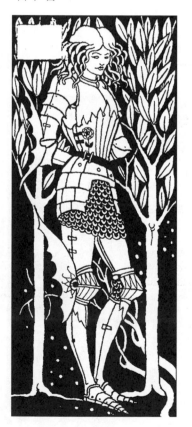

比亞茲萊受邀為《亞瑟王之死》畫插圖，對文學故事有著很深入了解的他，畫了非常多種騎士的形象，而這幅騎士圖是為前半部的作品所繪製的。圖中的騎士裝扮非常正統，符合一般人對騎士的想像。他身穿盔甲，下半身則是穿著緊身褲，加上鐵製的靴子和護膝，在靠近腰部的地方還畫了一朵玫瑰，表示騎士的個性是溫柔多情的，並且懷有一顆忠誠的心。

當然，他所繪的騎士，沒有很誇張的肌肉，因為騎士不是靠蠻力得勝，而是靠他足智多謀的頭腦，以及高超的劍術贏得勝利。這張畫充分表現出比亞茲萊的插畫風格與特色。

巫師梅林

1893年

　　中世紀最偉大的巫師梅林，是一個身世離奇的巫師與智者，經常出現在各種傳奇故事當中。據說他是夢淫妖與凡間婦女所生之子，因此，他是一個不可能被消滅的人類。亞瑟王未出世時，他就已經服侍於老國王烏瑟王的身邊，並將亞瑟王交給不知情的貴族扶養，在亞瑟王的成長過程中，梅林也經常出現在他身邊，教導他一些知識，為將來登基做準備，並且多次用法術幫他解決困難。

　　這是一幅圓形插圖，比亞茲萊模仿古希臘時期的基里克斯陶杯上的裝飾畫，將這位大巫師畫在一個圓形的畫面中。圖中梅林彎曲的身體姿態、憂鬱的表情，看起來心中有很多煩惱的事情，尚待解決的樣子，背景全黑，與大師從頭到腳的白，形成鮮明的對比，也渲染出這位神祕大師陰沈、神秘、複雜的多重性格。

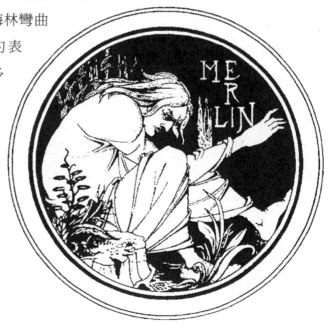

巫師梅林與女巫妮繆

　　巫師梅林是亞瑟王傳奇中一位重要的人物，如果沒有梅林的幫助，亞瑟王也許就不可能崛起。梅林在偶然間遇見了湖中女巫妮繆，並被她的美貌所吸引，答應教妮繆法術。妮繆學會了法術之後，卻用咒語將梅林囚禁在山渣樹林當中，使他無法在亞瑟王最後戰役的關鍵時刻，去幫助亞瑟王。最後，亞瑟王因而戰敗，傷重不治。

　　在這幅圖中，比亞茲萊用許多複雜的線條，描繪出當時梅林與湖中女巫妮繆相遇的情景，這些彎曲的線條，表現出當時梅林所處的山楂樹林深處的陰暗，也同時暗示著當梅林遇見美麗的妮繆時，心慌意亂的情緒。

　　比亞茲萊所繪的梅林，不敢直視妮繆，表現出梅林心中的動搖，流露出怕被誘惑的感覺。而妮繆則好整以暇的等待梅林上鉤，看起來千嬌百媚、風情萬種，似乎對梅林有手到擒來的自信。

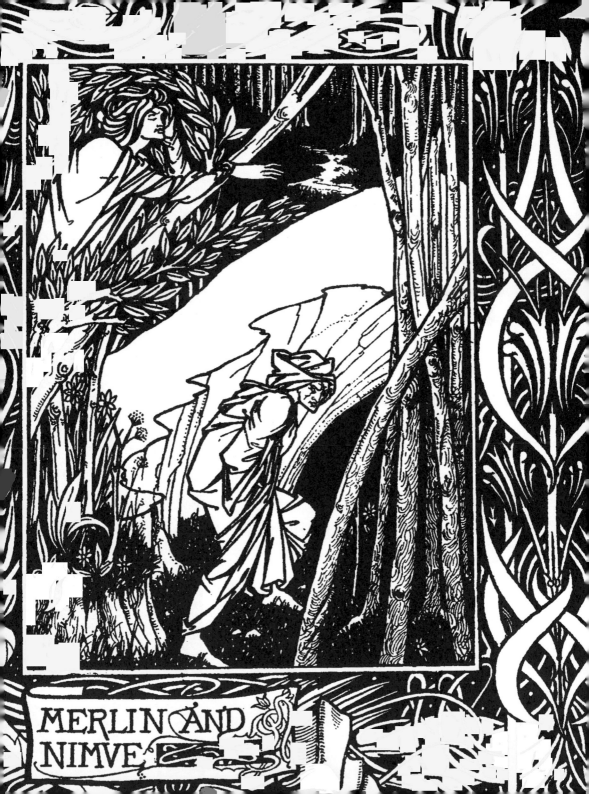

MERLIN AND
NIMVE.

面對魔鬼的誘惑

這幅畫繪於比亞茲萊為《亞瑟王之死》創作插畫的後期，內容訴說的是圓桌武士藍斯洛的侄子——鮑斯爵士，也是品德最高尚的圓桌武士之一的故事。他出現在卡美洛帝國衰敗的後期，為了尋找聖杯的故事中出現。

這是一幅跨頁的作品，城堡上黑髮垂胸的女子，就是魔鬼假扮的，她想以美色來誘惑鮑斯爵士，但最後並沒有成功。左圖拿著盾牌與劍的，就是鮑斯爵士。當他來到城堡下時，盾牌與劍立刻在魔鬼面前失去了作用，因此比亞茲萊將它們畫成垂落在鮑斯爵士的兩旁。如絲狀的頭髮是比亞茲萊當時最喜歡的創作形式，而跨頁的形式則為他的邊框裝飾，提供了創作的空間。

或許是比亞茲萊的個性，天生就是喜愛嘲諷世間的一切，因此在《亞瑟王之死》後半部的插畫創作時期，剛好處於他的創作高峰期，作品中充分表現出屬於他自己

的特色。他故意對伯恩－瓊斯的作品，進行諷刺性的模仿，刻意使亞瑟王的騎士們，都帶著濃厚的女性特質，使人分辨不清性別，而且還加入了色情意象，帶著曖昧的表情，予人無限遐想。

摩根誘惑崔斯坦

1893～1894年

　　摩根是亞瑟王的父親正室所生的女兒，亞瑟王與關妮薇結婚前夕，在不知情的情況下與同父異母的姊姊亂倫，共度了一夜，並且生下莫德雷德。摩根是一個邪惡的女巫，傳說她法力高強，並且能飛天，她爲了從亞瑟王手中得到權利，數次使出陰謀，甚至煽動莫德雷德纂位，但最後還是失敗了。

　　這幅畫就是描述摩根想要誘惑忠誠的騎士崔斯坦，要他背叛亞瑟王，因此藉故送給他一面盾牌，從畫面中，可以看得出來，摩根正在頻頻對崔斯坦送秋波，而崔斯坦的表情則充滿疑慮，像是在防備著摩根，怕她做出什麼可怕的舉動，戲劇性非常強烈。

　　圖中，摩根的髮型和衣服款式充滿了濃濃的日本風，具有日本女性的特徵，顯示出當時的比亞茲萊受到日本版畫影響很深。邊框上的藤蔓及花朵都是自然界的元素，點出當時藝術界對自然界的崇拜。

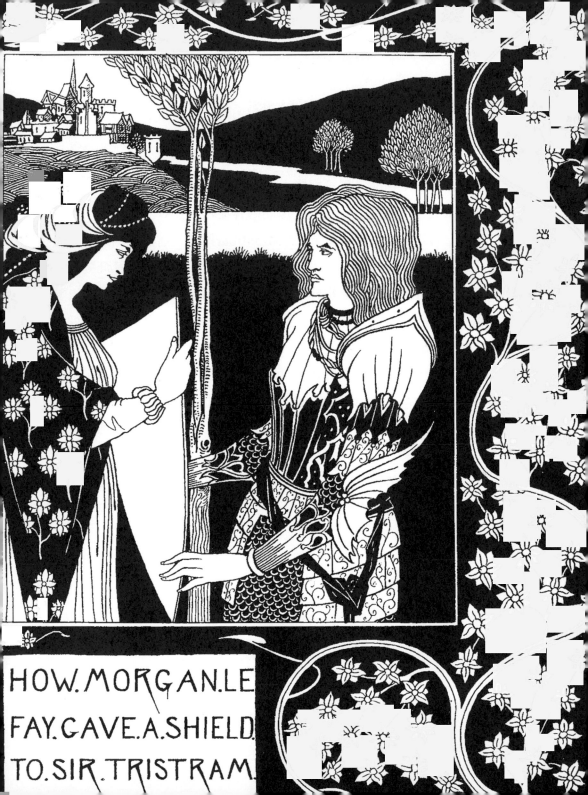

HOW. MORGAN. LE
FAY. GAVE. A. SHIELD.
TO. SIR. TRISTRAM.

向湖中女巫索取寶劍

1893年

　　亞瑟王在位初期，爲了抵抗入侵的野蠻人，歷經多次戰役，在某一次戰役中，折斷了石中劍，因此梅林便指引他到湖中女巫所在的地方，取得一把著名的寶劍——Excalibur神劍，這把神劍最寶貴的地方不在劍鍔而是在劍鞘，只要配戴著劍鞘的人，絕對毫髮無傷。畫面中亞瑟王後面的梅林，低垂著頭，看起來戰戰兢兢地，不敢直視女巫的眼睛，怕被她迷惑了心智，可惜後來還是被女巫俘虜，導致亞瑟王的死亡。

　　畫框裡，比亞茲萊用精緻複雜的藤蔓花草圖案來裝飾，顯示出當時新藝術運動的流行風尚，偏向從自然界中擷取元素，以各種花草和昆蟲的弧形線條，取代以往強硬剛直的線條，影響後世的設計風格極深。

　　畫面完全模仿伯恩－瓊斯的風格，如果作品加上色彩，幾乎可以以假亂真，可見當時比亞茲萊對伯恩－瓊斯的衷心欽佩。

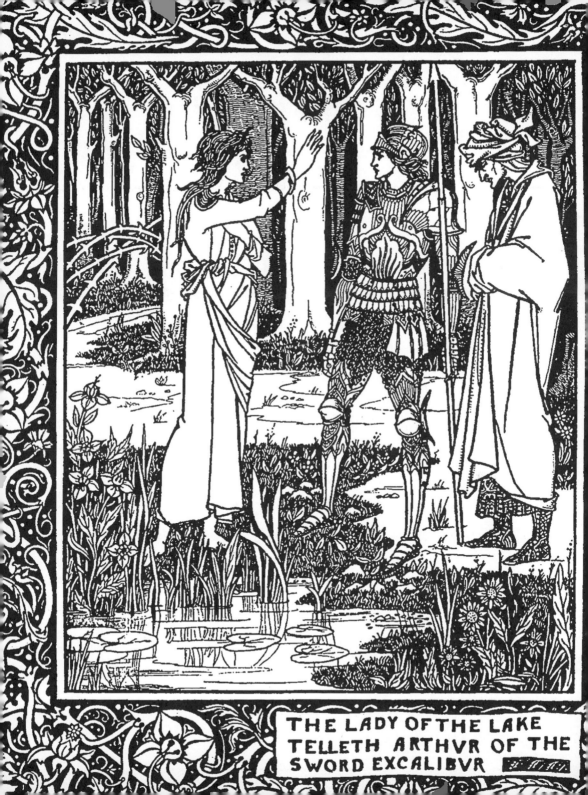

THE LADY OF THE LAKE
TELLETH ARTHVR OF THE
SWORD EXCALIBVR

《莎樂美》劇情大意

　　國王黑落德在宮中舉行盛大的宴會。擔任宮殿守衛的侍衛長納拉伯特，癡癡地遙望著宮內宴會的情景，情不自禁地對著心儀已久的莎樂美公主，發出了讚嘆之聲。納拉伯特身旁的侍從，不安的警告他說，如此熱情的望著一個人，是會帶來不幸的。然而其他的士兵們，也因為今晚舉行的宴會主題，是國王黑落德為了討莎樂美的歡心，而不斷的在背後議論紛紛著。

　　就在一片喧嘩的歡樂聲中，地牢裡傳來了先知施洗者聖約翰渾厚的聲音，他預言著救世主即將降臨的消息。士兵們並不了解先知施洗者聖約翰話裡的意思，只知道他是一位先知，被黑落德國王囚禁在地牢裡，不准任何人前去探視他。此時，一直觀察著莎樂美公主的一舉一動的納拉伯特，突然發出了興高采烈的歡呼聲，原來他看到莎樂美起身離開了宴會廳，正朝著宮殿外的露台走來。

　　莎樂美公主是皇后黑落狄雅的女兒，她的爸爸是國王黑落德的兄長。由於國王垂涎兄長的妻子，於是殺害了兄長，並將黑落狄雅占為己有。

　　莎樂美因為不喜歡國王黑落德在宴會上，一直以曖昧的眼神，和挑逗的態度對待她，於是想到宮殿外的露台上透透氣。而更令她

討厭的，是宴會中那些來自不同地方的貴族們，總是在討論一些愚蠢的事情。與其在宴會中悶得發慌，不如到露台上走走，外面新鮮、甜美的空氣，才能讓她自由自在地呼吸。

正當她對著夜晚美麗的月光讚嘆時，耳邊傳來先知施洗者聖約翰不停的咒罵聲。莎樂美從士兵口中得知，地牢裡關著的人，就是讓國王黑落德十分害怕的那位先知，也是整天詛咒她母親黑落狄雅的人。充滿好奇心的莎樂美，於是命令士兵打開地牢的大門，讓她進去瞧瞧。士兵們告訴莎樂美，國王頒布命令，禁止任何人見到先知，但這個嚴格的禁令仍攔不住莎樂美的好奇心。最後，她對著侍衛長納拉伯特施以色誘，說了許多甜言蜜語。納拉伯特拗不過她，於是下令打開地牢的大門，放先知施洗者聖約翰出來，與莎樂美見面。

從地牢出來後的先知施洗者聖約翰，咒罵聲仍不停的持續著。起先莎樂美感到十分害怕，後來卻產生了強烈的好奇心，不禁慢慢靠近施洗者聖約翰的身邊，癡情的望著他。當先知施洗者聖約翰得知，眼前這位年輕的女子，就是皇后黑落狄雅的女兒之後，立刻不准她接近自己，並要她前去沙漠尋找救世主贖罪。同時，施洗者聖約翰還預言說，宮廷中將會充滿死亡天使拍動翅膀的聲音。先知拒她於千里之外的態度和言行，反而間接激起了莎樂美的情慾。她情不自禁地愛上了施洗者聖約翰。她不停的對先知獻媚，想要觸碰他的身體；然而，卻一再地遭到先知的拒絕。最後，莎樂美要求施洗者聖約翰，一定要接受她親吻他的嘴唇。

可想而知，這個無理的要求當然被施洗者聖約翰嚴厲喝止。在這整個過程當中，侍衛長納拉伯特一直在旁邊觀看著，還不時勸阻莎樂美要遠離先知。當納拉伯特看到莎樂美完全無視於他的存在，全心全意專注在先知施洗者聖約翰身上時，真是令他傷心欲絕，於是納拉伯特決定要自盡。而莎樂美緊迫逼人的要求，卻一直被先知以堅定的語氣拒絕，他不停的勸告莎樂美，應該要去尋找救世主，以求為自己贖罪。不過，莎樂美卻充耳不聞。施洗者聖約翰強調，自己不願意再面對莎樂美，並且說：「莎樂美，妳被詛咒了。」說完這句話之後，先知就自動回到地牢裡去了。

當國王黑落德發現，宴會上看不見莎樂美的蹤影後，便派人去傳喚她。由於莎樂美不願聽從國王的命令返回宴會廳，於是，黑落德國王便隨同皇后黑落狄雅出來找她。黑落狄雅對於黑落德經常以色瞇瞇的眼神，注視著自己女兒的舉動，深表不滿，但是，黑落德卻對她的抱怨充耳不聞。就在兩人為了莎樂美爭論不休時，黑落德無意間踩到了侍衛長納拉伯特的血，不慎滑倒在地，這才發覺，地上躺了個屍體。此時的黑落德，心中昇起一股凶兆的預感。黑落德立即命人將屍體拖走，兩人又起了激烈的爭執。

這時莎樂美出現在黑落德與母親的面前，黑落德國王毫不避諱地用各種言語和方法，不停地討好著莎樂美，希望她能靠近自己一點，但卻被莎樂美毫不留情的嚴詞拒絕，身為母親的黑落狄雅，則得意洋洋的在旁邊觀看著這一切。

此時，地牢中又傳來先知施洗者聖約翰，咒罵黑落狄雅的聲

音，這不僅重新引發黑落德和黑落狄雅的爭執，也讓黑落德國王心中深感不安。黑落德為了掩飾自己的情緒，於是要求莎樂美為他跳一支舞。起先，莎樂美拒絕了黑落德的要求。但在黑落德表示，如果莎樂美願意為他跳一支舞的話，他願意答應她任何的要求。

　　於是，莎樂美就為黑落德國王跳起了美艷動人的「七紗舞」，心花怒放的黑落德，高興的問莎樂美說：「妳想要什麼樣的禮物呢？」沒想到，莎樂美提出的要求，竟讓黑落德大吃一驚，因為莎樂美說：「我要先知施洗者聖約翰的頭顱。」黑落德以為莎樂美是受到母親的慫恿，才提出這種過份的要求，但莎樂美卻堅定的表示，這是她自己的意思，並提醒黑落德，不能違背自己的誓言。雖然，黑落德一再嘗試說服莎樂美，放棄這項禮物，可惜固執的莎樂美仍絲毫不為所動，一再強調她要的禮物，就只有先知的頭顱。最後，黑落德只好被迫答應了她的要求。

　　黑落德國王下令劊子手，將先知施洗者聖約翰的頭砍下來，送給莎樂美。莎樂美則靜靜的聆聽著地牢中的動靜，焦急地等待著她的大禮。當劊子手獻上銀盤上的先知施洗者聖約翰的頭顱時，莎樂美立刻捧起聖約翰的頭顱，忘情地親吻著他的嘴唇，並發出一聲又一聲勝利的笑聲。在一旁的黑落德看到眼前的此景，心中不寒而慄，終於決定，下令將這位刁蠻的公主處死。

《莎樂美》扉頁設計

1894年

　　這幅充滿異教情調的扉頁設計，散發著濃濃的情慾氣息。

　　根據比亞茲萊寫給他的朋友羅斯的信中提到，原來的初稿更加露骨。他自己也知道很難通過王爾德和出版商萊恩的審核，因此主動做了大幅度的修改。他說：「不會有書店會願意展示那樣露骨的畫面的。」

　　即便如此，我們仍然在這幅《莎樂美》的扉頁當中，看見了許多「性」的隱喻：暗夜中飛行的蝙蝠、象徵愛情的跪地天使、浪漫的點著火焰的蠟燭、玫瑰花叢等等。但是，比亞茲萊卻以被玫瑰花緊緊綑綁的，頭上長著角的邪惡女魔王、清楚顯現的女性性器官特徵等，來打破那份屬於愛情的甜蜜氣氛，以充滿情慾的性暗示，來說明這本書的實質意涵。這樣充滿多重隱喻的精美創作，讓我們不得不佩服比亞茲萊的創作天分，與豐富的想像力。

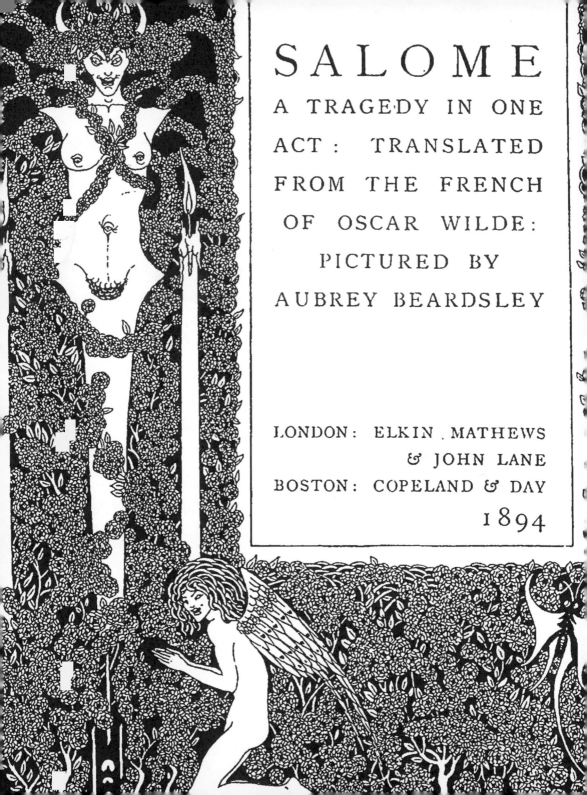

SALOME

A TRAGEDY IN ONE
ACT : TRANSLATED
FROM THE FRENCH
OF OSCAR WILDE :
PICTURED BY
AUBREY BEARDSLEY

LONDON : ELKIN MATHEWS
& JOHN LANE
BOSTON : COPELAND & DAY
1894

我吻了你的唇，聖約翰！

　　一八九三年二月，王爾德的劇本《莎樂美》法文版正式上市。比亞茲萊讀了之後，靈感湧現。於是，就為這個劇本畫了第一幅作品——《我吻了你的唇，聖約翰！》，並發表在『The Studio』雜誌上。這幅插畫引起了王爾德和出版商的注意，並且決定讓比亞茲萊為《莎樂美》的英文版，繪製插圖。

　　這幅作品描繪的是莎樂美捧著施洗者聖約翰的頭顱，親吻他的嘴唇的情節。畫面中（左下圖）纖細而彎曲的筆觸與繁複的構圖，讓劇本中的血腥與邪惡氣息，不知不覺的湧現出來，整幅作品極具裝飾性。但由於這張作品已經收過『The Studio』雜誌的稿費，因

此，在接到王爾德與出版商的委託時，比亞茲萊又重新畫了另一幅插畫（右頁）。

　　在新的這件創作中，比亞茲萊將不必要的線條與裝飾大幅省略，使畫面顯得更加洗鍊、緊湊。施洗者聖約翰的聖潔心靈，就像畫面中，從黑色塊裡生長出來的花朵一般；而莎樂美對他的愛與恨，就像她身後不斷湧現的黑白泡沫，既猛烈又執著。黑白對比的色塊，突顯了莎樂美的殘酷與邪惡面貌，和原來的畫作相比，更加具有戲劇張力。

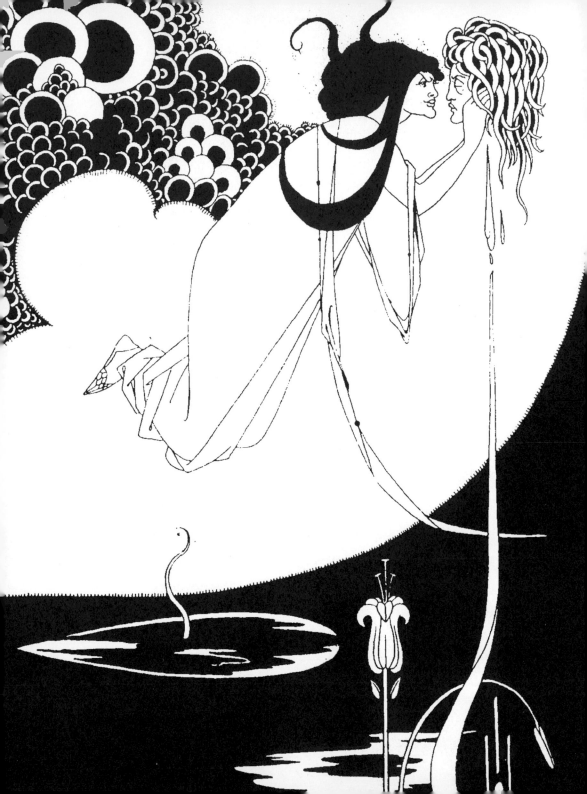

孔雀裙子

1894年

這是比亞茲萊最為人所稱道的名作之一。畫面當中有他最為人所津津樂道的經典元素——孔雀圖案。

一八九一年，他有機會和姊姊一同到利物浦船業大亨雷蘭（Frederick Leyland）的豪華宅第，並進入著名的孔雀廳參觀。孔雀廳裡的裝飾畫是惠斯勒最著名的傑作之一。而比亞茲萊更從惠斯勒的作品《戰鬥的孔雀圖》中，對孔雀的創作留下深刻印象。為此，他創作過許多幅孔雀的素描，而孔雀的翎毛圖案也頻頻出現在他的其他作品當中。

這幅作品幾乎全被孔雀的元素包圍。莎樂美誇張而華麗的孔雀裙子、繁複的孔雀翎毛頭飾、畫面左上方的漂亮孔雀圖案等等。比亞茲萊用簡單的幾筆線條，就勾勒出莎樂美曼妙的體態，使原本應該是單調的黑白線條畫作品，頓時色彩繽紛、燦爛奪目起來。

大幅彎曲而流暢的誇張線條，彷彿是無恥的莎樂美傾身對著施洗者聖約翰耳語著：「讓我撫摸你的身體吧！」否則……「我總會得到你的頭。」

畫面的右上方，是比亞茲萊如蠋台式的獨特簽名。

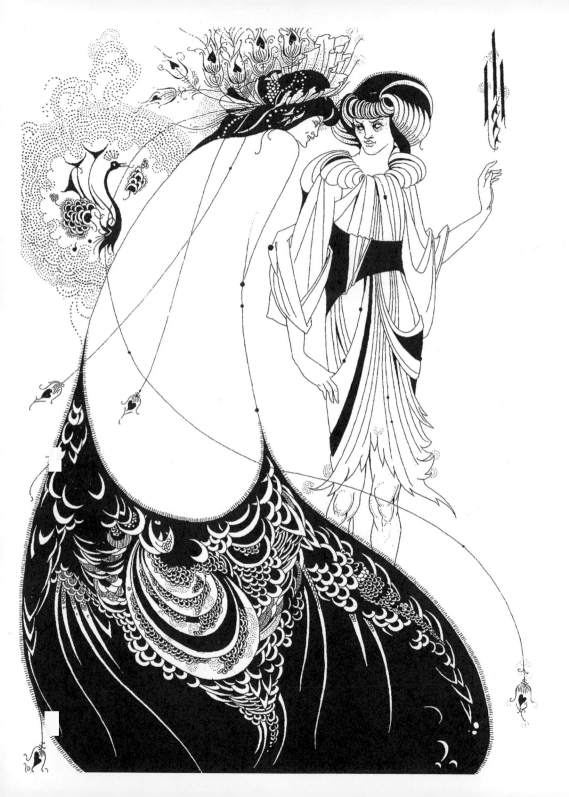

黑斗篷

1894年

　　雖然這幅作品很有意思，但也是最被抨擊的作品之一。它如果不是《莎樂美》劇本中的插畫，而是一幅服裝設計圖，可能到現在都還在被人們所稱道。

　　畫面當中的莎樂美穿著一身的武士服裝，誇張的盔甲式斗篷，想當然爾，是從日本版畫中的武士們的穿著借鏡而來。可是，通常在日本版畫中出現的武士們，都只會擁有一個坎肩，但莎樂美一口氣就有了六個坎肩。我們不得不因而讚嘆，比亞茲萊「天馬行空」的豐富想像力。雖然如此，但莎樂美並不因為一身的武士裝扮，而顯得十分男性化，她的柔美長裙，和充滿異國風情的頭飾，依舊顯示出她的嬌柔與美麗。

　　由於這張圖片和文章一點都不搭配，所以一直遭到嚴重的抗議，他自己在寫給羅斯的信中，曾經寫到：「整整一星期，來自王爾德和出版商的電報和紙條，多到簡直像是一樁醜聞……我不得不忍痛換掉其中的三幅。」

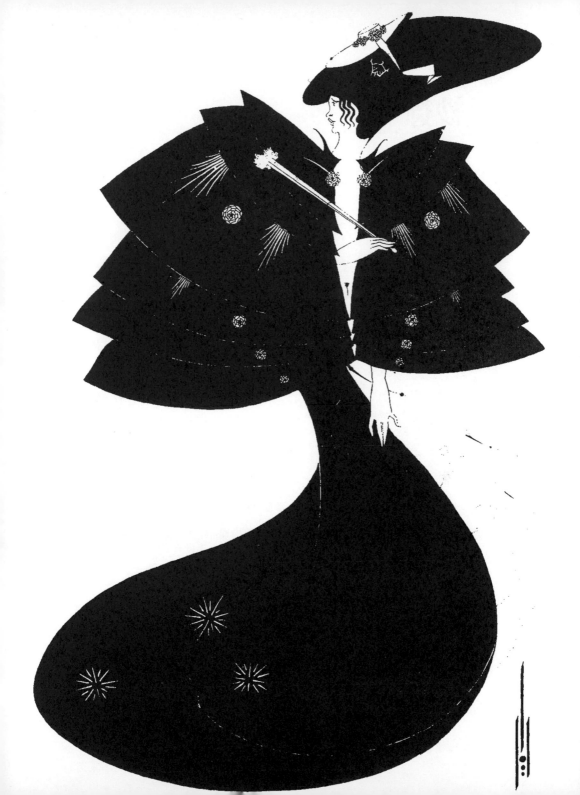

七紗舞

王爾德的《莎樂美》最爲人所抨擊的，就是莎樂美身披薄紗的裸體造型。截至現代，在演出《莎樂美》時，過分的裸露，依舊會遭受許多無情的批判。不過如何充分表達莎樂美的淫蕩與頹廢、展現莎樂美致命的舞姿、宣揚肉體的耽溺與感官的刺激……等等，這樣的觀點，比亞茲萊和王爾德卻是看法完全一致。

在這幅插畫中，比亞茲萊將畫面分成上白、下黑的兩大區塊。黑色塊當中，是一名彈奏樂器的樂師，他的顏面猙獰、頭髮暴怒般

的飛揚起來，象徵這首彈奏中的音樂，內容邪惡、節奏十分快速而強烈。就像白色背景中的莎樂美，舞姿看似靜止，但從畫面當中飛舞的玫瑰花，和顫動中的頭飾，就知道這支舞是如何的激烈了，而莎樂美裸露著胸部和肚皮的舞姿，更是極盡挑逗之能事。

牟侯《莎樂美》習作
這幅精美的習作是牟侯對莎樂美的完美詮釋，與比亞茲萊的詮釋方式，大異其趣。

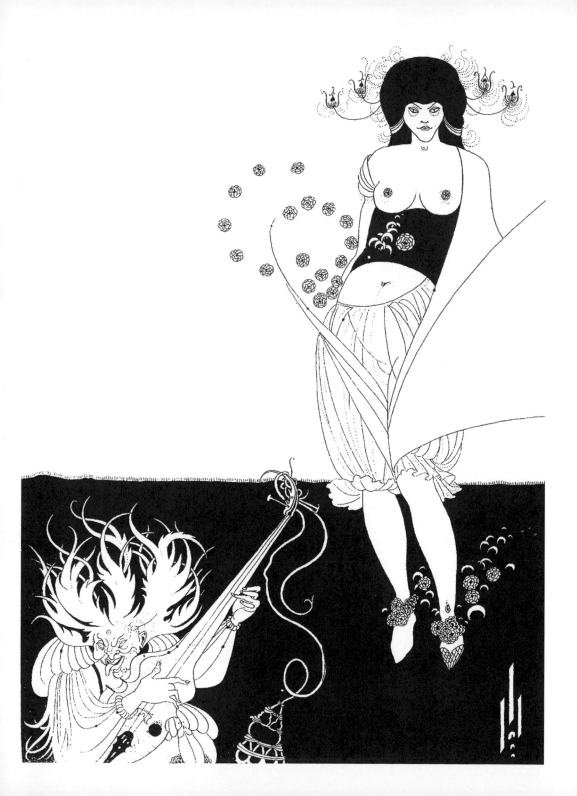

黑落狄雅

1894年

在聖經的故事中，黑落狄雅不僅背棄了自己的丈夫，嫁給了丈夫的弟弟黑落德，還慫恿惠莎樂美割下了施洗者聖約翰的頭顱。所以，歷來被人們唾棄的都是黑落狄雅。

但是到了王爾德的筆下，莎樂美卻成了極盡淫蕩、強調感官刺激與變態心理的惡魔。而原來黑落狄雅的邪惡角色，與亂倫的罪惡卻被淡化了。因此，當這個劇本出版時，的確受到一些衛道人士的大張撻伐。

但比亞茲萊畫筆下的黑落狄雅，仍保留其淫邪的一面。在這幅描繪黑落狄雅的插畫中，黑落狄雅袒胸露乳，右邊那名赤裸的男子，甚至露出了難為情的性器官，因此在正式刊登這幅作品時，比亞茲萊也不得不在他身上加上了一片無花果葉。比亞茲萊還在這幅作品的上方空白處，寫了一首極盡諷刺的打油詩：「因為一個人沒有穿衣服，這幅小畫遭到了禁止。雖然不幸，但沒關係，也許這一切都是為了要求更好。」只是，出版商可能沒發現，左邊的那名男子的袍子下，高高突起的性器官，依然明顯的呼應著王爾德的淫邪想法。

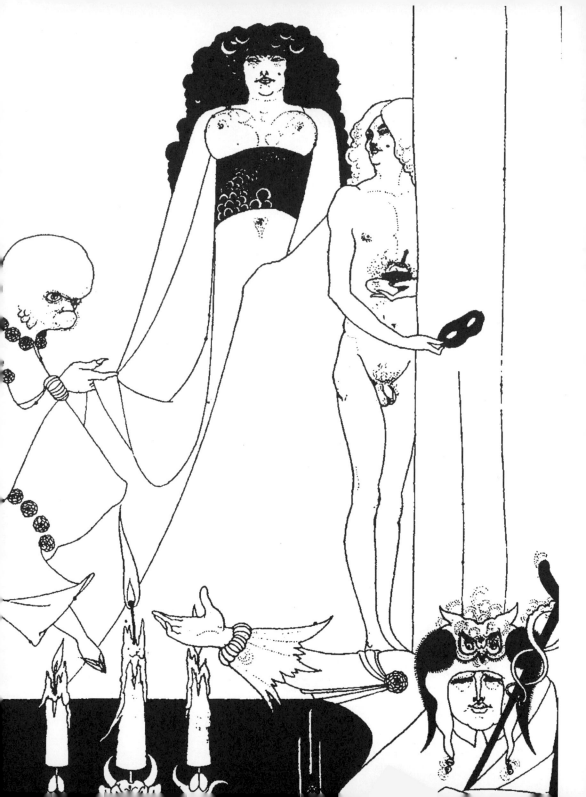

莎樂美的禮物

1894年

　　提起施洗者聖約翰的頭顱，莎樂美猙獰的表情，在在表達了她內心邪惡的滿足，與變態的心理狀態。

　　歷來針對莎樂美割下施洗者聖約翰情節的創作，比比皆是。但在比亞茲萊的這幅插畫裡，畫面當中的莎樂美，簡直就像是在欣賞自己的傑作似的，而高高舉起這個盛著施洗者聖約翰頭顱銀盤的劊子手，則極具象徵意味的被比亞茲萊塗成了黑色。黑色的手臂、莎樂美如女巫般的黑色長袍，與聖約翰流淌著的黑色的血液，交織成一股神秘、血腥、邪惡的氣息。

　　莎樂美的頭髮是全畫中，創作筆法最繁複的地方。比亞茲萊採用他最典型的連續性鱗片狀來表示，而黑袍上依舊出現比亞茲萊標誌性的玫瑰花圖案，就連比亞茲萊獨特的燭台式簽名，都因這幅充滿恐怖氣息主題的創作，而衍生出一些小小的顫慄裝飾來。

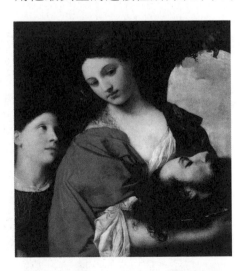

提香《莎樂美與施洗者聖約翰的頭顱》
在這幅作品中，提香忠實地呈現出聖經故事當中，莎樂美對施洗者聖約翰的愛戀。

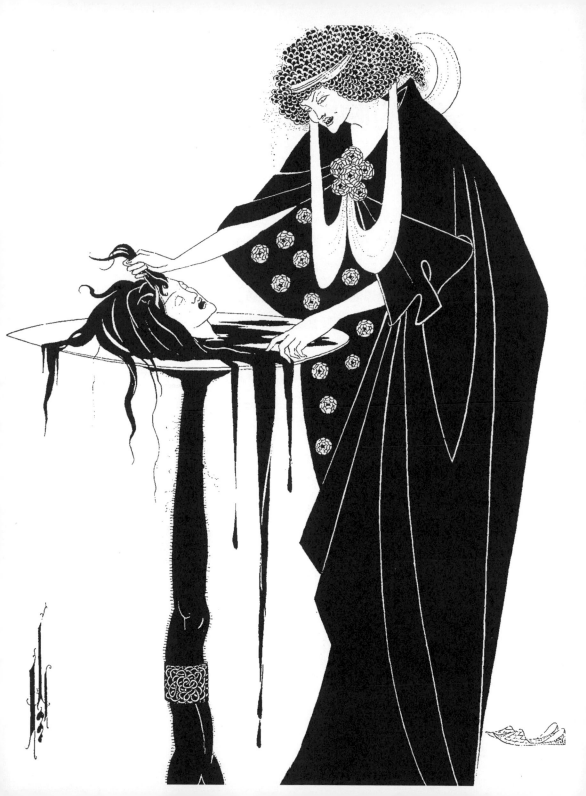

月亮中的臉

　　這是一幅和《莎樂美》劇本沒有直接關係的插畫，只因為要報復王爾德無情地批評比亞茲萊為《莎樂美》所創作的插畫，是：「……早熟的中學生，在書本的空白處隨意的塗鴉。」於是，比亞茲萊用很諷刺的手法，創作了這幅作品。

　　畫面中的一對男女，都望著遠處的月亮，裸露著性器官的男子，正用他的左手，阻擋著女子繼續前進，而月亮中出現的，就是王爾德臃腫的臉。

　　王爾德和比亞茲萊在合作期間，依舊各擁自己的獨立主張。比亞茲萊認為插畫創作，並不一定要侷限在文字所描寫的情節當中，而應該具備自己獨立的思考與觀點，甚至加入自己不同的見解；但王爾德對於比亞茲萊特立獨行的創作手法，頗不以為然，甚至認為脫離了文本之後的插畫作品，簡直一文不名，沒有存在的必要。但插畫家的作品，如果太過凸顯自己的想法，可能會讓文字成了插畫的附屬品，淪為圖說的地位。這對於恃才傲物、身為文學界寵兒的王爾德來說，簡直就是一種莫大的侮辱。

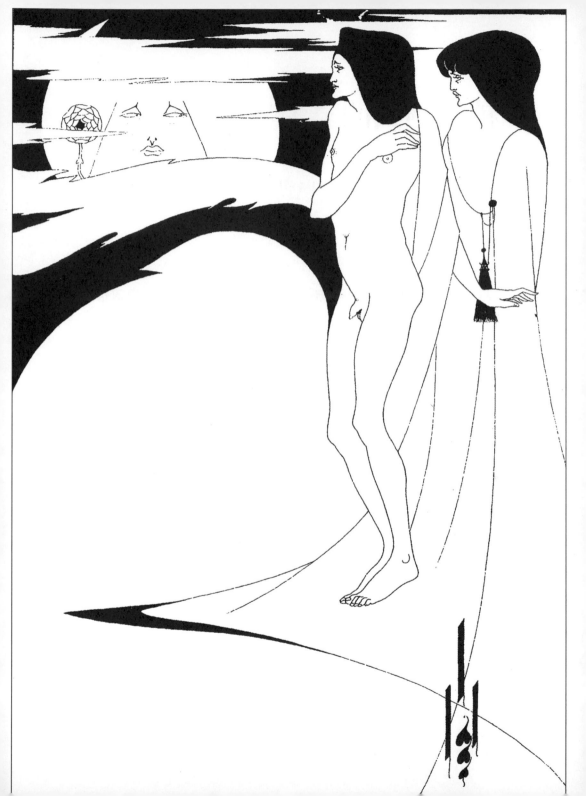

柏拉圖式的哀悼

1894年

　　這又是一幅沒有被採用的《莎樂美》劇本的插圖。

　　畫面中橫躺著死去的人，指的應該就是施洗者聖約翰，而站著的那位不男不女的人物，則應該就是變態的莎樂美。但何以比亞茲萊要用這種方式，來詮釋這二位人物在故事中的情節，實在很耐人尋味。並且，這樣的哀悼方式，也顯得非常的奇怪，既與故事本身的情節無關，從畫面上看來，畫家想要表達的意義，也非常不清楚。因此，這幅作品當然不會被挑剔的出版商，和老是挑毛病、唱反調的王爾德所採用。

　　畫面中的右邊，比亞茲來用了一座像燭臺的架子，上面以不斷纏繞著的茂盛玫瑰花，來象徵莎樂美心中流動著的強烈情慾，並且和橫躺的身體，構成尖銳的直角。至於燭臺後方的幾何圖形樹木，則與左下方奇形怪狀的人像，則涵義不清。

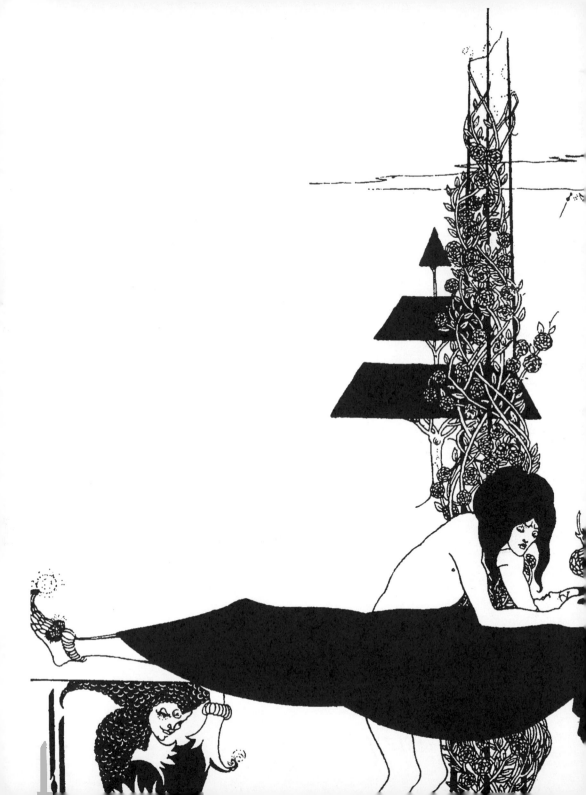

莎樂美的葬禮

1894年

　　這是一幅很怪異的作品，畫面中的莎樂美已經死了，即將被放進棺木當中下葬。可是她的棺木卻像個粉盒，粉盒旁邊還有一支，在當時充滿性暗示的催情粉撲，讓整幅作品充滿著赤裸裸的性誘惑。

　　而畫面中也出現了二個奇怪的人物。長著山羊鬍子與尖耳朵的怪物，是希臘神話中的森林之神薩特（Satyr）。薩特是個色情狂，因此比亞茲萊將他畫成露出色瞇瞇眼神的怪物。但左邊這個帶著面具、穿著黑衣、頭髮蓬亂、帶著詭異笑容的禿頭男子，則無法肯定比亞茲萊指的是誰。通常，比亞茲萊的筆觸都是有條不紊的線條，但有趣的是，這名男子的蓬鬆亂髮，在比亞茲萊的創作當中顯得非常特別。或許是想與蓬鬆的粉撲互相呼應吧。

　　赤裸的莎樂美、色情狂薩特、帶面具的禿頭男子、粉盒與粉撲，都讓整幅作品充斥著濃濃的情色意圖，顯得非常的曖昧難解。

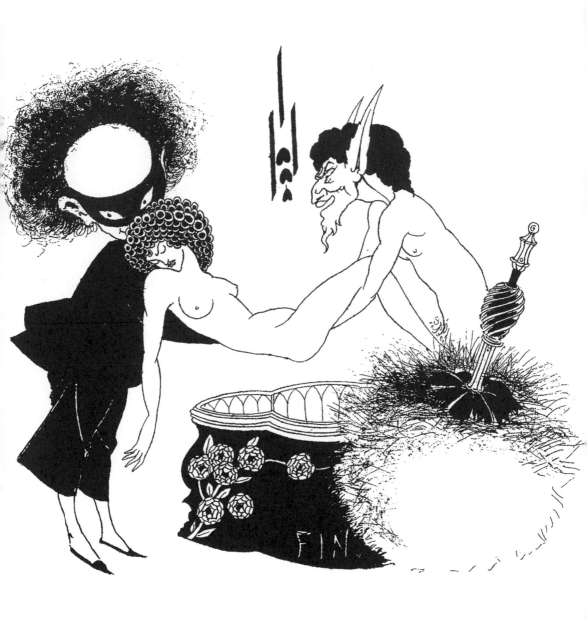

莎樂美與施洗者聖約翰

1894年

　　在這幅作品當中，可以明確的看見典型的比亞茲萊的創作特色。流暢的唯美主義風格筆法、纖細修長的人體線條、典型的連續性魚鱗片頭髮與繁複的裝飾、充滿象徵意義的玫瑰花叢、和蝙蝠圖案，都在這幅精彩的創作中一一呈現。

　　當莎樂美看見這位，被她的繼父黑落德國王關在地牢中的先知之後，就情不自禁的愛上了他。在這幅畫中，莎樂美的貪戀和施洗者聖約翰的冷漠，形成強烈的對比。深鎖著眉頭的施洗者聖約翰，和裸露著胸部、小嘴微張、含情脈脈望著對方的莎樂美，在畫面的情緒表達上，充滿了強烈的對比作用；而服裝的裝飾上華麗和破敗的對照，更讓觀畫者很快的理解到雙方的階級和身份差異。

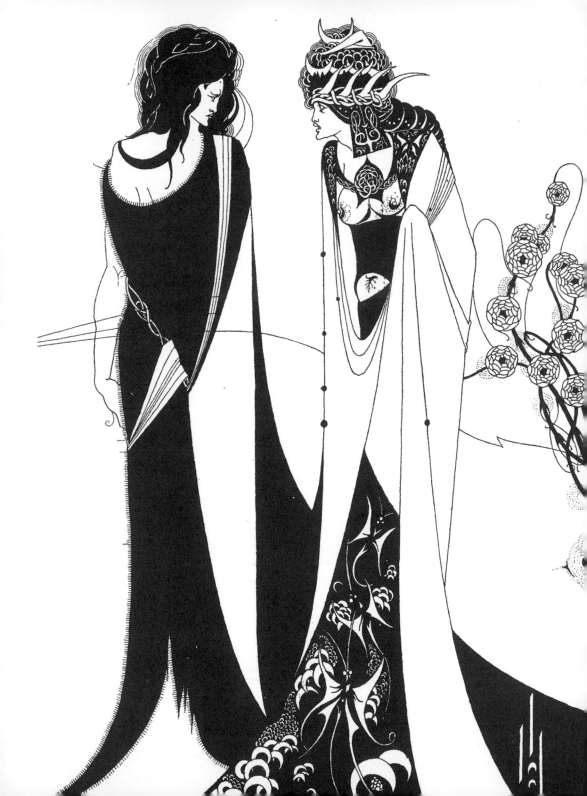

黑落德之眼

1894年

雖然身爲莎樂美的繼父，但黑落德國王絲毫不掩飾他對莎樂美的垂涎之意。爲了討莎樂美的歡心，他特別在皇宮裡舉行了盛大的宴會。

這是一幅難得的佳作，描繪著國王舉行盛大宴會時的不良居心。由於在《莎樂美》的插畫創作過程當中，比亞茲萊很討厭王爾德的干涉與無情的批判，因此，總是在畫面中將王爾德的形象入畫，並且將自己的不滿，以暗諷的方式來表達，在這裡，黑落德國王就長著一張王爾德的臉。

花園中的樹木、玫瑰花叢、展翅招搖的孔雀、蝙蝠，和二個奇怪的舉著高高燭台的人物，在在暗示著黑落德國王的陰謀與不良居心。黑落德頭上的黑色塊，象徵著他的邪念，而高高在上、裸露著乳房、以孔雀羽毛爲頭飾的莎樂美，則高傲地蔑視著黑落德，表示對繼父的好意，十分不屑。

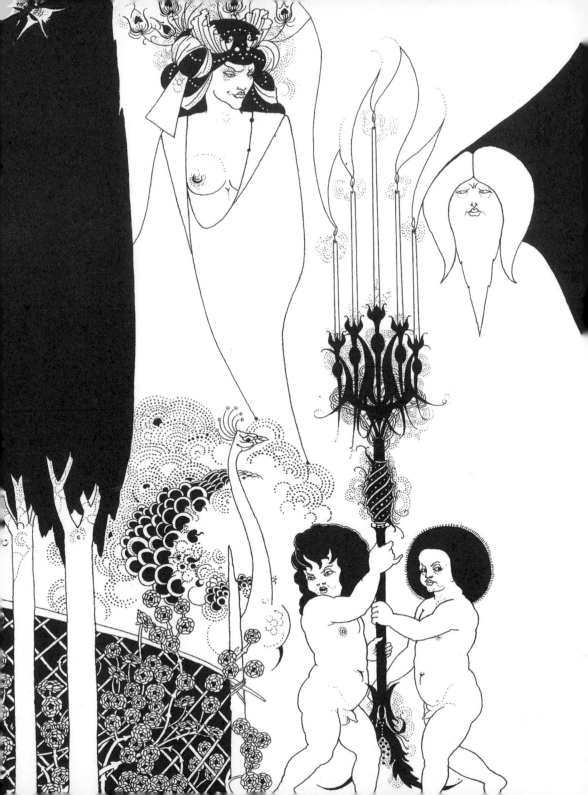

莎樂美的梳妝（初稿）

1894年

　　以寥寥幾筆就勾勒出莎樂美的優美線條，光憑這點，稱比亞茲萊爲最出色的插畫家，的確當之無愧。

　　比亞茲萊爲《莎樂美》所做的插畫，至少有三張是因爲內容過於淫穢，而遭到強烈反對，《莎樂美的梳妝》的初稿就是其中的一幅。畫中的莎樂美不僅裸露著身體，還將自己的手放在私處上，臉上露出了享受快感的滿足表情。再加上畫中的侍者，不僅赤裸著身體，還露出了男性的性器官，這樣的作品，在當時簡直就是違反社會善良風俗的色情作品。

　　嚴重的是，畫面當中的梳妝台，畫的是當時最時髦的樣式，這與王爾德的劇本背景，是發生在西元一世紀的古羅馬時期，時代相去甚遠，更過分的是，梳妝台下，還擺著幾本在當時被查禁的禁書，書名清晰可見。然而最大的問題是，在王爾德的劇本當中，根本不曾提到過莎樂美的梳妝情節，這幅畫簡直是憑空想像而來，與書的內容格格不入，不知該擺在那裡才好。

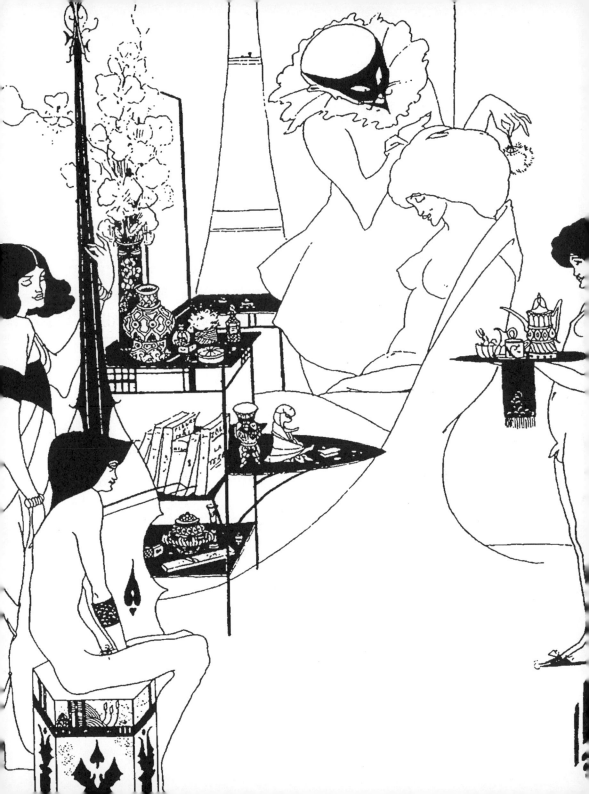

莎樂美的梳妝（定稿）

1894年

　　由於《莎樂美的梳妝》的初稿遭到輿論的撻伐，比亞茲萊在不得已的情況下，又重新畫了這幅插畫。他根本不在乎書裡是否有這個情節，一心一意地要展現莎樂美的梳妝場景。

　　當然在這幅作品中，比亞茲萊為莎樂美穿上了衣服，可是穿的仍是當時最時髦的服裝樣式，梳妝台也是當時流行的新潮設計，而非古羅馬時期的典型。雖然這幅畫因此而擺脫了「性」的困擾，但書架上的禁書書名依然清晰可見，比亞茲萊在心裡仍然想強烈地宣示他的頹廢與情色思潮。

　　不過，如果當時沒有遭到反對與禁止，今天我們就無法欣賞到這幅傑作了。這幅作品堪稱為比亞茲萊的典型之作，畫面中黑色與白色色塊的安排、曲線與直線的搭配都達到完美的平衡，人物表情豐富，既充滿諷刺性也隱含比亞茲萊的狂放不羈的性格，具體展現出比亞茲萊才華洋溢的高超技法。

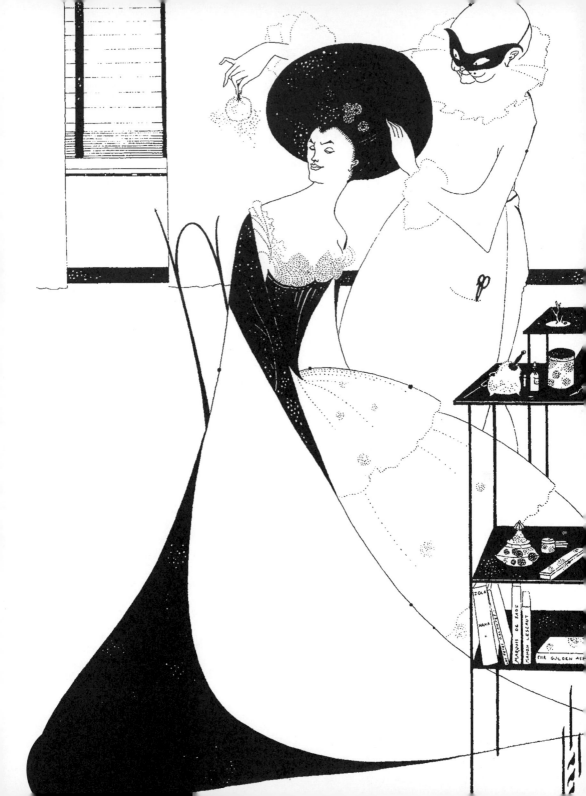

《尼貝龍根的指環》
劇情大意

在波光激灩的萊茵河底，藏著一塊亮晶晶的黃金，因
為這塊黃金，揭開了一連串人與神、神與英雄、英雄與美
人之間糾葛纏綿的紛爭與愛情、人性與神格、誕生與毀滅
的精彩故事……。

《萊茵的黃金》

在深廣浩瀚的萊茵河中，住著三位萊茵少女。她們正一邊唱著
歌、一邊嬉戲著，陶醉地沉浸在歡笑之中。這時，一位來自尼貝龍
根族，名叫阿貝利希的侏儒。他為了得到心中渴望已久的愛情，藉
機想靠近這三位美麗的萊茵少女。他心裡想著：「如果能娶其中的
一位少女為妻，那不知該有多好。」然而，萊茵少女不僅存心耍弄
他，還嘲笑他的長相醜陋。這時，三位萊茵少女負責看守的黃金，
隨著陽光的移動，閃耀著耀眼的光芒，少女們開始歌頌起萊茵的黃
金傳說：「唯有發誓永遠拒絕愛情的人，才能獲得這塊稀有的黃

金。若用這塊黃金打造成指環，更可獲得統治世界的強大能力。」聽到這些話的阿貝利希決定，他要永遠放棄愛情。不顧少女們的驚嚇與尖叫，阿貝利希奪走了這塊萊茵黃金。

眾神之長佛旦，驕傲地讓妻子芙麗卡看著巨人族們為他們建造好的神殿——瓦哈拉城。不過，芙麗卡卻對佛旦抱怨著，當初為什麼要答應巨人族，將美之女神芙萊雅送給巨人做為造殿的報酬。芙萊雅感到非常委屈，於是跑來向佛旦求援，負責造殿的兩位巨人——法左特和法夫納——也尾隨在她後面，來向佛旦索取當初應允的報償。

原來，佛旦當初會答應將芙萊雅當成巨人們建造神殿的報償，完全是狡猾的火神羅傑，獻給佛旦的緩兵之計。這時，羅傑又開始獻計了。他不僅對巨人兄弟說出阿貝利希偷走萊茵黃金，並將它打造成指環的經過，並且告訴他們，這枚指環的主人，將擁有統治世界的神秘力量。他還提議說，要用這枚指環和所有的黃金來和巨人交換芙麗雅。被指環的神秘力量吸引的巨人兄弟，立即答應了這個交換條件，隨後帶走芙萊雅做為交換人質。於是，佛旦和羅傑立刻來到尼貝龍根族的地底之國，奪取指環。

阿貝利希利用指環的魔力，命令弟弟迷魅為他打造一頂可以隨心所欲變化外觀的隱身帽。來到地底之國的佛旦和羅傑，用計引誘阿貝利希展現隱身帽的神奇力量。阿貝利希中了他們兩人的圈套，先變成了一條巨龍，再變成一隻蟾蜍。讓佛旦和羅傑趁機抓住阿貝利希，將他帶回眾神的世界。佛旦和羅傑強迫阿貝利希交出黃金，

為求活命的他只好照辦。接著，佛旦又用暴力搶得指環和隱身帽後，才放走阿貝利希。憤怒的阿貝利希對著指環發出詛咒：「擁有指環的人都將遭到不幸」。這時，巨人兄弟帶著芙萊雅前來。佛旦堆起爲數衆多的黃金，要和巨人兄弟交換芙萊雅。然而，除了成堆的黃金寶藏之外，巨人兄弟依然向佛旦要求指環和隱身帽。正在僵持不下時，智慧女神艾達出現了，艾達勸佛旦要實現承諾，放棄指環。

就在佛旦將指環交給巨人之後，巨人兄弟卻爲了如何平分寶藏起了爭執，最後弟弟法夫納殺死了哥哥法左特，獨自帶著所有的寶藏離去。諸神們看到這般情景，想起阿貝利希的詛咒，心中不寒而慄，沒想到這個詛咒會在大家的眼前應驗。然而，這個警惕並沒有喚醒諸神們的危機意識，他們興高采烈地慶祝著新神殿——瓦哈拉城的啓用。雷神頓納起身呼喚雷雨，幸福之神胡洛在天邊掛起一道彩虹，諸神在壯大的樂聲中，歡欣鼓舞的狂歡著。這時，遠處傳來了萊茵少女的嗚咽哭泣聲，火神羅傑心中已有預感，諸神即將面臨滅亡的命運。

《女武神》

疲憊不堪又遺失武器的齊格孟爲了逃避敵人的追逐，躲到了一戶白楊樹環繞的屋前休息。屋主的太太齊格琳德，驚訝的看著眼前這位突然出現的陌生人。在他逐漸清醒時，齊格琳德端水給他喝，並告訴他這是韓丁格的家，她是韓丁格的妻子。此時的兩人，卻對

對方產生了莫名的好感。不久之後，韓丁格回家了，他善盡地主之誼，熱情地招待這位陌生人，卻在彼此的言談中得知，原來齊格孟與齊格琳德是一對孿生兄妹，他們可能是諸神之長佛旦與人類女子所生的孩子。

而韓丁格也發現，原來齊格孟是他一直在尋找的敵人，於是決定先讓齊格孟休息，隔天再找他一決生死。齊格琳德等韓丁格熟睡後，悄悄進入齊格孟的房中，向他敘述自己當年被迫嫁給韓丁格的不幸身世，以及自己和他是孿生兄妹的關係，這時齊格孟才明白，原來齊格琳德是自己失散多年的妹妹。而齊格孟就是唯一，可以拔出父親刺在白楊樹上的寶劍——「諾頓克」的人。不僅如此，兩人在初見面時就已愛上對方，於是這對雙胞胎戀人，決定拔出「諾頓克」寶劍，開始逃亡。

佛旦命令自己的女兒女武神布琳希德，在齊格孟和韓丁格的決鬥中，協助齊格孟獲勝。但是，身為婚姻守護神的芙麗卡，卻無法接受近親相姦的雙胞胎戀情，於是她強迫佛旦，要讓韓丁格戰勝。佛旦只好無奈地答應了芙麗卡的要求，並指示布琳希德讓韓丁格勝利。布琳希德懷著沈重的心情執行這項任務。當布琳希德找到逃亡中的齊格孟和齊格琳德之後，向他們宣告了他們的命運。齊格孟在得知齊格琳德不能和他同行時，聲稱兩人一定要同生共死。布琳希德被他們的堅貞愛情所感動，就決定違反佛旦的命令，保護齊格孟。布琳希德雖然護衛著齊格孟，但是佛旦用他的矛毀了齊格孟的劍，讓韓丁格趁機刺死了齊格孟。

布琳希德在混亂中倉皇逃走，她在離開前撿拾斷劍的碎片，並救走昏厥的齊格琳德，將她帶回神殿。布琳希德告訴逐漸恢復神智的齊格琳德：「你懷了齊格孟的孩子，你要將這即將出生的兒子命名為『齊格菲』」。深受感動的齊格琳德，又有了活下去的勇氣，她萬般感激、滿懷希望地接過斷掉的寶劍，逃往森林的深處。

這時，憤怒的佛旦追了上來，他承認布琳希德所作的一切，才是他衷心所盼的結果，但是他無力改變這一切。於是，佛旦忍痛取消了布琳希德的女武神資格，還讓她長睡在岩石山頭上，直到第一個發現她、並愛上她的男人，才能讓她重獲自由。布琳希德請求佛旦在她長睡時，在四周築起火牆，以嚇阻親近這個地方的人。佛旦答應了她，並在岩石山周圍，點燃烈火後，靜靜離去。

《齊格菲》

扶養齊格菲長大的迷魅（阿貝利希的弟弟）不管如何鑄造這把寶劍，仍是輕易地被齊格菲所折斷。齊格菲不只譏笑迷魅鑄造的劍不經使用，更追問他說：為什麼身為父子，他們彼此的長像卻這麼不同。原來，齊格琳德在生下齊格菲之後，便去世了，在她臨死之前，將齊格菲和斷掉的寶劍，託付給迷魅。正當迷魅苦惱著該如何將斷劍鑄回時，佛旦裝扮成流浪者的模樣出現在迷魅眼前，佛旦問了他三個問題。迷魅回答完前二個問題之後，卻被第三個問題難倒了。流浪者告訴他說，第三個問題的答案是：「只有不知道恐懼的英雄，才能鑄回這把斷劍！」不用說，這個英雄就是齊格菲。終

於，那支斷掉的寶劍在齊格菲手裡，被重新鑄回。

迷魅帶著齊格菲來到法夫納守護寶藏的藏身之處。齊格菲用「諾頓克」寶劍刺死法夫納，獲得龐大的寶藏。齊格菲被法夫納噴出的血沾染到時，居然意外獲得了聽懂鳥語的神奇力量。小鳥告訴他如何進洞尋找寶藏，還告訴他隱身帽和指環的魔力。接著，小鳥又告訴齊格菲，迷魅想要謀害他的陰謀。於是，齊格菲將迷魅殺死，隨著鳥語前往布琳希德長睡的岩石山。

在狂風驟雨的夜裡，佛旦叫醒了智慧女神艾爾，詢問她關於諸神未來的命運。艾爾只預言說：齊格菲和布琳希德不久之後，會將指環交還給萊茵少女，其他一概不知。佛旦只好失望地離去。不久後，齊格菲來到布琳希德長睡的岩石山，通過佛旦設下的火牆試煉，用劍砍斷佛旦的矛，穿過火牆，找到沈睡中的布琳希德，將她吻醒。喪失神力後感到相當不安的布琳希德，經過內心的一番爭戰，終於全心接受了齊格菲強烈的愛。

《諸神的黃昏》

夜裡，三位命運女神一邊織著命運之繩，一邊敘述著過去的故事。第三位女神預言，佛旦可能會摧毀神殿——瓦哈拉城，導致諸神世界的滅亡；說到這裡時，命運之繩突然斷掉……。另一方面，齊格菲打算去看一看外面的世界，布琳希德雖然不捨，但不願違逆齊格菲的願望。於是，齊格菲將手上的指環，送給布琳希德當作愛情的信物，之後，彼此依依不捨地話別。

紀比希家的主人昆特和妹妹古特倫，以及同母異父的兄弟哈根正在聊天。哈根的父親就是侏儒阿貝希利，生性奸詐的他，正在計畫著如何才能讓齊格菲和古特倫成親，並讓昆特順利娶布琳希德為妻，而自己則要奪取齊格菲的寶藏。兄妹倆都覺得這個提議很不錯，急著想要見到前來拜訪的齊格菲。毫不知情的齊格菲，喝下了古特倫遞過來的「遺忘藥酒」之後，馬上忘記了布琳希德，立刻愛上了眼前的古特倫，並向她求婚。昆特要求齊格菲，要將布琳希德帶來和自己成親，這樣他才可以娶古特倫為妻。齊格菲不僅爽快地答應了他，還和昆特結拜為兄弟，兩人一起出發前往布琳希德的住處。

　　一個人在家等待齊格菲歸來的布琳希德，看著齊格菲留給她的指環想念著他。忽然間，她聽到一個熟悉的聲音自遠而近傳來，原來是她的姐妹華特勞特前來拜訪她。形色倉皇的華特勞特，要求布琳希德將指環交還給萊茵少女，才能拯救受到詛咒的諸神世界。但是，因為這是齊格菲送的「愛的信物」，布琳希德拒絕了華特勞特的請求。華特勞特離開後，齊格菲利用隱身帽變身成昆特，伺機抓住布琳希德，從她手上奪下指環。另一方面，留守在家等待昆等和齊格菲的哈根，則在睡夢中看到父親阿貝利希前來，叮囑他不要忘了自己的任務——謀害齊格菲，取得指環與寶藏。

　　齊格菲抵達紀比希家之後，哈根吹響號角召喚家臣前來迎接，這時昆特也帶著臉色蒼白的布琳希德上岸。當布琳希德看到齊格菲後，不禁大吃一驚，憤怒斥責著忘記愛情誓言的齊格菲，殊不知齊

格菲在喝下遺忘藥酒後，對於二人的過往一點印象都沒有。齊格菲對著長矛發誓，自己仍是清白之身，哈根則順勢向布琳希德表示，願意為她報仇，只要她說出齊格菲的要害。

　　齊格菲一人來到萊茵河畔，遇見了萊茵少女，但他仍未交出指環。這時傳來一陣號角聲，跑出一群獵人。哈根趁機將恢復記憶的解藥摻入飲料中，讓齊格菲喝下，並讓他想起過去的種種，當他憶起布琳希德時，哈根突然拿起長矛刺進齊格菲的背部，齊格菲就此倒地身亡。布琳希德命人堆起柴堆，將齊格菲的屍體放上柴堆，點燃火焰，自己則帶上指環，帶著愛馬一同殉情陪葬。隨著火焰愈燒愈旺，萊茵河的河水逐漸高漲。為了奪取指環的哈根急著跳入河中，試圖奪回指環，卻被萊茵少女引入河中溺斃，指環終於回到萊茵少女的手中。大火蔓延燒上了天，神殿——瓦哈拉城已被層層火焰包圍住，最後，在大火之中，瓦哈拉城終於被燒毀，再多的貪婪、奪權都在一夕之間傾頹，煙消雲散。

拐騙阿貝利希

1896年

　　這是比亞茲萊為華格納的經典歌劇——《尼貝龍根指環》中的第一幕《萊茵的黃金》，所繪製的插畫，發表在「The Savoy」雜誌上。

　　一八九五年，王爾德因為敗壞社會風俗的罪名，被捕下獄之後，比亞茲萊也受到了牽連，不得不離開「The Yellow Book」雜誌，轉而為李奧納多‧史密瑟斯的「The Savoy」雜誌工作。史密瑟斯以出版色情意味濃厚的作品，備受社會輿論的批判，但卻為比亞茲萊開拓更寬廣的創作舞台。

　　畫面中描寫的是火神羅傑企圖威脅阿貝利希，想藉機搶奪他的指環與隱身帽的情節。火神羅傑的頭髮與服裝，都呈現出火焰般的上揚線條，阿貝利希則穿著象徵黑暗帝國的黑色長袍，捲曲的頭髮，和火神羅傑火焰似的飛揚筆法，形成呼應，畫面的右下角，露出二顆眼睛的是阿貝利希的弟弟迷魅。整幅作品的技法高超而細膩，看似瑣碎的筆觸，卻為畫面中的情節提供了詭譎的氣氛。

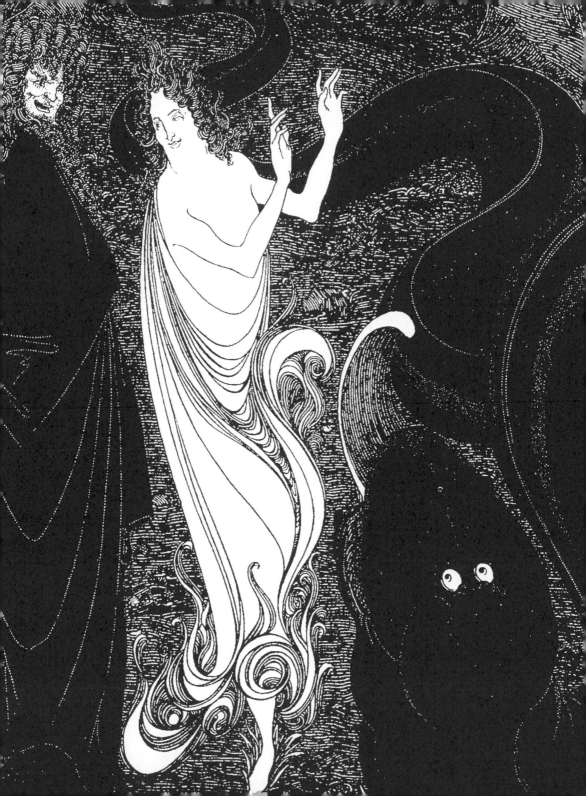

離開黑暗帝國

1896年

　　這幅作品仍然在描繪《萊茵的黃金》第四幕當中的情節。訴說以不夠光明磊落的卑鄙手段，連哄帶騙的從阿貝利希手中，搶奪到指環與隱身帽之後，眾神之王佛旦和火神羅傑，得意洋洋的帶著二件寶貝，離開尼貝龍根族的黑暗帝國時的情景。

　　比亞茲萊只用了簡單的幾筆流暢線條，就勾勒出佛旦身為眾神之王的王者風範。腳踩著朵朵祥雲，正朝著諸神的宮殿飛去的佛旦，背對著畫面，雙手抱胸，洋洋自得的神氣模樣，栩栩如生地躍然紙上。而火神羅傑的身上、腳下與頭髮，如火燄般向上飄揚著的滿意神情，彷彿是正在大聲嘲笑著愚蠢的阿貝利希，竟然這麼容易地就受騙上當。畫面中的山峰，顯示出他們二人，頭也不回地快速離開黑暗帝國，飄飄然地朝著天界飛去的情景。

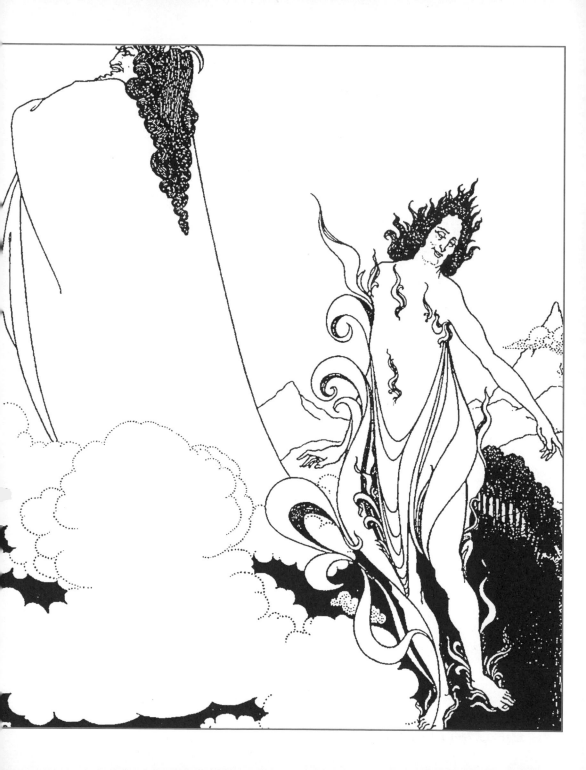

智慧女神艾達

1896年

　　艾達在《尼貝龍根指環》中，與諸神之王佛旦，生下了九位女兒，個個身手矯健、功夫了得，被稱為女武神。女武神必須完全服從父親佛旦的命令，目的是為了要破除阿貝利希，對尼貝龍根指環所下的詛咒。

　　對天生反骨的比亞茲萊來說，任何身負神聖使命的角色，都會被他刻意地重新詮釋、並將傳統角色徹底予以顛覆。而智慧女神艾達，到了他的筆下，便成了一位端坐在空曠遼闊的群峰之上，身軀碩大無比、坦胸露體、心機深沈、卻道貌岸然的女惡魔，一點都看不出來，她具備了諸神世界中超凡的母性光輝，與無比的智慧。畫面中艾達以她濃密的長髮披覆著全身，雖然雙眼緊閉，卻顯得心事重重，彷彿正在算計著什麼似的。

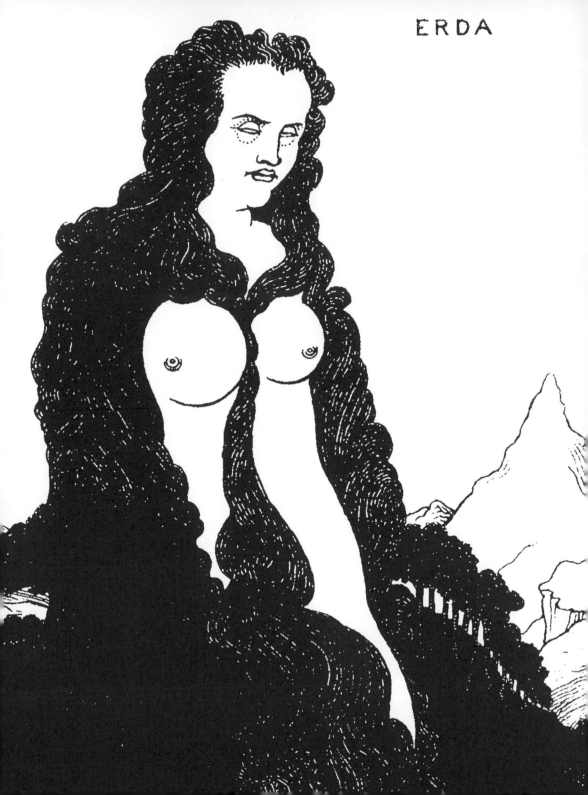

ERDA

齊格菲

1892年

在《尼貝龍根指環》中，最後的英雄人物就是齊格菲。他是齊格孟與齊格琳德，這對攣生兄妹所生的孩子，並交由阿貝利希的弟弟——迷魅撫養長大。

在北歐神話中，齊格菲斬殺了看守尼貝龍根指環的火龍。而像這樣精彩的屠龍情節，也是歷來畫家筆下的重要選題。比亞茲萊的這幅作品，明顯地受到義大利文藝復興時期的畫家曼帖那的影響。他從曼帖那的畫作當中學習最多的，並非當時流行的透視法，而是堅定強烈的線條。

畫面中英雄齊格菲，彷彿不費吹灰之力，非常輕易地就斬殺了雙翼火龍。層層疊疊描繪的遠景與近景的曠野中，站著神采奕奕、英姿煥發的齊格菲。比亞茲萊用非常精細的筆觸來描繪這幅作品，黑與白的對比，因畫面當中繁複的點綴與風景，顯得與他成熟時期的作品相比，強度不足，但卻是伯恩—強斯所欣賞的拉菲爾前派的唯美風格。因此，畫完之後，比亞茲萊就將它送給了伯恩—強斯，而伯恩—強斯將它掛在德國纖細畫家杜勒的版畫旁，可見對這幅畫的讚賞。

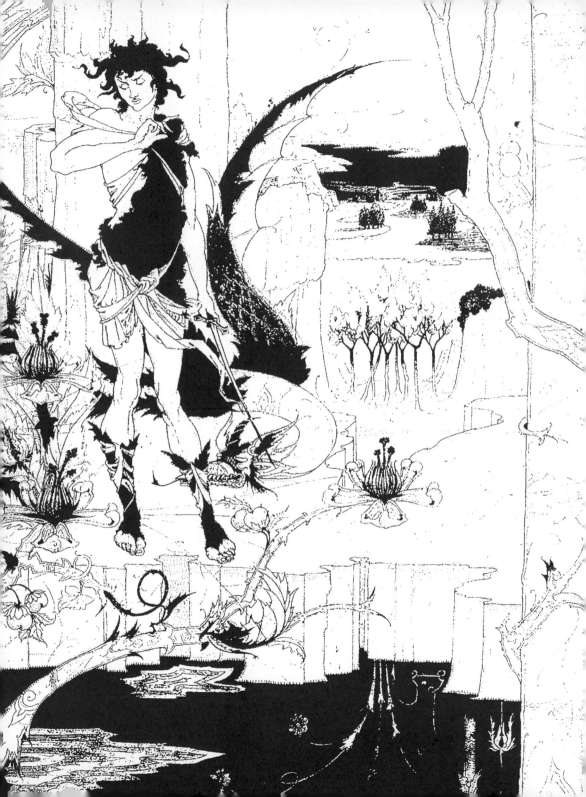

諸神的黃昏

在《尼貝龍根指環》的故事當中，經過一連串的廝殺、爭奪、陰謀、詭計、欺騙、亂倫、愛情、復仇與毀滅之後，最後在布琳希德帶著指環、點燃材堆，陪著愛人齊格菲殉情之後，讓這些貪婪、奪權都在一夕之間傾頹、毀滅，一切的繁華與無窮的慾望，均付諸流水、煙消雲散。

華格納最後所安排的結局，是一個人與神、善與惡的完全毀滅，寓意極為深遠，發人深省。比亞茲萊在這幅作品中，展現了他初露頭角的過人才華。遠景中飄忽不定的線條，就是布琳希德點燃的熊熊火焰；而隨著火焰愈燒愈旺，萊茵河的河水逐漸高漲，前景中漫過瓦哈拉城的，就是洶湧的萊茵河水。而在畫面的中段，比亞茲萊將諸神分成三個部份，中間是絕望的諸神之王佛旦，左右兩邊各有一組天上的神，大家望著前後夾擊的水與火，無言與絕望的氣氛，充斥在畫面之中。

《崔斯坦與伊索德》
劇情大意

　　海面上有一艘船正從愛爾蘭朝著康瓦耳王國緩緩前進，船上的水手們高聲唱著船歌，歌詞中隱約是在諷刺著船上載著的貴客——愛爾蘭公主伊索德。眼看著康瓦耳王國即將抵達，耳裡又聽到耐人尋味的船歌的伊索德，心裡又沮喪、又難過。她多麼希望，此時此刻海上正好吹起暴風雨，隨著風雨，連人帶船將她捲進又深又黑的深海裡。她的女侍布蘭傑在一旁苦口婆心地安慰著伊索德，但仍無法讓她快樂起來。伊索德決定差遣布蘭傑去傳喚崔斯坦前來她的船艙，不料崔斯坦的侍從庫威納爾，卻無情地將布蘭傑趕了回去。心中忿忿然的伊索德，不禁悲從中來，回想起不久前，曾經救過崔斯坦的一段甜蜜往事……。

　　原來，崔斯坦曾在一場戰鬥中，殺死了伊索德的未婚夫莫若，但也因此而身受重傷。機靈的崔斯坦化名為坦崔斯，負傷逃到了伊索德的住處，向深諳醫術的伊索德求助。伊索德雖然已經知道，崔斯坦就是殺死自己未婚夫的兇手，但基於救人為先的信念，卻仍無法下手為莫若報仇。溫柔的伊索德不僅將崔斯坦的傷治好，兩人還

因為朝夕相處，雙雙陷入愛河之中。

　　誰知道，再次見面，崔斯坦來到愛爾蘭的目的，竟然是代替康瓦耳的國王——馬可王——前來向伊索德求親。雖然伊索德認定崔斯坦心中依然深愛著她，但是，對於崔斯坦要將自己獻給馬可王的決定，讓伊索德內心受了傷，她認為崔斯坦背叛了她、也背叛了他們的誓言。伊索德的心中十分明瞭，自己未來要嫁的，將是一位不懂愛情、只重功名的君王，因此，內心十分煎熬。

　　貼身侍女布蘭傑看到伊索德的神情如此低落，誤以為她正在為自己未來的婚姻生活擔心著，不禁提醒伊索德，夫人在她離家前曾經送給了她一瓶毒藥，並且告訴她說，這瓶毒藥可以用來改善她和馬可王之間的感情。怎知，布蘭傑的提醒卻讓伊索德產生新的念頭。她要布蘭傑再度向崔斯坦傳話說，假使崔斯坦在船抵達康瓦耳王國之前，仍未前來向伊索德道歉的話，她絕不上岸。另一方面，她要布蘭傑準備好毒藥，打算和崔斯坦同歸於盡。得知伊索德內心真正想法的布蘭傑，驚惶失措地悄悄將毒藥換掉。

　　崔斯坦終於來到伊索德面前，在他明白伊索德心中的不滿之後，不知情的崔斯坦，決定接受伊索德的要求，與她共飲這杯和解之酒。伊索德以為兩人喝下的是事先準備好的毒藥，殊不知布蘭傑倒在杯子裡的酒，並不是毒藥，而是愛情靈藥。轉瞬之間，兩人胸中積壓已久的愛情就此迸發，他們互訴心中的愛情，以及對對方的思念。就在他們尚未完全回到現實之前，船已抵達康瓦耳王國，迎接他們兩人的，卻是群眾的熱烈歡呼聲。

來到馬可王的城堡裡，崔斯坦與伊索德依舊難耐相思之情，兩人想盡辦法偷偷約會。一天，號角聲突然在深夜時分響起，馬可王一行人超乎尋常地離開皇宮出外打獵。這時的伊索德心中滿懷著期盼，焦急的等待著崔斯坦前來和她幽會。這時，忠心耿耿的布蘭傑卻查覺到，崔斯坦的好友梅洛特似乎心懷不軌，於是她提醒伊索德要小心提防，馬可王超乎尋常的在深夜出外打獵，很可能是梅洛特設下的圈套。然而，殷殷思念崔斯坦的伊索德卻絲毫不在乎，她迫不急待地前往約會的地點。崔斯坦果然依約前來，兩人相見熱情擁抱，互訴彼此波濤洶湧、纏綿悱惻的情話，只希望夜晚永不停歇，白晝不再出現。布蘭傑雖然一次又一次地催促兩人，天快亮了，卻仍無法將兩人喚回現實。就在這個時候，國王一行人突然出現在他們眼前。

　　面對這個尷尬的場面，馬可王並未斥責這對情侶，反而感到萬分悲傷，他曾因自己膝下無子，想將王國送給崔斯坦，但是崔斯坦非但沒有接受，為了國家的強盛，還建議自己迎娶英格蘭的公主伊索德為后。如今，演變成這樣的情景，國王心中無比痛楚。此時，憤怒的梅洛特為了向國王宣示效忠，於是向崔斯坦舉劍，表示要和他決鬥。不料，心中充滿矛盾，深覺愧對馬可王的崔斯坦，卻故意讓自己傷在梅洛特的劍下。

　　身負重傷的崔斯坦，被送回到他生長的故鄉——卡列奧爾，知道崔斯坦已時日無多的待從庫威納爾，不僅派人去接伊索德前來此

地與他見最後一面，還不眠不休的在崔斯坦身旁照料著他。這時，遠方傳來牧羊人吹奏的悲傷笛音，令昏睡中的崔斯坦悠悠轉醒。他從庫威納爾口中得知，他負傷之後被送來此地的所有經過，也因庫威納爾對自己的絕對忠心，而深受感動。清醒後的崔斯坦，更加急於想要看到伊索德，身體耗弱、精神錯亂的他，不停地唱著歌，訴說著對伊索德的深深思念。等到牧羊人輕快的笛聲再度響起時，代表著伊索德所乘坐的船隻，終於抵達卡列奧爾。躺在病床上的崔斯坦，掙扎著起身迎向思念已久的愛人。

就在喊出一聲「伊索德」之後，氣若游絲的崔斯坦，卻溘然長逝於飛奔而來的伊索德臂彎中。悲傷過度的伊索德，當場昏厥過去。此時，第二條船隻靠岸了，馬可王一行人及時趕到，看見了這令人歔噓的一幕。馬可王從侍女布蘭傑口中，得知崔斯坦與伊索德相愛的一切之後，原諒了崔斯坦，於是隨著伊索德的船隻，匆匆趕到卡列奧爾，想要親口成全他們的愛情，但卻為時已晚。忠心的侍從庫威納爾為崔斯坦報了仇，一劍將梅洛特刺死，自己也負傷而亡。昏厥的伊索德醒來之後，輕撫著崔斯坦的屍體，唱著永遠常相廝守的《愛之死》歌曲，在忘我的陶醉聲中，也隨著崔斯坦而去。

伊索德

　　這是比亞茲萊的經典創作之一，是為華格納的歌劇《崔斯坦與伊索德》所創作的插畫。

　　畫面中的伊索德正喝下了那杯致命的毒酒，只是她並不知道毒酒已經被換成了愛情靈藥。喝完酒之後的二人，令偶然相遇時所產生的微妙情愫，更加澎湃且難分難捨。伊索德微微彎下的身軀，顯示其心中的複雜與猶豫感情。

　　比亞茲萊是華格納的擁護者。這幅刊登在《The Studio》雜誌的傑出作品，也是專為華格納歌劇所創作的作品，是比亞茲萊極少數的彩色創作之一。當時，除非是為了印刷上的實驗，或是海報創作時的需要之外，比亞茲萊很少使用色彩。

　　這幅作品所使用的顏色十分單純，濃濃的紅色代表著伊索德的強烈情感，而單純的背景，更能突顯畫面中的繪畫細節。繁複的帽飾和精緻飄逸的服裝，更顯示了當代的時尚風格，是一幅不可多得的傑作。

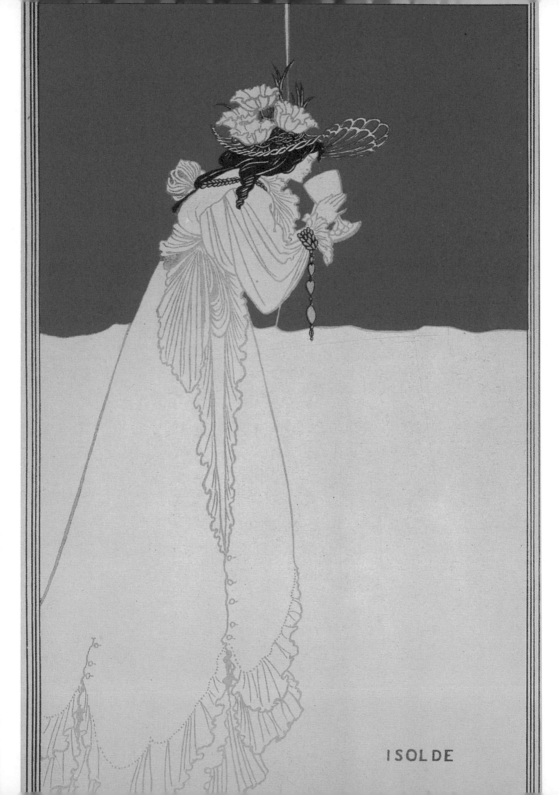

ISOLDE

崔斯坦飲下愛情靈藥

1893~1894年

從這幅作品中，可以明顯看見日本版畫的影子。

想替死去的未婚夫報仇，但心中又丟不開對崔斯坦的愛戀情愫，伊索德打算和崔斯坦一起飲下毒酒殉情。插畫中畫的情節，描寫的就是不知情的崔斯坦高舉著酒杯，正要將毒酒一飲而下的情景，伊索德則以複雜的心情望著他。只是故事中的這二位主角，並不知道毒酒已經被善解人意的侍女，換成了愛情靈藥。

這幅插畫以百合花和玫瑰花裝飾著邊框，地板上向遠景延伸的直線條，將觀畫者的視線拉向拉門之外的海景，海浪和成群的海鷗將畫面的景深延伸出去，象徵這時他們仍在海上航行。而拉門的處理方式，則是典型的日本屏風的畫法，而伊索德的裙子的畫法，和王爾德《莎樂美》插畫中的孔雀裙子，則有異曲同工之妙。畫面中的這二位主角，則採取正三角形（伊索德），與倒三角形（崔斯坦）的方式對比處理。

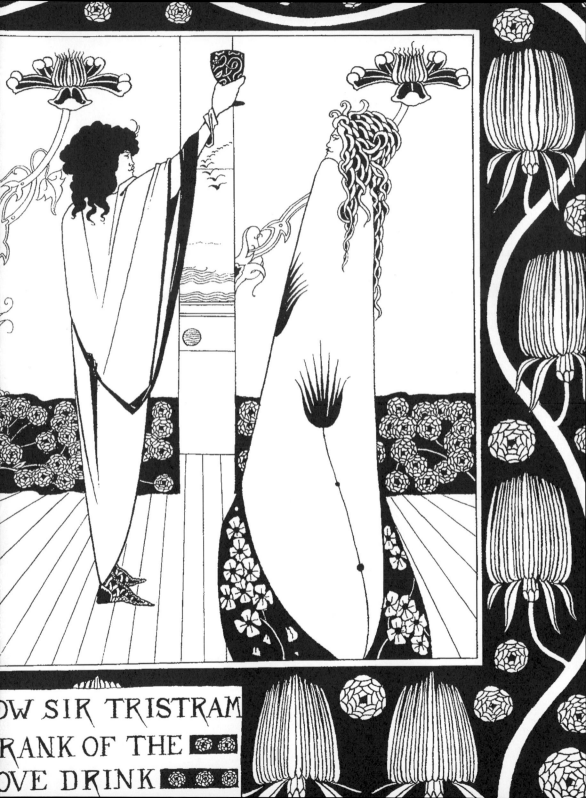

OW SIR TRISTRAM
RANK OF THE
OVE DRINK

崔斯坦與伊索德

1896年

　　這幅作品，與華格納的歌劇《崔斯坦與伊索德》，並沒有直接的關聯，只是借用了崔斯坦與伊索德的人名，與歌劇當中花園私會的故事情節而已。其實這是為蕭邦的鋼琴曲所創作的作品。

　　在這幅作品當中，佈滿了許許多多如繁星般的白色小點，象徵著蕭邦音樂的迷人旋律與纖細溫柔的抒情風格。比亞茲萊很喜歡蕭邦的音樂，尤其是蕭邦作品中，擁有最高藝術成就的夜曲。因此，比亞茲萊用黑夜中繁星點點的細膩畫風，來代表蕭邦音樂中溫柔多情的特色，並藉由畫面中一對無聲飛舞著的蝴蝶，和夜曲的象徵意義相連結。

　　畫面中伊索德的蓬裙上的玫瑰花，是比亞茲萊對蕭邦音樂致敬的最高展現。他不厭其煩的用花形和黑色小點，點綴著裙襬，細膩而多情，讓畫面產生更豐富而率性的自由風格。

蕭邦

被稱為「鋼琴詩人」的蕭邦，在短短的三十九年的歲月中，為人類留下了許多膾炙人口的作品，尤其以晶瑩奪目的鋼琴曲最受推崇。其中，《夜曲》是最受歡迎的作品之一，共計十九首。

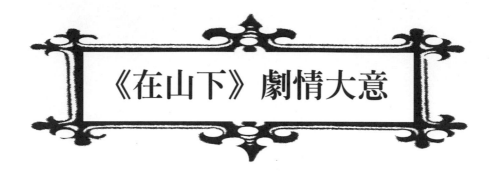

《在山下》劇情大意

　　中古世紀，又稱為黑暗時期，每一個人的行為舉止都受到教會無形或有形的管束。當時德國有一個騎士，同時也是遊唱詩人，名叫唐懷瑟。詩人天生就有著無可救藥的浪漫情懷，加上騎士所被賦予的自由，唐懷瑟對於社會上的道德約束，愈來愈感到無力及不耐煩。他身處宮廷繁華世界，卻嚮往無拘無束的生活，但他不能說，這對教會而言，是罪該萬死的想法，因為每一個人都應該有自己的職責及義務。

　　唐懷瑟的愛人伊莉莎白，是圖陵基亞地區領主的愛女，美麗又純潔的她，是當時所有騎士夢寐以求的對象，她的聖潔貞淨，得到所有人的愛戴，但美麗的伊莉莎白卻只愛著唐懷瑟，他們這對戀人，是千金大小姐和浪子的組合，而這個浪子，還不想回頭，還想遊樂人間。

　　某天，在一個因緣巧合之下，唐懷瑟來到異教愛神維納斯的宮殿，他拋棄了愛人和世俗的一切嚴格教律，與維納斯女神過著夜夜笙歌、酒池肉林的荒淫生活，美豔的維納斯女神及成群的美女精靈，讓唐懷瑟流連忘返，樂不思蜀，每天與精靈們玩肉慾遊戲，過

著當時教會所不能容忍的墮落生活。就這樣，唐懷瑟在維納斯的城堡住了下來，享受著以前無法想像的肉體的歡愉。

　　一天，唐懷瑟醒來，突然對眼前的酒池肉林感到厭倦，他向維納斯要求，讓他回到人間，維納斯不得已，只好放他回去，但也預言說，唐懷瑟終將無法為人間所接受，他將再回到維納斯的城堡裡來。

　　回到人間的唐懷瑟，到了他從前居住的地方，那裡的騎士與領主一樣熱情地接納他。當地即將舉行吟唱比賽，勝者可以迎娶美麗的伊莉莎白，大家都很熱情地邀請唐懷瑟參加，唐懷瑟懷著感動之心，加入了這個行列。

　　比賽時，唐懷瑟卻在情急之下，唱出在維納斯城堡聽到的淫亂之歌，而被眾人指責並欲置之死地。此時伊莉莎白挺身而出，讓唐懷瑟逃過一劫，但他也被逐出領地，並且要他加入朝聖者的行列，前往羅馬取得教皇的赦免。但教皇聽完他的遭遇後，卻不屑地說：如果他手上的手杖能再度發芽，就赦免唐懷瑟的罪。唐懷瑟十分懊惱，他覺得自己吃盡苦頭、誠心懺悔，卻被教皇如此敷衍，心中非常氣憤，這時又聽到伊莉莎白為了等他而香消玉殞，心灰意冷的唐懷瑟，於是決定回到維納斯山，不再重返人間。

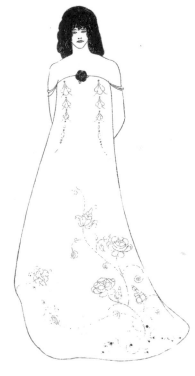

《在山下》扉頁設計

1895年

　　《在山下》是比亞茲萊根據中世紀德國文學作品《唐懷瑟》，所改編而成的小說作品，同時他也為自己的小說，畫了一系列的插畫。這可以說是比亞茲萊對文學的狂熱出口，將他自己感興趣的文學作品，背景改編成自己最喜歡的十八世紀的法國社會。

　　從這幅扉頁的設計，可以看出來描繪的是維納斯在宮殿的露台，她的表情嫵媚，左手抬起來的姿勢像是在召喚著什麼人，又像是在思念遠方的戀人似的。也許在世俗遊蕩的唐懷瑟，就是在偶然間看到美麗的維納斯，讓他驚為天人，連自己的戀人都拋棄不顧，毅然決然投入維納斯的溫柔懷抱裡。

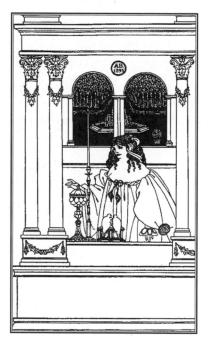

　　比亞茲萊用雕刻得非常美麗的柱子、華麗的裝飾品和後面的噴泉花園，組成維納斯宮殿的富麗堂皇氣派。版面中的大量留白，讓讀者帶著豐富的想像力，從容地進入書本的內容，是扉頁設計中的極品佳作。

維納斯

　　維納斯是希臘羅馬時期代表愛與美的女神，在歷來的畫家筆
下，她都以古典的裝扮出現，可是比亞茲萊卻硬要維納斯，配合他
自己最喜歡的十八世紀法國社會的時尚，居然為她改變了一個造
型，讓維納斯穿上蓬蓬裙、戴上一頂大羽毛帽、誇張地拉低胸口，
露出大半個胸部和幾乎整個肩膀，儼然是個標準的法國婦女裝扮。
這樣的構圖，似乎是為了點出故事的導火線——維納斯扮成人間貴
婦的模樣，來到山下引誘唐
懷瑟進到她的宮殿裡。

　　比亞茲萊在所有與維納
斯相關的插畫當中，都繪製
了玫瑰花圖案，以象徵維納
斯是代表愛與美的女神，而
玫瑰正代表著愛情，恰好可
以與之相呼應。

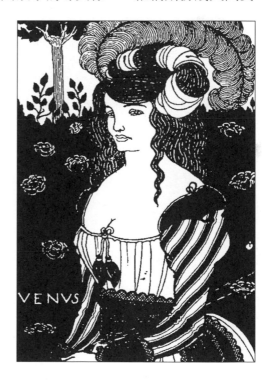

修道院長唐懷瑟

　　這是比亞茲萊為自己的小說《在山下》所畫的插圖。這部小說是比亞茲萊改寫自十三世紀的德國傳說，並將背景換成了他最鍾愛的十八世紀的法國。在四十多頁的內容中，他極力描寫男主角淫穢糜爛的生活，色情意味很濃，加上以自己的插畫作點綴，更加頹廢淫蕩。

　　小說中的男主角是被維納斯的美色所迷惑，而進到她的宮殿度過一段荒淫生活的騎士唐懷瑟，又被稱為「奧博利修道院長」。這幅畫是描寫他在即將進入維納斯王國的前一刻，打扮得像個幹練的花花公子，擺出一個專業的姿勢，像是要迷倒所有女性般表情的唐懷瑟，身體呈S型曲線扭動著，還不忘理理流蘇、耍耍劍，給人一種輕浮的感覺。

　　由於受到十七和十八世紀銅版畫家的影響，比亞茲萊在畫面上創作了一種錯綜複雜的華麗風格，其中細膩的線條和用鋼筆刻畫的效果，在當時的插畫界實屬罕見。

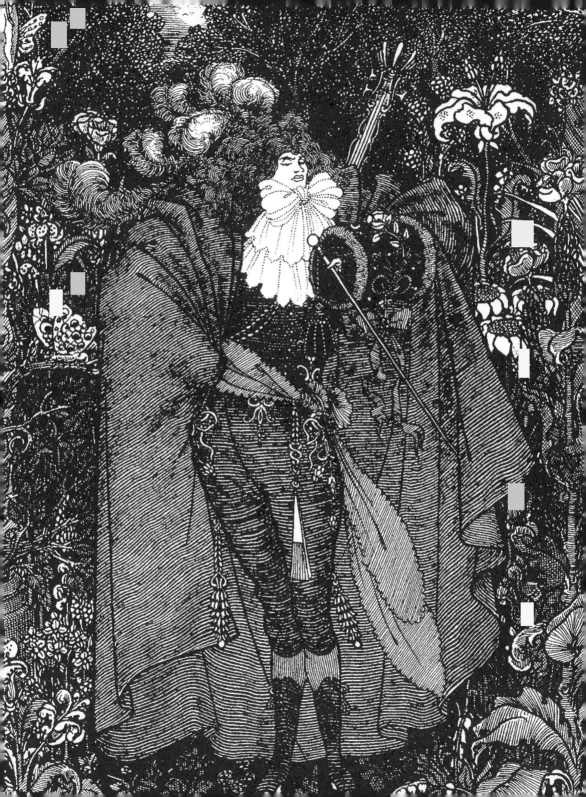

仲裁神之間的維納斯

　　這是比亞茲萊為自己未完成的色情小說《在山下》所繪的插圖樣張，這個故事也曾經被華格納改編成著名的歌劇：《唐懷瑟》。

　　比亞茲萊非常喜歡這個故事，因此，從一九八四年就開始構思一連串的劇情，並且繪製了很多張插圖，希望能讓故事更加生動。不過最後這張畫並沒有被使用在書上。

　　由於這張畫的構圖極具美感，讓他得到當時英國畫壇泰斗弗雷德里克‧萊頓的高度贊賞。畫面中，女神維納斯站在兩個仲裁神雕像的中間，頭上有一個尚未戴上去的皇冠，胸口點綴了一朵嬌艷的玫瑰花，裙擺也使用他最喜歡的孔雀裙子的典型，衣服上的圖案全都由小點點構成，這種線點圖案也是他常用的繪畫技巧。背景則非常複雜，在交叉的方格中，爬滿了交纏彎曲的藤蔓，是新藝術運動的典型。

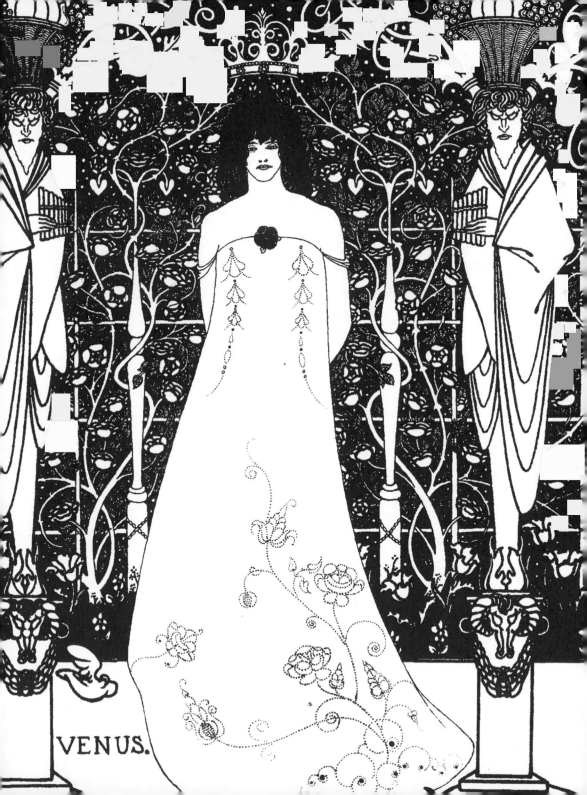

VENUS.

唐懷瑟回到維納斯山

1896年

　　在和維納斯女神度過一段糜爛淫逸的日子之後，唐懷瑟如夢初醒般，央求維納斯讓他重回人間，拗不過他的要求，維納斯終於答應讓唐懷瑟離開，但她也預言，回到人間的唐懷瑟將不被人們所接受，終將會再度回到維納斯山來。

　　唐懷瑟本來就是個不受小節拘束的遊唱詩人兼騎士，他回到昔日朋友的身邊，並且決定贏回自己心儀的情人——伊莉莎白，因此決定參加歌唱比賽。但不知怎麼，心慌意亂的唐懷瑟卻唱出有違道德的淫亂之歌，立刻受到眾人的譴責，幸好昔日戀人伊莉莎白替他求情，才免一死。他自己也決定去羅馬朝聖，請求教宗的寬恕，可惜教宗不願寬恕他，並說出：「除非他手中的手杖能再度發芽，否則無法原諒他」的話。讓唐懷瑟對人間感到失望，興起回到維納斯身邊的念頭。

　　畫面中正是失望灰心的唐懷瑟在維納斯山下聲聲呼喚的情景，但他呼喚的人到底是性感的維納斯，或是聖潔的伊莉莎白，只有在心靈與肉體兩邊掙扎的唐懷瑟自己才知道了。

《沃爾普尼》劇情大意

　　這是一個以十六世紀的威尼斯爲背景的喜劇故事。沃爾普尼是非常富有的商人，他的貪得無饜眾所周知。在沃爾普尼的身邊有一個服侍著他的人，名叫莫斯卡。因爲沃爾普尼天生對人有所防備，不信任人，因此他沒有妻子，也沒有兒女，只有龐大的財富陪伴著他。

　　有一天，莫斯卡對外宣稱，沃爾普尼得了重病，並且無藥可醫，隨時可能去世，另一個富商克維諾和可貝索聽到了這個消息，開始計畫要成爲沃爾普尼的財產繼承人。事實上，沃爾普尼只是裝病，想騙取克維諾的財產。沃爾普尼透過莫斯卡向克維諾透露，在沃爾普尼的遺囑中，克維諾及可貝索都有可能成爲財產繼承人，爲了討沃爾普尼的歡心以便得到巨額遺產，他們都不惜投下巨資，想一本萬利的撈回來。

　　因此，在莫斯卡的暗示下，可貝索將原本應該讓自己兒子柏納瑞沃繼承的財產，轉送給了沃爾普尼。沃爾普尼更得寸進尺，又垂涎起克維諾年輕貌美的妻子瑟麗雅，於是就讓莫斯克告訴克維諾說，沃爾普尼突然發病，醫生說要讓美女在一旁陪伴他，才能使病

情穩定，在這個眾人都想立功的情況下，克維諾強迫妻子到沃爾普尼的臥室去陪睡。等克維諾離開後，沃爾普尼馬上起身想強暴瑟麗雅，這時，爲了要回自己應得的財產的柏納瑞沃，突然出現，剛好拯救了瑟麗雅，兩人因而相戀。

眾人發現沃爾普尼裝病詐財之後，就將他扭送法院，雙方互控，結果沃爾普尼用錢買通了一個有名的律師，使沃爾普尼無罪開釋，眾人皆感愕然，卻也拿他們主僕沒辦法。雖然法院不定他罪，但眾人還是感到氣憤難消，因此時時到他家去抗議，沃爾普尼受不了眾人的疲勞轟炸，想出了一條妙計，決定詐死，並立下遺囑，說明所有財產歸忠僕莫斯卡所有，然後化妝易容，打算帶著所有巨款，離開威尼斯，可惜他自以爲可以信任的忠僕莫斯卡，在取得遺產後，竟想假戲眞做，將財產據爲己有。

事情到此，主僕兩人鬧上了法院，並且互揭瘡疤，事情終於眞相大白，法官爲了懲治這些貪心的人，決定讓眞心相愛的柏納瑞沃和瑟麗雅結爲夫婦，並將財產判給他們，讓所有貪婪之輩都得到最嚴厲的懲罰。

《沃爾普尼》封面設計

1898年

　　這是為名劇作家班恩‧強森（Ben Jonson，1572～1637年）的劇本《沃爾普尼》所設計的封面，也是比亞茲萊所設計的最後一個封面。設計完這部劇本的插圖之後沒多久，比亞茲萊就因為肺病發作，英年早逝。

　　沃爾普尼是一個有錢，但仍然貪婪著想要設計別人的金錢的狡猾威尼斯商人，後來卻因為自己的貪婪，失去了所有的財富和名譽，得不償失。這個封面上有著大大小小、凌亂不已的金色圖案，看起來就像是迷失在浮華世界的金錢遊戲般，迷亂又失序。

　　這樣的封面設計，是比亞茲萊向十七世紀的書籍裝幀藝術借鏡的成果。這些大大小小、向各個方向流動的金色圖案，其實是許許多多的抽象花朵，這些花朵所產生的漩渦，產生了一種絢麗奪目的感覺。像是比亞茲萊預知著自己的死期將近，想為自己留下一點什麼東西的最後爭扎，讓人不勝唏噓。

崇拜財富

　　《沃爾普尼》是著名英國劇作家班恩‧強森，最有名的一部喜劇創作，也是比亞茲萊創作的最後一幅大型作品。故事中沃爾普尼是一個貪婪的威尼斯富商，從畫面中可以看到，比亞茲萊將他的貪婪與拜金勾勒得維妙維肖。沃爾普尼正對著放在自己房間中的金銀珠寶膜拜著，表情好像在禱告著說：「保祐我再多賺一些錢吧！」那貪得無饜的樣子，真是令人厭惡，但我們也不得不佩服比亞茲萊的畫圖功力，在這樣一個小版面上，充分展現出故事中最精華的內涵。

　　比亞茲萊在這幅畫中，用鐵絲般堅硬的線條，來刻畫這個聞名於世的老狐狸，具有非常棒的銅版畫效果，這也是比亞茲萊晚期，最喜歡運用的一種創作方法，每一根線條都非常剛勁有力，以致於比亞茲萊自己本人都覺得這幅作品的線條有點太硬了，還特別要求印畫者要用柔軟一點的紙張來印。

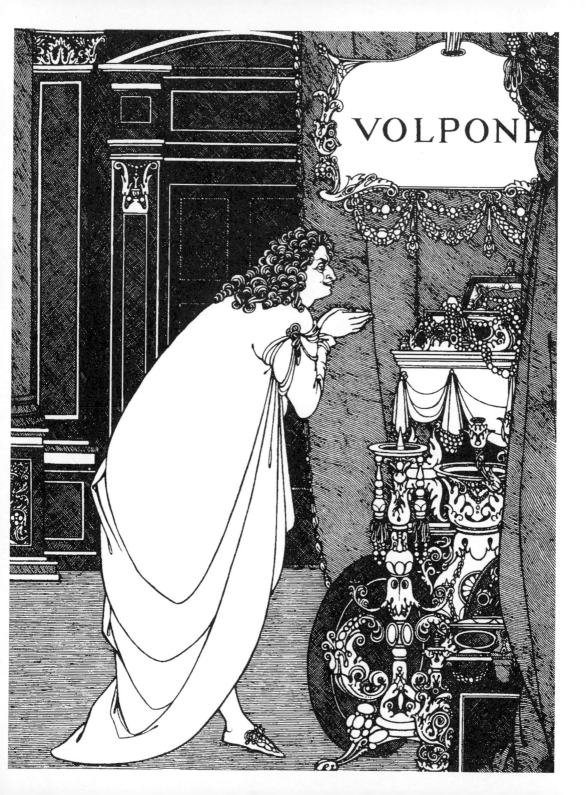

《沃爾普尼》章首設計：V

1898年

　　這是比亞茲萊為《沃爾普尼》所做的章首設計，使用的是沃爾普尼(Volpone)的英文開頭字母。這樣的設計一共有五件作品，是比亞茲萊生命末期停止工作前的最後傑作。

　　畫面中刻意留白的「V」字，因為後面的一片灰黑色背景，而顯得更加突出。一個雕刻著獅頭人身的柱子，矗立在曠野的森林之上，周遭的景色非常矇矓，看起來像是黃昏，又或者是個令人昏沈沈的陰雨天，後面的樹木看起來也是黑壓壓的一片，整幅件品呈現出一種令人絕望的感覺，毫無生氣可言，似乎反映出比亞茲萊當時的心境。

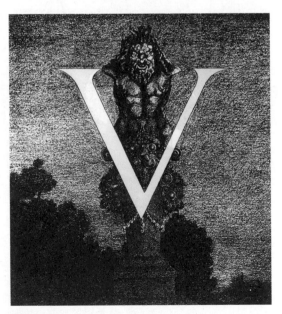

　　當時他的身體已經非常虛弱，常常為了養病，要從一個旅館搬到另一間旅館，甚至到最後，連筆都拿不穩，可以想見他當時的情況。但比亞茲萊到最後一刻，都沒有放棄畫畫的夢想，令人對他的英年早逝格外感到婉惜。

《沃爾普尼》章首設計：V

1898年

　　這是另一幅為《沃爾普尼》設計的章首，畫面中有一頭披掛著華麗坐騎的大象，坐騎上面有一大籃水果，看起來很豐盛的樣子，整個背景呈現出典型的巴洛克式風格，右邊的布幕和左邊的燭台，都表現出一種奢華的感覺，與故事的主題有相互呼應的效果，留白的「V」字，像浮雕般突出於畫面中。

　　到了晚期，比亞茲萊喜歡用逐漸變化的鉛筆陰影，表現出立體的逼真效果。仔細觀察之後，不難發現，從象頭到象尾、前景到背景，整個畫面中黑色的深淺變化細膩非凡、錯落有致，表現出一種無懈可擊的立體感，讓人覺得整頭大象真實存在。其筆法之細膩，實在令人折服。尤其這個時期的比亞茲萊，身體受到病魔的摧殘，已有好幾次都絕望地丟下手中最愛的金質筆尖鋼筆，但他還是完成了這些畫作，堅持不輟。

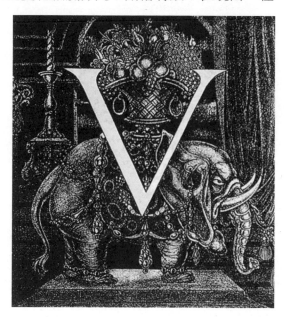

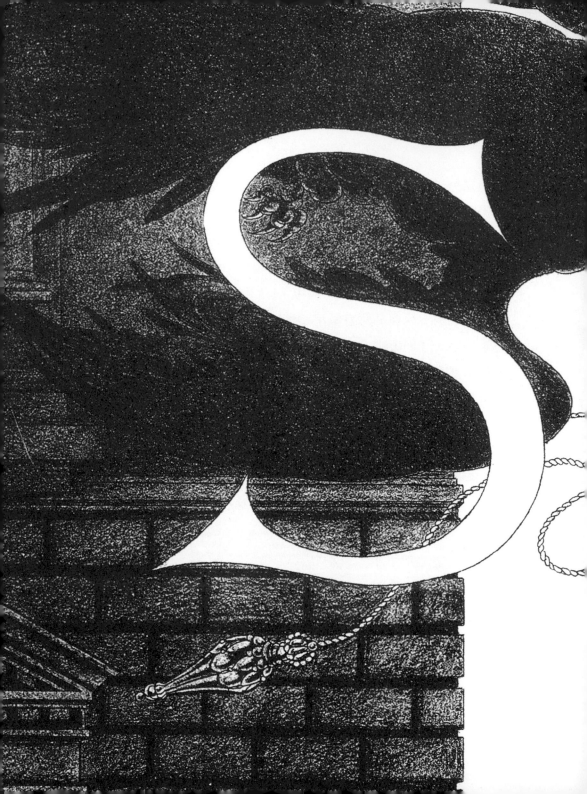

《沃爾普尼》章首設計：S

1898年

　　班恩・強森是與莎士比亞同時代的著名劇作家，他是個多才多藝的學者，最有名的喜劇就是《沃爾普尼》了。

　　為了這個故事的章首，比亞茲萊設計了不少樣式，除了以「V」字為主題的設計外，「S」是另外一種設計樣式。在這個畫面中，有一隻頭戴著皇冠的鷹，飛舞在一座建築物上，皇冠下方垂吊著長長的珠串，下面還繫著一個華麗的墜子，看起來非常雄偉尊貴。雖然鷹的身體部分，只是用鉛筆技法的陰影變化來表現，但因為印製商答應提供比亞茲萊昂貴的半色調網點照相凹版印刷的費用，因此，比亞茲萊得以盡情地發揮他的新技法，這種新技法將灰黑白色調互相調和，使生硬的輪廓變得更加柔和，顏色也因此變得更豐富了，這種技法讓畫面產生一種逼真的立體感。

　　比亞茲來對這樣的創作方式深感自豪，只可惜當時他已病入膏肓，一天只能勉強工作三個小時左右，一八九八年一月二十六日起，他已經無法走出房門，不到二個月後的三月十六日，病逝在法國南部的一個小旅館裡。

《莉希翠塔》劇情大意

　　雅典與斯巴達的皮羅普尼森戰爭打了好多年，所有的壯丁都被徵召上戰場打仗，有的人就這樣一去不回，許多婦女喪夫喪子，痛苦不堪，還要負擔起辛苦的生產工作，大家苦不堪言。終於，可憐的婦女們受不了戰爭的折磨，決定聯合起來，召開一個停戰會議，想藉由婦女們的抗議行動，迫使戰爭早日結束。

　　這個會議的召集人名叫莉希翠塔，不同於一般沒有受教育的雅典婦女，莉希翠塔是一個有智慧和有意志力的堅強女性。她將雅典來和斯巴達的婦女一同叫來，大家一起想辦法來停止戰爭，經過大家的討論與投票之後，決定附議莉希翠塔的提議，讓所有的婦女以拒絕「性」來作為抗爭的手段。她並要求所有的婦女都要立下誓言，以免她們反悔。所有的婦女回家之後，都對丈夫說，如果他們答應停止這場愚蠢的戰爭，才要繼續與他們歡好，男人們因此大加反彈。就這樣，雅典和斯巴達境內，變成了男人和女人的戰爭。

　　在雅典，莉希翠塔帶領婦女佔領了雅典的衛城，以避免男人再使用國家的公帑。雅典的男人想用火攻將婦女們由衛城中趕出去，

卻被婦女們用水澆息，並且趕走他們。有一個雅典的官員想進去衛城拿錢，莉希翠塔不准他進去，兩人為了男女的職責問題，引發了一場精彩的辯論，最後官員被羞辱著，離開衛城。

　　這場男人與女人的戰爭中，女人之所以能持續下去，主要是靠莉希翠塔的堅強毅力，曾經有好幾次，女人的陣營裡發生了內訌，因為許多婦女耐不住寂寞，想偷跑回家與丈夫或情人私會，好幾次都靠莉希翠塔的過人機智，一一識破她們的詭計，並阻止她們。幸好，後來婦女們的騷動，因莉希翠塔所製造的一個假神諭，讓所有的婦女心甘情願地留下來。

　　最後，所有的男人都被他們的婦女弄得受不了，決定向女人投降。斯巴達政府派了傳令員來雅典與市府官員調停，不止調停戰爭，也要求男人和女人雙方和解。當談判者來到雅典進行和談時，莉希翠塔帶來了一尊美麗的裸女雕像，男人因此迫不及待地同意了她所提出的任何條件，這場戰爭終告結束，男人帶著自己的女人回家，從此生活幸福美滿，一場戰爭消泯於無形。

莉希翠塔

1896年

　　這是比亞茲萊根據古希臘劇作家亞里士托芬（Aristophanes）的經典名劇《莉希翠塔》所創作的插畫，總共有八幅，這八幅畫的色情意味都相當濃厚，與「性」離不開關係，和主題緊密呼應。比亞萊茲在創作時，非常忠於原著，每一幅畫都取自作者特意描述的某一段劇情。

　　故事敘述希臘和斯巴達經歷長達三十多年的戰爭，仍不停息，男人死得太多，許多婦女孤苦無依，國家沒有足夠的糧食。這時有一個有智慧的女人將雙方戰士的妻子召集起來，做出決定，如果不再停止戰爭，就拒絕與男人歡好，最後戰爭終於停止。

　　畫面上的這個女人就是當時女性的領袖——莉希翠塔，她半露酥胸，一手放在私處，一手放在一個象徵男人性器官的道具上。比亞茲萊用線點的方式，來表現服裝的透明感，流暢的幾筆線條充分表現莉希翠塔豐潤的體態，與撩人的風情，她的臉上表情充滿自信，彷彿在證明自己的穩操勝算。

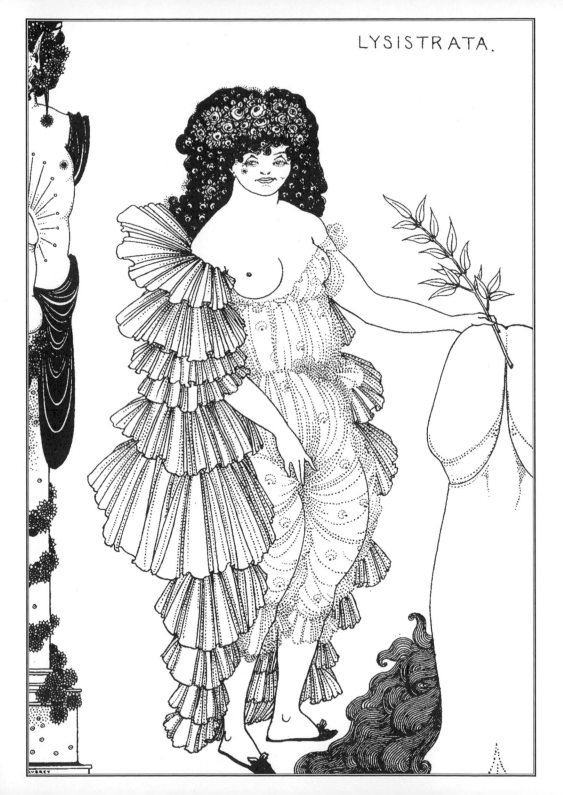

LYSISTRATA.

鼓吹雅典婦女

1896年

　　為了說服雅典的婦女們，團結起來終止戰爭，莉希翠塔開始鼓吹婦女同胞。這幅畫中，莉希翠塔一手插在口袋裡，一手高高舉起，以非常堅定的氣魄和神情，宛如一個政治家似的，正在向婦女們演說著，要求大家必須遵守神諭，要斷然拒絕丈夫或情人的求歡，才能讓戰爭迅速停止。聆聽中的三個婦女，只有一個人無視於旁人的挑逗，看起來非常仔細地在聆聽，其他人則表現出漠不關心的樣子，這也埋下後來女人陣營發生叛變的因子。

　　畫面中的女人，也只有莉希翠塔的衣著是完整的，其他女人都因為戰爭而變得精神委靡不振，右邊的女子將手放在中間女子的私處，看起來別有用心。據說這個女子是原劇作中不存在的人物，是比亞茲萊自己加進去的，好讓整個畫面感覺與「性」更加具有關聯性，這其實也是當時一般藝術家的嗜好，姑且當作是比亞茲萊自己的性幻想吧。

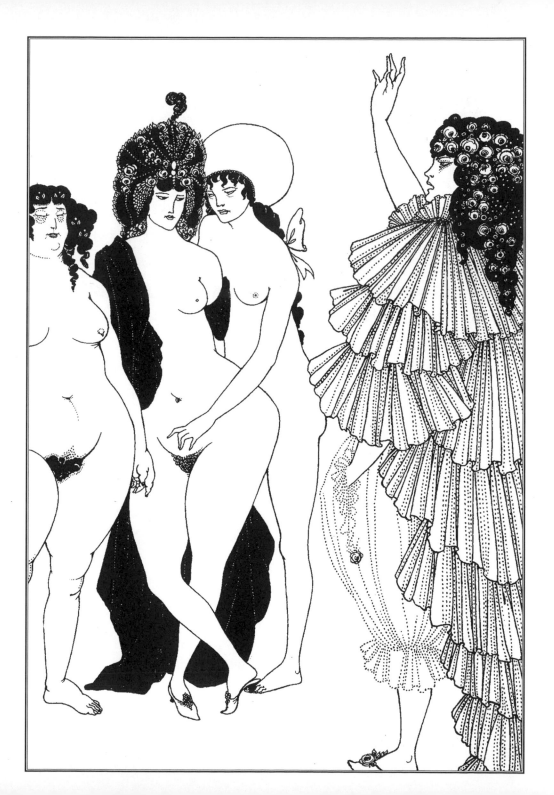

保衛雅典城

　　莉希翠塔號召全雅典及斯巴達的女性，以拒絕「性」來迫使男人停止戰爭，並且佔領了雅典的衛城，使雅典的男人無法使用國家的公帑。雅典的男人們氣極敗壞，企圖用火攻將她們驅逐出城，卻被女人用水將火澆熄，並且將他們驅走。

　　比亞茲萊的這幅畫與原著中的劇情非常吻合。畫中一名髮飾華麗的赤裸女子，裸露著胴體，以她誘人的身材勾引出男人的慾火，然後又用水將這股慾火澆熄，和故事當中描述雅典城的戰爭情境有異曲同功之妙。另一個女人則更加直接，她背對男人彎下身體並撅起屁股，向男人放了一個臭屁。這個男人顯得十分狼狽，瘦弱的身體與女人的壯碩剛好形成對比，也顯示出這場男人與女人的戰爭，由團結的女人們佔盡上風。而後面站立著的另一個衣著完整的女人，正在傳遞水壺，相互形成一種支援關係。

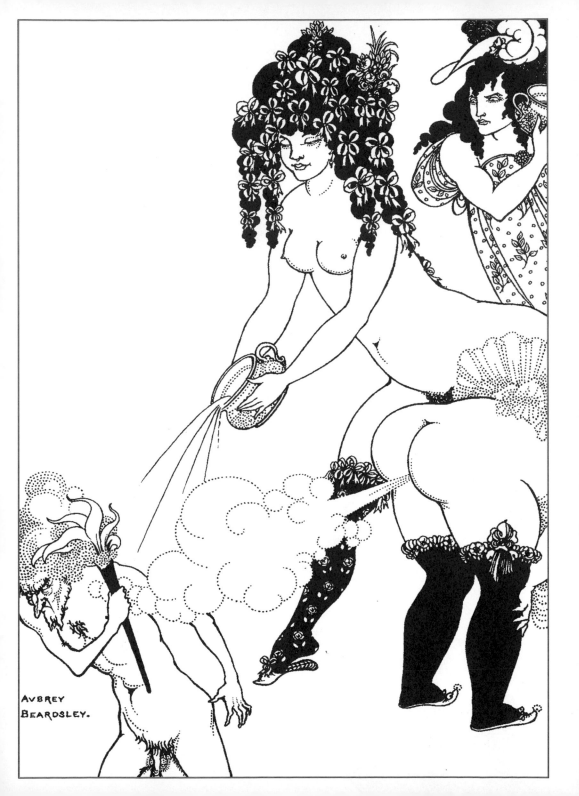

AUBREY
BEARDSLEY.

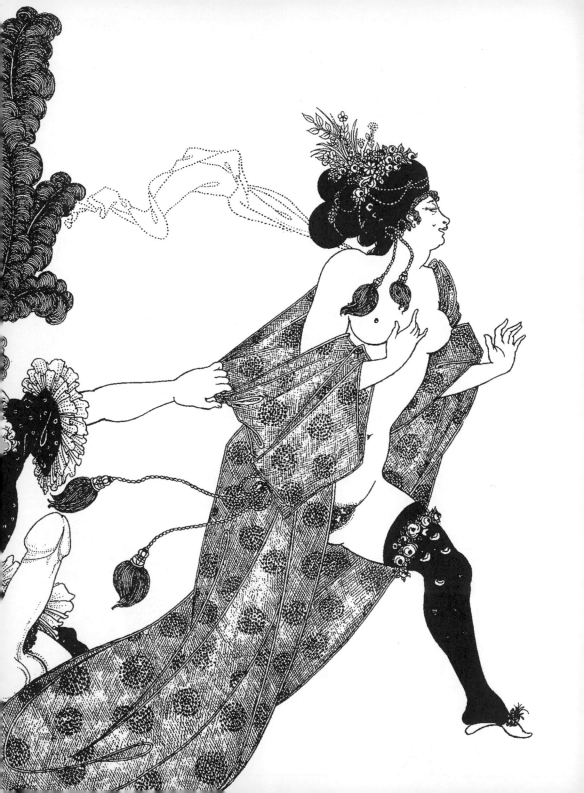

向莫心求歡

1896年

　　這是《莉希翠塔》中的一段小插曲，莉希翠塔請所有的婦女拒絕和丈夫交歡，但大多數的男人還是會來引誘自己的妻子，戰士希尼西亞就是其中之一。他和莫心是一對恩愛夫妻，他認為莫心應該不會拒絕他的要求，沒想到莫心謹記著莉希翠塔交代的事情，要求希尼西亞答應停止戰爭後才與他交歡，等他答應之後，莫心就一步步地挑逗著西尼西亞，等他慾火焚身之後，卻拂袖而去，讓西尼西亞的每個朋友都很同情他的處境。

　　畫面中，莫心只半披著長袍，頭髮梳裡整齊，絲毫沒有凌亂的感覺，顯示她並沒有與丈夫交歡，臉上的表情看起來得意洋洋，準備逃跑的動作，和後面伸出一隻手拉著她的衣服，求她留下來的西尼西亞身上，一個明顯而誇大的性器官，衍生出一種喜劇式的幽默感。

難耐寂寞的婦女

1896年

雖然莉希翠塔要求婦女們鄭重發誓，如果不停止戰爭就不和男人們發生性行為，可是仍然有許多婦女們耐不住寂寞，利用各種藉口想要逃回家偷偷與丈夫或情人私會。當然這些伎倆都一一被莉希翠塔看穿，並且阻止她們回家。最後，莉希翠塔用她假造的神諭，才使這些婦女全都心甘情願地留下來。

畫面中表現兩個女子，一個人將手放在她的私處上，顯示她已寂寞難耐，慾火中燒；而另一個女人則是準備了繩子，企圖利用繩索偷溜出城。上面一隻伸出來的手，就是莉希翠塔的手，比亞茲萊用這隻手來象徵莉希翠塔，已經發現了她們的詭計，出手阻擋她們的意圖。

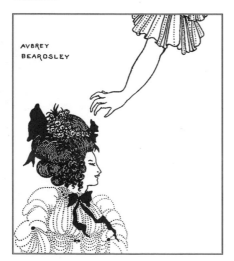

這個系列的八張圖，由於色情意味都太過濃厚，還有著過度的暴露，因此都無法公開發表，只精印了一百本，送給私人收藏家，直到一九六六年才得以公開展示。

出版時的刪減版

這幅作品因為太過敏感，因此出版時只使用了左上角。

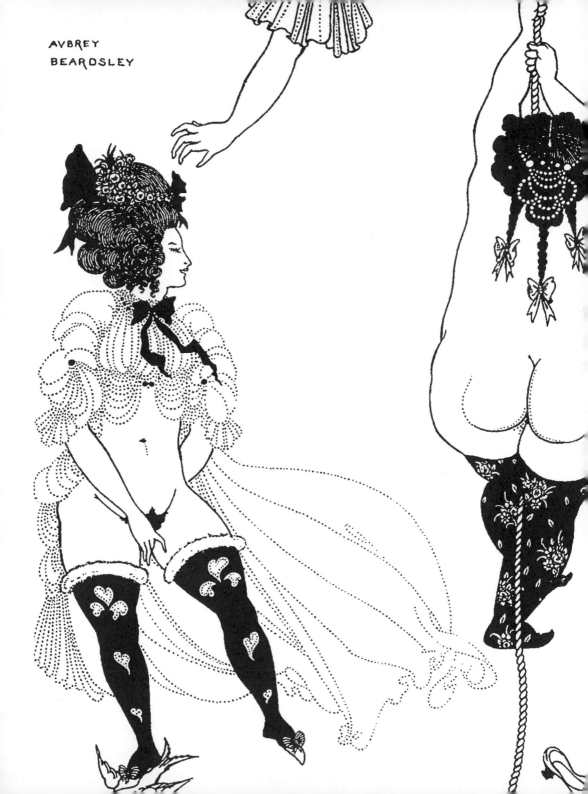

AVBREY
BEARDSLEY

關於「猶文拿里」這個人

　　猶文拿里是羅馬帝國時期著名的諷刺文學家，他在二世紀的初期，曾經發表過許多作品。他的作品和他本身的毒舌作風一樣，常常含有誇張而富戲劇性的諷刺語法。身為一位尖酸刻薄的批評家，猶文拿里批評當時羅馬帝國的社會風俗現象，和沈淪的道德觀，絲毫不留情面。

　　當時羅馬帝國先後征服了高盧、西班牙沿海一帶、西西里島等希臘殖民地，羅馬人將大量的藝術品運回國內，用來裝飾自己的別墅，而且有不少飽讀詩書的希臘人，淪落為羅馬人的家僕，除了負擔家務之外，有的還兼任羅馬人的家庭教師。因此，當時羅馬帝國有不少貴族青年，因為從小受到希臘人的教導，非常嚮往希臘文化。

　　雖然希臘是個戰敗國，卻在文化上徹底地征服了他們的統治者，使羅馬成為說希臘語的城市。猶文拿里就曾經對於這樣的現象，埋怨說：「羅馬的同胞啊，我是不能夠忍受一個完全希臘化的羅馬城市的！」並且在他自己的作品中，也常常影射受到希臘文化影響，而漸趨腐敗的羅馬社會。他所描述的文字，通常都是非常露

骨而且諷刺意味明顯，文字也常常以誇張的形式呈現，例如：在某一篇文章中，他就曾經針對羅馬婦女不守婦道的現象，諷刺道：「有一個女人在五年裡，嫁了八個丈夫；更有人在謠傳說，羅馬有一個婦女，嫁給了她的第23任丈夫，而她自己則是對方的第21任妻子，而且這絕對是個事實。」

比亞茲萊為猶文拿里的文章，創作了許多幅精彩的作品，每一幅都延續著猶文拿里的諷刺內涵，將插畫中主角的淫蕩風情描繪得絲絲入扣。

鞭笞女人

猶文拿里是希臘羅馬時期一個非常著名的諷刺作家，他對於當時貴族的婦女非常不守婦道，經常有出軌或是養著小白臉的行為，非常氣憤，特別寫了一篇文章批評這樣的敗德現象。

比亞茲萊根據這篇文章，創作了這幅諷刺畫。畫中一個胖女人被高高地綁在象徵著男人性器官的柱子上，臉上絲毫沒有羞愧的樣子，一旁拿著鞭子正準備鞭打這個女人的，就是猶文拿里。猶文拿里拿著鞭子，露出他的性器官，臉上表情非常開心，就像是可以給這些無恥的女人，一個嚴厲的教訓而感到滿足。但柱子上被綁著的女人，似乎並不感到痛苦，讓人不禁聯想，是否一個喜歡虐待人，另一個則享受被虐待的快感。

比亞茲萊從來都不吝於表現他內心坦率的情色思維，而這幅畫，很明顯地是從文藝復興晚期畫家卡拉奇的創作中，得到了靈感。卡拉奇曾經畫過一幅森林之神薩特，用鞭子抽打被綁在樹上的美麗精靈寧芙的畫。

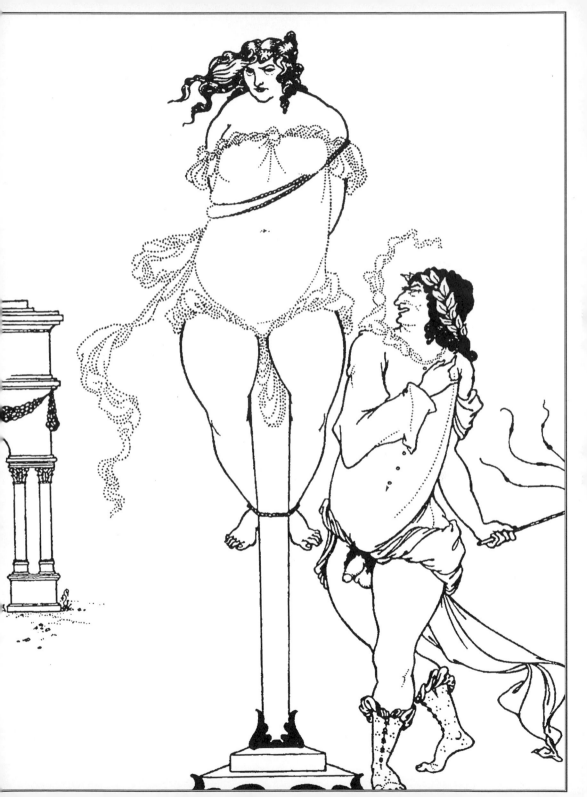

貝絲勒芙

1896年

　　貝絲勒芙是古羅馬時期一個非常著名的舞蹈家。雖然身為男人，但貝絲勒芙卻有著如女人一般的美麗臉龐，他代表著當時古羅馬帝國後期的頹廢淫逸民風。貝絲勒芙天性淫蕩、生活荒唐，因此也成為猶文拿里諷刺的對象之一。

　　上面那幅作品中，描繪的是貝絲勒芙在跳天鵝舞的情景，他美麗的頭髮一直垂落到臀部，扭曲的姿勢和對面的天鵝，形成一種呼應關係，代表他的專業舞蹈家身份。

　　另一幅圖就顯得有點怪異，巴斯勒斯看起來似乎也是在跳舞，但是他的雙腿張開，右手可疑地放在屁股中間，另一隻手還伸直作蘭花指狀，顯現出他的淫蕩性格。

　　這個作品是比亞茲萊在博物館中，看到古希臘畫家的創作得來的靈感，顯示出他對古希臘時期作品的喜愛。

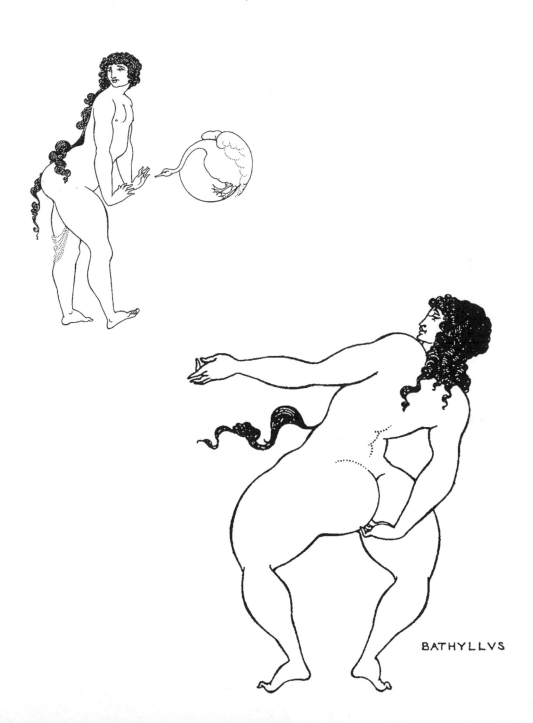

BATHYLLVS

從浴場回來

1897年

　　身爲欲求不滿的皇后，這一次梅薩琳娜不是去賣淫，而是去公共浴場洗了個舒服的澡，心滿意足的神情全寫在臉上。

　　畫面中的梅薩琳娜顯得更加精力旺盛，一樣面露兇像的她，依舊緊握著拳頭，充滿唯我獨尊的霸氣。比亞茲萊爲了突顯她衣服質地的飄逸輕薄，更以線點的方式呈現。

　　當時，古羅馬時期的上層社會婦女，除了可以擁有支配財富的自由，還擁有許多的自主權。她們通常都耽溺於梳妝打扮，崇尚拜物主義，對於神秘東方的許多不拘禮俗的異教儀式，十分嚮往，因此常常受到誘惑而作出許多敗德的行爲。其中的代表人物，就是皇帝克勞迪烏斯的妻子——皇后梅薩琳娜了，因此，無法忍受敗德行徑的諷刺文學家猶文拿里，怎會放過這位淫蕩的皇后，當然對她大加撻伐。比亞茲萊對於這樣的文章，必定心中喜悅不已，於是根據他的作品，創作了多幅內容各異的優秀作品。

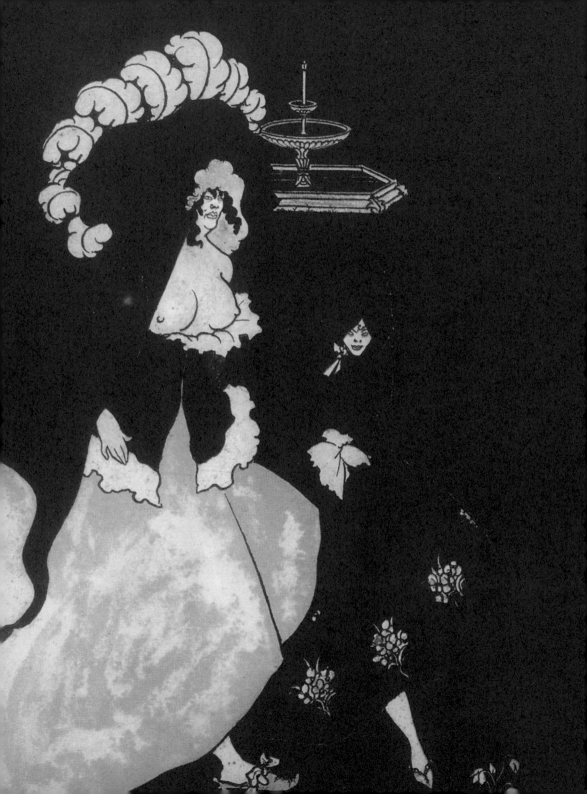

梅薩琳娜

1895年

梅薩琳娜是古羅馬時期著名的淫后，她在十五歲時嫁給了皇帝克勞迪烏斯，但她的性慾很強，丈夫根本無法滿足她，於是她就每晚偷偷溜出皇宮去妓院賣淫。後來她又戀上了克勞迪烏斯的侄子，趁著丈夫外出征戰時，公然與他同居，最後被克勞迪烏斯斬首。

畫面中所描繪的是，她剛從妓院心滿意足地回宮的情景。畫面上的她看起來一點都沒有害怕或作賊心虛、偷偷摸摸的感覺，反而露出乳房、戴者羽毛裝飾的高帽子，昂首闊步，表現得光明正大似的，她緊握著拳頭、表情兇悍，一副沒人敢阻擋我的神氣模樣。旁邊還有一個眼神詭異的侍女，高舉著燭臺為她照路。

梅薩琳娜也是猶文拿里所諷刺的對象之一，當時古羅馬的貴族婦女，擁有相當程度的自主權，連財產都可以自由支配，因此行為舉止也非常放蕩。猶文拿里所諷刺的就是她們不守婦道的一面。畫面中王后裸露的胸部，正可以表現出她淫蕩的性格。

《女扮男裝》劇情大意

　　茂蘋小姐為了摸清楚男人的真面目，女扮男裝化名為戴奧多爾混入男人的圈子裡。化妝成男子後的她，英俊瀟灑、風度翩翩，馬上就結交了許多好朋友，也吸引眾多女性的注意，其中有一位孀居的美寡婦蘿塞特對他非常著迷，甚至明目張膽地向他求愛，但戴奧多爾卻對蘿塞特說，自己有著不能明說的原因，所以兩人無法相愛。

　　兩人曖昧的行徑，讓蘿塞特的哥哥為了保護妹妹的聲譽挺身而出，要求戴奧多爾要娶蘿塞特為妻，否則就要與她決鬥，戴奧多爾只能選擇後者，但卻在決鬥時重傷了蘿塞特的哥哥。以為蘿塞特的哥哥被自己刺死的戴奧多爾，只好選擇離開。

　　戴奧多爾離開之後，蘿塞特遇上了一位完美主義的男子達爾貝，他追求一種浪漫理想的愛情，可是由於他的理想太高、太完美了，因此在生活中幾乎不可能實現，所以他就只能退而求其次，找一個情婦，於是就找了蘿塞特。雖然達爾貝並不愛她，但又離不開她，因此常常鬱鬱寡歡。

　　有一天，達爾貝帶著蘿塞特到朋友鄉下的別墅度假，此時一個

年輕的騎士來訪，此人就是失蹤多時的戴奧多爾。達爾貝一見到戴奧多爾便怦然心動、驚為天人，認為他就是自己理想中的戀愛對象，可是想到自己居然愛上了一位男人，心情更加鬱悶。而蘿塞特見到自己昔日的戀人非常欣喜，但一想到戴多爾說自己有不能愛她的理由，便強忍著自己的愛慕之心。而戴奧多爾與達爾貝相處後，卻發現自己愛上了他，但又不能表明自己是個女人，因此心情也很不好。

　　這三個男女的三角戀情，各自懷著不安的心情，為了自娛，就安排演出了一場莎士比亞的喜劇——《皆大歡喜》。戴奧多爾飾演劇中女扮男裝的公爵小姐羅莎琳。達爾貝與蘿塞特在驚喜於戴奧多爾所扮演的羅莎琳，竟然如此美麗的同時，都忽然意識到，他其實就是個女子。達爾貝不再為自己的「變態」情緒而折磨自己，蘿塞特也終於明白戴奧多爾所指的無法明言的障礙，究竟是什麼了。

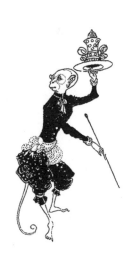

《女扮男裝》扉頁設計

1897年

　　這是為當時聲望很高的詩人、作家兼戲劇評論家，特奧菲爾·戈蒂埃的色情文藝小說《女扮男裝》一書所作的扉頁設計。比亞茲萊自己本身非常喜歡這部小說，一共為它創作了一系列的六幅插圖。

　　書中所描述的是十七至十八世紀，當時的社會開始流行變裝癖，女變男，男變女的情形，是一種再平常不過的事情。在莎士比亞的戲劇中，也常有類似的情節。所以在比亞茲萊的插畫中，即使是女變男的主角所穿的服裝，也都有男女混淆的情況。

　　這幅畫中，女主角茂蘋小姐穿著的男裝，在衣領和褲管上，都縫著大片的蕾絲荷葉邊，還穿著以一朵大玫瑰花裝飾的鞋子，看起來雖然英姿煥發，仍掩飾不住她是女人的姿態。

　　比亞茲萊還為這幅扉頁設計，上了淡淡的水彩，讓整幅畫有一種被玫瑰色籠罩的曖昧感覺。

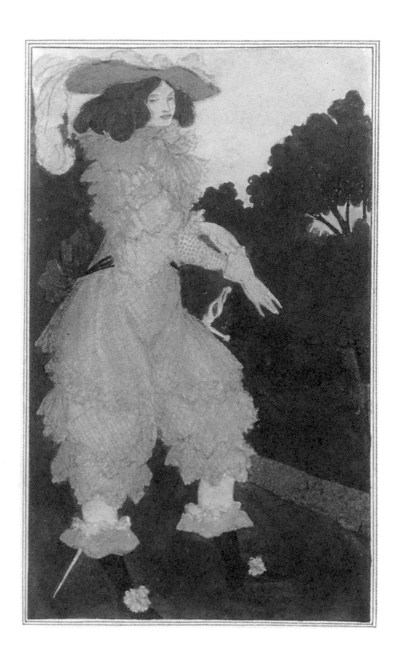

牽著猴子的女士

　　《女扮男裝》的故事是敘述茂蘋小姐為了了解男人的真面目，於是女扮男裝混進男人的世界，因此產生了一段同性、異性的三角戀情的故事。

　　這幅畫可以說是比亞茲萊晚期的代表傑作，畫面中一個穿著東方服飾、打扮華麗的女子，手裡牽著一隻猴子，猴子還穿著人類的衣服、帶著眼鏡、帽子和手杖，打著正式的領結，像個馬戲團的小丑似的滑稽可愛，這位女士看起來則像是猴子的訓練師。女子的衣服極盡奢華之能事，衣服上佈滿了各種美麗的珠寶與緞帶，看起來非常光彩炫目。

　　比亞茲萊所採用的筆法，是他生命晚期時的又一次藝術創作上的突破，他除了使用鋼筆勾勒出清楚的線條之外，還用鉛筆和水彩為這些插畫上了淡淡的陰影，讓整個畫面看起來更加立體。比亞茲萊因而找到，除了黑白線條畫、精細的鉛筆素描之外的另一種多元的藝術創作風格。

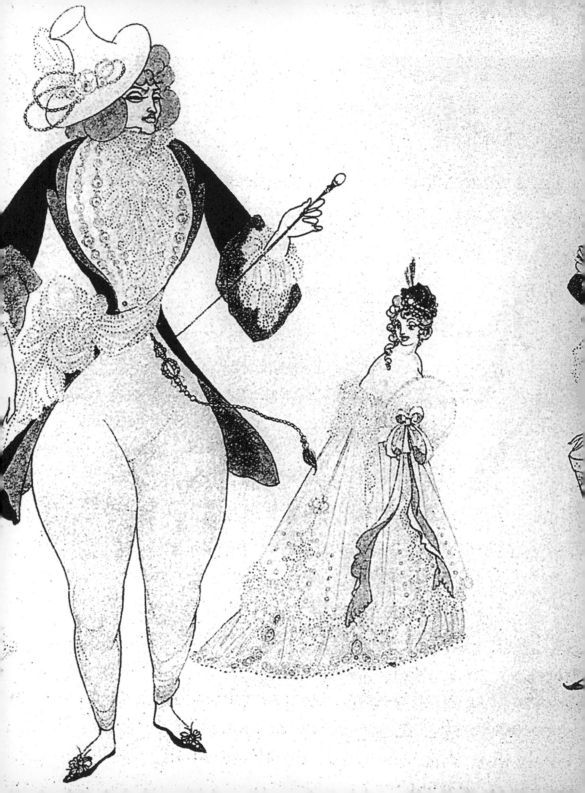

完美偶像達爾貝

1897年

　　達爾貝是戈蒂耶浪漫主義小說《男扮女裝》中，完美主義的代表人物。這部小說的主角因為是女扮男裝，因此，比亞茲萊特意將達爾貝的服裝畫得似男似女。畫中阿爾伯特的腰身束得非常緊，細到有如女子一般的纖細，繫在腰上的絲帶用線點的方式描繪，讓他的腰部感覺更加纖細。他還穿著女式的皮鞋，使得他看起來非常陰柔，但這樣的裝扮並沒有讓人產生反感，反而引來美麗持扇的女士和出門購物的男僕的側目。這讓人想到流行於十九世紀的變裝癖和同性戀。

　　比亞茲萊為《男扮女裝》所繪製的插圖共有六幅，也是從這個時候開始，他開始嘗試使用新的繪畫技法，使他的作品又有了新的突破。但也因為這項新的技法，讓版畫的製作，必須要使用最昂貴的照相凹版印刷，但往往又礙於經費的限制，不得不在部分畫面上放棄這種畫法，以求降低成本，同時也盡快能讓畫作售出。

《天方夜譚》劇情大意

　　很久很久以前，波斯國的某個城市住著兩兄弟，哥哥叫戈西姆，弟弟叫阿里巴巴，他們兩兄弟的父親很早就去世了，只留下一點財產分給兩人，生活過得很艱苦。後來戈西姆與富商的女兒結了婚，繼承岳父的財產，日子過得很富裕，但阿里巴巴卻娶了窮人家的女兒為妻，生活清苦。

　　有一天，阿里巴巴趕著驢子要到城外去撿樹枝，突然看到一隊人馬經過，每個人臉上都露出兇惡的表情，阿里巴巴心裡很害怕，便悄悄地躲了起來。他觀察後發現，這些人是剛剛搶劫了滿載貨物的商隊，到這裡來分贓的。他原本想等這些強盜走掉之後再回家，以免性命不保，卻看到強盜首領對著一面山壁大聲喊著：「芝麻，開門！」忽然，奇怪的事情發生了，那山壁前的大石頭，突然轟隆隆的移開，出現了一個很大的山洞，其他的人便一個個將贓物拿進洞裡去。過了不久，強盜們又一個個走了出來，強盜首領又喊了一聲：「芝麻，關門！」山洞又轟隆隆的消失在石頭後面，首領在點清人數之後，全部的人便揚長而去。

　　阿里巴巴看到這樣的情景，確定那些強盜們不會再回來之後，

便決定到山壁前去試試那個咒語，他走到山壁前，大喊了一聲：「芝麻，開門！」果然，山洞就打開了，阿里巴巴走進裡面，發現裡頭擺滿了金銀珠寶，他很興奮地裝了一袋金幣，然後消滅了自己的足跡，小心奕奕地離開。回到家後，他和妻子決定要守口如瓶，將金幣埋起來，以免被人發現。卻因為妻子向戈西姆的老婆借斗量金幣，不小心被戈西姆發現。於是，戈西姆便強迫阿里巴巴將祕密說出來。之後，戈西姆貪心地帶了好幾頭驢子進到那山洞裡面去，卻忘了咒語，最後被強劫歸來的強盜們發現，並殺了他。

當強盜們知道有人發現了這個祕密洞穴後，就決定要找出這個人來滅口。於是，首領就派人到城裡去打聽消息，這個人到了城裡，找到了阿里巴巴的家，便在他家門上，劃了白色的三角型做記號，幸好被機智的女傭馬爾基娜發現，便在附近所有人的家門上，都劃上了白色三角型，使大家逃過一劫。後來強盜首領決定親自出馬，假扮成賣油商人來到阿里巴巴家中投宿，兇惡的強盜就躲在油瓶中，馬爾基娜去廚房時，發現躲在油瓶中的強盜，於是就將他們一個個用油燙死，並且用計害死強盜首領，使阿里巴巴一家人倖免於難，阿里巴巴非常感激她，於是就放馬爾基娜自由，並將她許配給自己的侄子為妻。

強盜們全部死光後，再也沒有人知道山洞的祕密，阿里巴巴在過了好幾年後，才將這個祕密告訴自己的孩子，讓他們代代相承，繼續享受寶庫中的無盡財富。就這樣，阿里巴巴及其子孫，一直過著極其富裕的生活，成為這座城市中最有錢的人家。

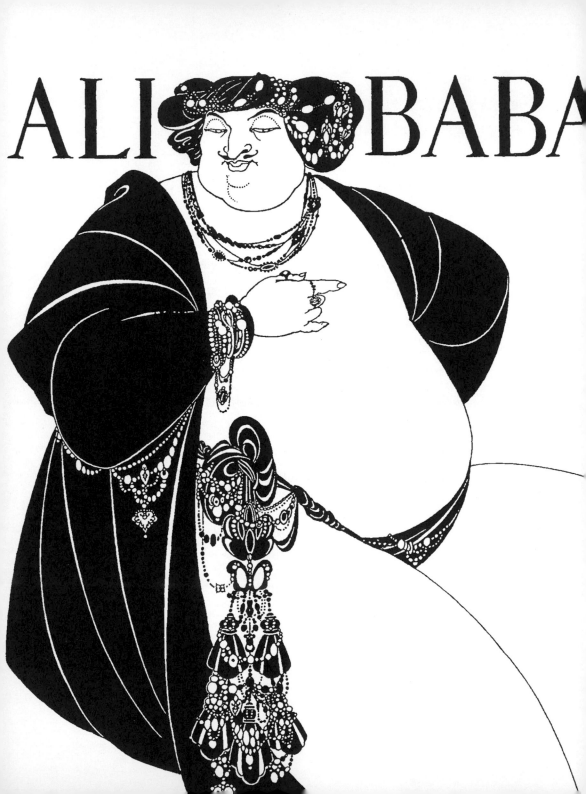

ALI BABA

阿里巴巴

1897年

　　《天方夜譚》，又稱作《一千零一夜》，裡面記載著許多東方國度的奇幻故事，阿里巴巴與四十大盜就是其中的一個。

　　阿里巴巴在無意中撞見了強盜們藏寶的洞穴，又因為機警的女傭消滅了強盜集團，得以世代享有用不盡的金銀財寶。這樣的故事，由英國探險家和東方學研究者共同翻譯，傳入英國，當時被認為是敗壞道德的書籍。因此，比亞茲萊雖然受邀為這本故事集畫封面，卻只完成阿里巴巴故事中的兩幅插畫作品，一幅是內文插圖，另一幅就是這幅阿里巴巴。這幅插畫更被拿來當成書的封面。

　　這幅畫是比亞茲萊晚期的傑作之一。流暢的線條、黑白色的對比、女性化的男人等等。他只用簡單的幾筆，就勾勒出阿里巴巴肥碩的身軀，與腦滿腸肥的大富翁形象。而與之對比的是阿里巴巴身上的細部裝飾，複雜精緻的珠寶首飾，讓人有眼睛一亮的驚喜感覺，更讓阿里巴巴的形象充滿漫畫似的趣味。

《哈姆雷特》劇情大意

　　幾個月前，丹麥的老國王神秘地死去，他的弟弟克勞狄斯登上了王位，並且娶了原來的王后——他的嫂嫂——為妻。

　　老國王的兒子——年輕英俊、正直善良的哈姆雷特王子，回國奔喪。父親的死使他痛不欲生，而母親匆匆改嫁給新國王，更讓他覺得滿腹屈辱。他對一切都失去了興趣，整日失魂落魄的。

　　有一天，哈姆雷特從好友霍拉旭那裡聽說，城堡的露台上，連續幾天都出現鬼魂，弄得士兵們都不敢站崗，好奇心促使他們在一個陰森森的夜晚，登上城堡的露台去尋找鬼魂。原來，那個鬼魂就是死去的老國王。鬼魂把哈姆雷特引到一個僻靜的地方，向他訴說自己被謀害的經過。當時老國王正在午睡，卻被自己的弟弟用毒藥灌進耳朵而亡，他要哈姆雷特替他報仇。怒火中燒的哈姆雷特決心要為父親復仇，從此他的心中只剩下仇恨，再也容不下別的事情。

　　為了不讓叔父發現自己的心事，哈姆雷特宣稱：自己愛上了首相波洛涅斯的女兒——奧菲莉亞，並且在她面前做出了許多瘋狂的舉動，讓大家都誤以為王子是為愛情而瘋癲。奧菲莉亞原本就暗戀著哈姆雷特，因此，她對哈姆雷特的異常行為，仍覺得心中歡喜，不疑有他，但波洛涅斯卻反對兩人交往，並加以阻撓。而多疑的新國王克勞狄斯則心懷鬼胎，於是派首相及王子的戀人，去監視王子的行動。

哈姆雷特本來只是想轉移叔父的注意力，假裝自己愛上了奧菲莉亞，但經過一段時間的相處，卻被奧菲莉亞的眞摯愛情及純眞的個性所感動，漸漸愛上了她。原本被仇恨蒙蔽了雙眼，性格扭曲的哈姆雷特，心中開始感到矛盾。

有一天，哈姆雷特前往母親的臥室，責難母親違背了對父親的誓言，玷污了貞節和愛情。正當兩人激烈爭執時，他發現有人正在偷聽他們的談話，哈姆雷特以爲那是國王，便一劍刺向偷聽者，卻發現自己殺死了波洛涅斯——他情人的父親。國王克勞狄斯便以波洛涅斯的死爲理由，將王子送往英國，並以一封密信囑咐英王將王子處決。王子在中途拆開了信件，知道所有的秘密，便竄改了信件，並跳上海盜船偷潛回國，找到好友霍拉旭，把一切都告訴了他。

最愛的人殺死自己的父親，讓善良的奧菲莉亞精神失常，她終日遊蕩、採花，一天，她不小心失足落水而亡，她的哥哥雷歐提斯從國外回來，想爲父親和妹妹報仇，老奸巨滑的克勞狄斯便把一切，都推到哈姆雷特的身上。

哈姆雷特讓霍拉旭陪他到王宮去，途經墓地時，看見奧菲莉亞的葬禮正在舉行。他看見情人的屍體，內心的悲憤一下子暴發出來，於是失去了控制，衝過去跳進墓穴中，想和情人一起殉情。雷歐提斯爲了阻止他，兩人在墓穴裡打了起來。於是，克勞狄斯唆使雷歐提斯用毒劍與哈姆雷特決鬥。哈姆雷特不顧霍拉旭的勸阻，接受了對方的挑戰，最後兩敗俱傷，兩人都被毒劍刺傷，奄奄一息的雷歐提斯在最後一刻良心發現，當眾揭發了克勞狄斯的陰謀。王子舉起手中的毒劍，狠狠刺向克勞狄斯，殺死了仇人，自己也因毒性發作而倒了下去，傷心欲絕的王后，最後也因誤喝了毒酒而身亡。

尋找父親的鬼魂

　　這是比亞茲萊正式發表的第一幅創作。刊登在他的房東金（A. K. King）經營的布萊克本科技出版社，所出版的《蜜蜂》雜誌上。當時，比亞茲萊就住在金的家裡，金發現了比亞茲萊的繪畫才華，並讓他自由進出自己收藏豐富的藏書室。終其一生，比亞茲萊都對金十分感激，並將他視為發掘自己的伯樂。

　　這幅作品出自莎士比亞《哈姆雷特》的情節。哈姆雷特父親的鬼魂正在向他顯靈，訴說遭到謀害的經過。從畫風上，可以清楚看出，當時比亞茲萊受到拉菲爾前派大師伯恩－瓊斯的深刻影響。

　　伯恩－瓊斯的畫風唯美，通常主角的身材都十分纖細修長，充滿虛幻浪漫的美感。而畫中的哈姆雷特，明顯具有女性般的纖弱修長身材，與伯恩－瓊斯的畫風一致。不過，後來比亞茲萊逐漸確立了自己的畫風，與拉菲爾前派的唯美風格，便漸行漸遠了。

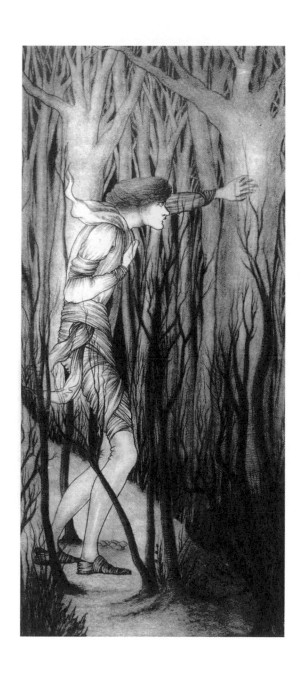

《剪髮記》劇情大意

貝琳達是貴族佛莫斯（Fermors）家的寶貝女兒，全家篤信羅馬天主教，非常富有。貝琳達更是出了名的美女，有著一頭美麗的金髮和天使般甜蜜的臉蛋兒，許多王公貴族的青年都著迷於她的美麗，無不拜倒在她的石榴裙下，堪稱是當時上流社會夢中情人的代表。她每天收到的情書和禮物不計其數，貝琳達對每一個送花的男子都展露出禮貌性的微笑，但是，沒有一個能讓她看得上眼的。

巴榮也是貴族中的一員，巴榮家和貝琳達兩家是世交，因為身份地位相當，加上信仰也相同，因此素有來往。巴榮風度翩翩，英俊又多金，本來是上流社會中的最佳女婿人選。可惜，巴榮是個惡名昭彰的花花公子，女伴一個接著一個換，被他盯上的女孩，沒有一個有好下場。

一個貌似天仙，一個風流倜儻，兩家又頗有來往，哪有互不認識的道理。身為花花公子的巴榮，對美麗的貝琳達小姐，當然也展開了熱烈的追求。巴榮每天都會送出禮物和信到貝琳達小姐的房間。每天早上，貝琳達小姐一起床，就看到巴榮送來的禮物，可惜她總是不屑一顧，看都不看一眼，更別說是回信了。

遲遲得不到佳人回音的巴榮，在輾轉打聽之下，才知道貝琳達對於他所送的禮物和信，根本從未打開來看過就命人扔進火爐中。生氣的巴榮決定要對驕傲的貝琳達，開一個小小的玩笑。

　　在一次宮廷宴會上，貝琳達和巴榮與其他王公貴族們玩著撲克牌。當她玩得興起正要贏牌的時候，巴榮趁著她和其他人都沉溺於牌局的變化時，偷偷從貝琳達的後面，剪了她一撮頭髮下來。旁邊有人發現了這件事，大聲驚呼：「貝琳達小姐，小心你的頭髮！」可惜，她的喊叫比不上巴榮的速度，貝琳達傲人的秀髮就這樣硬生生地被巴榮剪下一撮。這一剪，非同小可，貝琳達家族的人因而立

刻大動肝火，兩家人為此翻臉，爭吵不休，口出惡言。貝琳達家人不僅興師問罪還與巴榮家族鬧得不可開交，原本交好的兩家，因為一個惡作劇，從此失和。

《剪髮記》裝幀設計

1896年

　　《剪髮記》是詩人蒲柏所作的仿英雄史詩體的諷刺作品，內容主要是在諷刺當時上流社會的虛偽和矯情。這個作品一推出來，由於有比亞茲萊的插畫推波助瀾，受到大眾的熱烈歡迎，銷售量創下佳績。因此出版商史密瑟斯決定趁勝追擊，又出了另一種小開本，於是比亞茲萊又重新設計了右邊的這個封面。

　　有別於大開本封面設計的直接了當，小開本設計中玫瑰花的樣子，帶著濃郁的洛可可情調，像極了一個小丑嘻笑的臉，但這樣的設計並不影響畫作的整體質感，反而更受歡迎。比亞茲萊為《剪髮記》所繪製的插圖，被評論為插畫藝術的傑作，同時也代表比亞茲萊作品多變的另一種風格典型。這個時期，比亞茲萊非常喜歡研習古代的版畫作品，因而創作出自己獨特的、略帶神聖感的風格，每一幅作品的線條都清晰豐富、縱橫交錯，顯示出高度的繪畫控制技巧，獲得崇高的評價。

看戲

　　《剪髮記》的插畫共有九幅。蒲柏的這部作品是一首仿英雄體的史詩創作，其中對當時上流社會的奢華矯情作為，極盡諷刺之能事，當時比亞茲萊讀到這部作品時，就表達了非常喜歡之意。

　　從畫面中可以看得出，這是戲院的包廂場景，上面坐著一個正在看戲的雍容華貴的小姐。小姐的身邊還有三個傭人在一旁服侍著，顯示出她身份地位的高貴。比亞茲萊用非常複雜但又不顯得凌亂的筆法，將包廂的華麗表現得淋漓盡致。在包廂旁邊的掛飾上，有三個像是太陽，但卻畫上人臉的垂掛裝飾，比亞茲萊特意加上了似笑非笑的表情，似乎是在諷刺上面觀戲者的矯揉造作，與蒲柏的作品有相互呼應的效果。

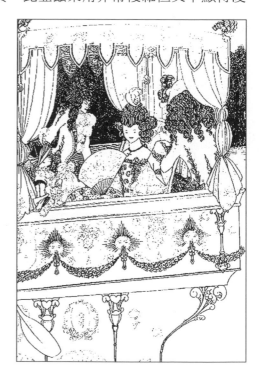

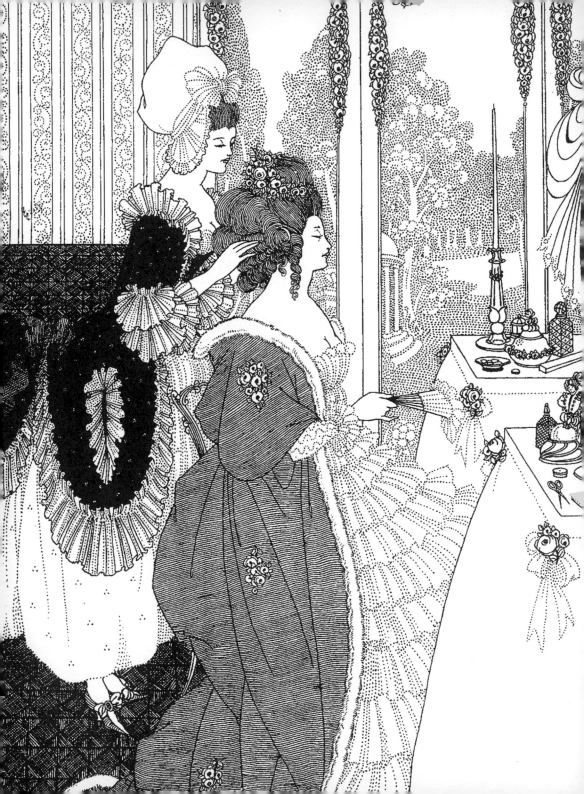

梳妝

　　這幅畫是《剪髮記》插畫系列中的一幅，呈現了十八世紀法國貴族家庭的日常生活。其實在十九世紀末的法國和英國社會，十分崇尚十八世紀初法國的洛可可式優雅華麗的繪畫風格，就連比亞茲萊本人也非常喜歡，他自己所改寫的小說，都是以十八世紀的法國為背景。

　　畫中是女主角貝琳達小姐早上起床，由女傭幫忙梳妝打扮的場景。畫面非常精緻且具複雜感，整個畫面只有小姐的梳妝台的桌布是純白的，其他地方全部填滿了圖案，雖然如此，卻不會給人凌亂的感覺，每一個細節都有條不紊，各據其位，顯示出比亞茲萊的繪畫功力。貝琳達小姐以點線描繪出的裙子、房間地板和牆面上的花紋及庭院中的樹木，一點一線都是比亞茲萊嘔心瀝血的創作，當時他的身體其實已經很差了，還能有這樣的耐心和筆功，的確讓人欽佩。

紈褲子弟

　　比亞茲萊晚期為許多名著畫插畫，其實是受到名作家艾德蒙‧威廉‧戈斯的影響。兩人的相遇是在「The Yellow Book」時期，戈斯一直很關心比亞茲萊的作品，後來他建議比亞茲萊為一些經典名著畫插圖，並開了一些清單，蒲柏的《剪髮記》就是其中的一本。

　　畫面中呈現的是，貝琳達小姐發現自己的頭髮被剪，立刻反身與剪她頭髮的巴榮惡言相向的場面。她的表情非常忿怒，周遭的人的表情也各有千秋，是一幅戲劇張力很強的作品。比亞茲萊用鋼筆模仿他所欣賞的銅版畫，形成一種非常獨特的風格和技法。畫中人物的服裝大部分都是以點描的方式繪成，讓人感覺到衣服質地的輕柔和昂貴，也呼應了這本書的作者諷刺當時上流權貴奢華的態度。

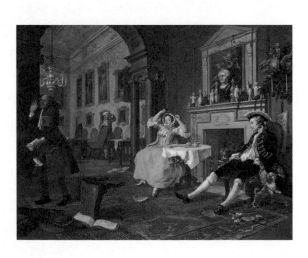

霍加斯《流行婚姻：早餐》

一百多年前的英國，也有一位著名的畫家霍加斯，善用他的彩筆來諷刺英國上流社會的頹廢與奢華，並擅長以喜劇的方式尖銳的批判社會上的階級差異。流行婚姻也是霍加斯一系列的精采作品，富有濃濃的都市氣息。

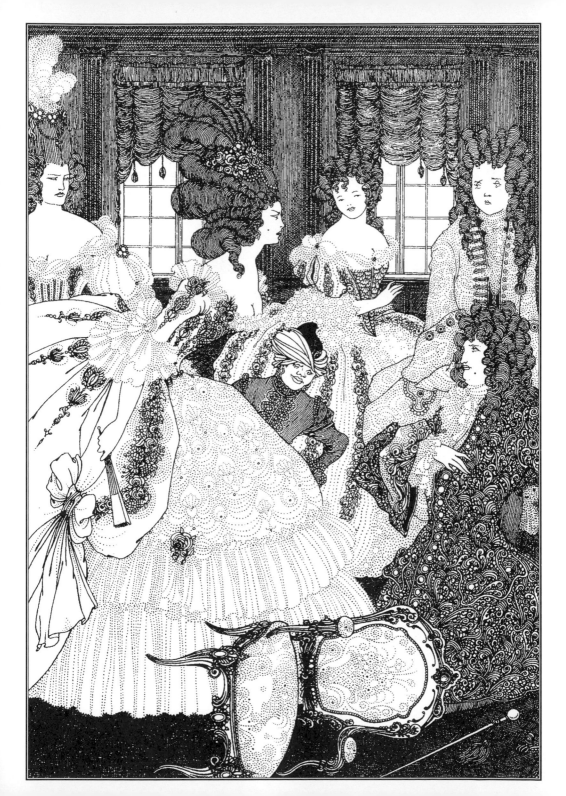

《猶大之吻》劇情大意

　　在逾越節這天，所有猶太人都要一起慶祝脫離埃及的統治。耶穌基督與十二門徒在橄欖山共進晚餐，當時耶穌基督由於宣揚教義，被羅馬帝國的人通緝，猶太教的上層階級也非常憎恨他。他的處境危險，因此十二門徒都竭盡全力來保護他，只有少數親信知道他的藏身之處。

　　筵席間，耶穌基督突然宣布說：「我知道你們之中有人出賣了我。」並且不斷多次暗示那位背叛他的門徒，希望他知錯能改，並且以洗腳的方式，來表達他徹底、永恆的愛，讓背叛者知道，他不會在意，只要肯回頭，耶穌基督仍然愛著他。最後，甚至指出那個就是猶大，想點醒他的良知。

　　但是猶大的內心已經被惡魔完全控制，即使聽到老師的循循善誘，不但不悔改，還趁著大家不注意時，偷溜出去將收買他的人帶進來。猶大對那些人說：「等一下你們先按兵不動，看到我親吻了誰，那個人就是你們要的人。你們就進去抓住他，將他帶走。」這就是猶大對待自己恩師的方式，但耶穌基督早就看穿了他的技倆，當猶大帶著一堆人進來，並且打算上前親吻耶穌基督時，耶穌基督

對猶大說：「猶大，你想用親吻來出賣人嗎?」猶大想用吻來掩飾他的罪行，但是耶穌基督並沒有給猶大機會。

猶大被人用三十塊錢收買，以親吻的方式出賣了他的恩師，直到耶穌基督被定罪行刑後，他才感到後悔羞愧，將那出賣耶穌基督所得的錢丟還，並且上吊自殺。

猶大之吻

1893年

　　猶大用一個吻作為暗號，背叛了他的恩師耶穌基督，從此世人以猶大之吻，來形容一個人心懷不軌，而他的子孫則世代淪為惡魔，為他的所作所為贖罪。

　　這幅畫是比亞茲萊為《坡‧摩》雜誌所畫的系列插圖之一。故事是根據德國的傳說所改編成的短篇故事。故事中有一段話，這麼寫著：

　　『猶大的子孫在世間四處游走，尋找作惡的機會，一但被他找到，他就會用一個吻來殺死你。』

　　『喔，多可怕呀！』這位繼承亡夫爵位的寡婦低聲輕呼著。

　　為了配合這段文字，比亞茲萊創作了這幅插畫。畫中赤裸的侏儒，正要親吻畫中表情迷濛的女性的手，而婦女所依靠的樹木形狀，與生殖器官的形象相彷，暗示著死亡與情色之間的深刻連結。

　　比亞茲萊延續了《莎樂美》的插圖畫風，讓畫面充滿異國的情調。雖然只是簡單的線條，但這幅作品包括樹木與花朵的型態，都給人恐怖陰森、壟罩著死亡陰影的感覺。

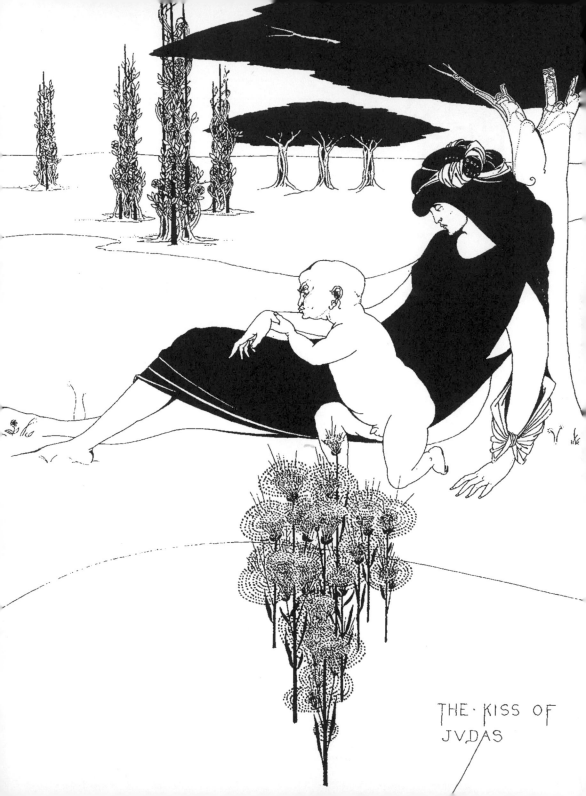

THE · KISS OF
JVDAS

爲雜誌畫插畫

　　對比亞茲萊來說，爲雜誌畫插畫，提供了一個燦爛的舞台，讓他站上藝術界的頂端，卻也讓他從頂端重重摔落。

　　對他來說，雜誌中的插畫創作，讓他有更多的空間與題材，去創作屬於他自己所嚮往堅持的理念，但這樣的情感交付，卻未必能見容於當時的道德尺度。

　　從「The Yellow Book」到「The Savoy」，隨著時間的流轉，比亞茲萊的創作力度與創作風格，也在不斷的轉變當中……。

「The Studio」第一期的封面設計

1893年

　　「The Studio」是比亞茲萊成名的舞台，在這期創刊的雜誌中，比亞茲萊除了替雜誌設計封面之外，還在這裡發表了他的八幅法文版《莎樂美》插畫，引起畫壇廣泛的注意，同時也讓他決定從此以繪畫做爲職業。

　　當時著名的藝評家麥克考爾（D. S. MacColl）就說：「隨著『The Studio』第一期的問世，一個年輕的畫家，現在正迅速地在英法兩地，成爲家喻戶曉的人物……這位年輕的畫家就是比亞茲萊，他的作品在這份新刊物中，佔有舉足輕重的地位。」

　　這張封面延續著比亞茲萊在《亞瑟王之死》時期的創作風格，以植物與花朵作爲設計重點，顯得十分的清新、雅致。

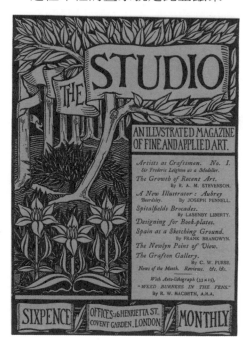

「The Yellow Book」
第一期封面設計

1894年

　　作為十九世紀頹廢主義的經典代表與時代象徵，「The Yellow Book」從上市開始，就以講究的裝幀與設計，贏得廣大讀者的注意，而比亞茲萊也因為這份雜誌而站上事業的巔峰。

　　「The Yellow Book」採精裝方式，封面一律使用鮮豔的黃色，非常華麗醒目且令人難忘。在創刊號中，比亞茲萊畫了一個戴著黑色寬邊帽、帶著一副黑面具的胖女人，她有個喜劇式的快樂造型；而在她的右邊，還有個行為鬼祟的帶著半罩式面具的男子，表情邪惡，彷彿正在策劃著什麼陰謀似的。在情緒上，他們反映了強烈的戲劇張力，加上一根冒著清煙的蠟燭，塑造出一種詭譎的氣氛。

　　這個封面的構圖並不複雜，但卻十分吸引人，很容易引起讀者想一探究竟的好奇心。這也是「The Yellow Book」一上市，就引起轟動的主要原因之一。

The Yellow Book

An Illustrated Quarterly

Volume I April 1894

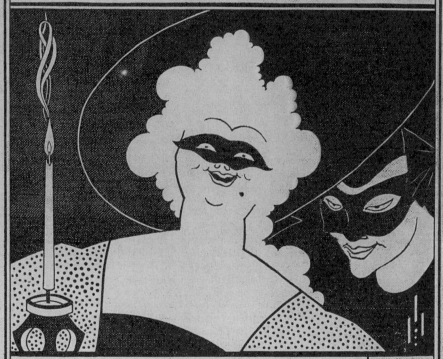

London: Elkin Mathews & John Lane
Boston: Copeland & Day

Price
5/-
Net

「The Yellow Book」
第二期與第三期封面設計
1894年

　　「The Yellow Book」第二、三期一樣都是以女子，做爲封面設計的主角，這兩期和第一期一樣，都受到嚴屬的批評。第二期描繪一位站在書架前，彷彿正在尋找書本的女子，書架後方的牆面上，一排既像牆飾，又像奇怪燈具的圖案，令人百思不解。而第三期封面中，一位正在對鏡梳妝的女子，旁邊也出現了二盞街燈，街燈放在梳妝台前，用意何在？也頗令人費解。

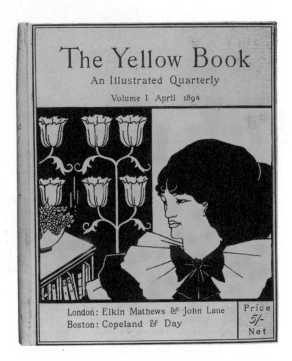

　　但試想，若是將這些裝飾性極爲強烈的元素，全部都去掉，如此一來，畫面必定顯得索然無味。比亞茲萊對於插畫創作的想法，本來就有他自己的堅持與看法，有時候一些不合情

理的構圖，只能將它視爲「爲藝術而藝術」了。

　　著名的作家海德（C. Lewis Hind）曾經寫道：「比亞茲萊創作的幾近輕挑的插圖，都會吸引我們去翻閱該期的刊物。每當他生病而缺席時，也都會讓我們覺得當期雜誌空洞貧乏。」可見得當時比亞茲萊對「The Yellow Book」而言，是何等的重要了。

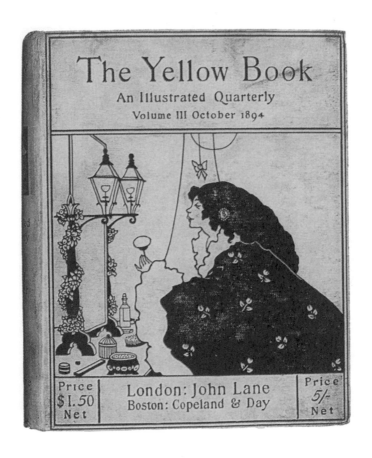

崇拜華格納

1894年

這是一幅版畫作品，除了少數的白色之外，大部分的畫面都被黑色所占滿。當時著名的英國畫家華特・席柯特（Walter Sickert）曾經警告比亞茲萊說，如果黑色塊的比例超過白色塊太多，將會導致畫面失去平衡，而讓作品失敗。在當時，這應該是一個美術創作上，大家共同遵守的準則，但比亞茲萊並沒有接受這個勸告，於是誕生了這幅傑作。

畫面中描繪的是劇場中的情形，觀眾席與包廂中坐滿了黑鴉鴉的人群，觀眾中大多數是女性，而且這些女士的表情都有些醜陋，或許比亞茲萊有他自己特別的寓意吧。右下角是一張掉在地上的節目單，寫著正在上演的戲碼——華格納的三幕愛情歌劇《崔斯坦與伊索德》。比亞茲萊對華格納十分崇拜，他曾經為《崔斯坦與伊索德》創作過多幅精彩的插畫。這幅畫發表在「The Yellow Book」第三期當中。

《華格納與音樂家們》

柏克曼繪於一八八〇年，描寫華格納家中的聚會情形。

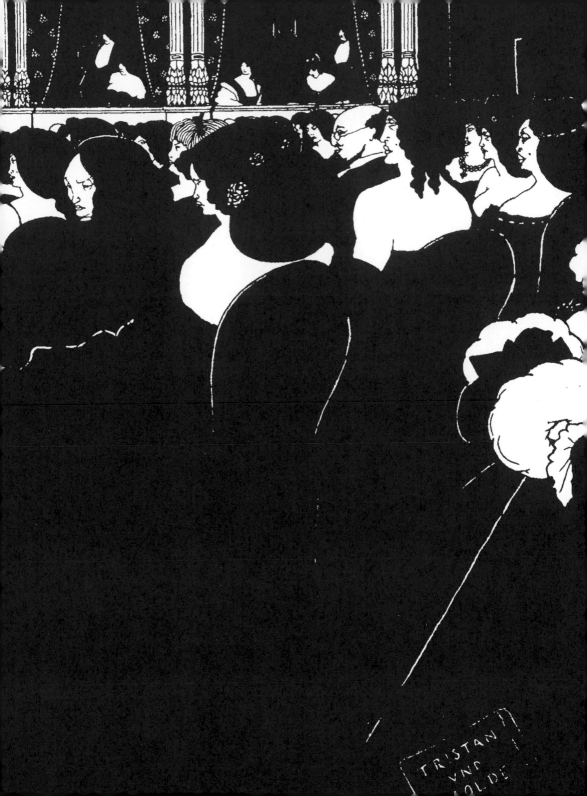

梳妝台前的女人

　　自從比亞茲萊和他的老房東金住在一起之後，他就一直使用二支蠟燭來照明。因為金曾經告訴他說：「二枝蠟燭的照明效果，比煤油燈更容易讓精神集中。」因此，比亞茲萊一直都在這種方式下工作，一直到他去世為止。

　　這幅畫發表在「The Yellow Book」第三期中，比亞茲萊更將他平常使用的燭台入畫，畫面中的燭台和他平常使用的一模一樣，成

為最佳的點綴物。而比亞茲萊筆下的女人，很多都是站在梳妝台前的，她們不是正在化妝，就是攬鏡自照。畫面中，黑色的地板佔據了幾乎一半的面積，產生視覺上極佳的延伸效果，女子面對著梳妝台，彷彿正在欣賞身上的毛皮大衣。女子的輪廓線條用得相當簡潔，雖然只有幾筆，但毛茸茸的衣服質地，與長裙的華麗感覺卻十分生動。

《坎貝兒女士》
坎貝兒是當時著名的法國歌劇演員，一八九四年二月，王爾德將她介紹給比亞茲萊，因此，比亞茲萊為她畫了這幅作品，發表在「The Yellow Book」第一期當中。比較這二幅作品，可以發現，比亞茲萊對於女性優雅的姿態與韻味的理解與掌握，令人嘆為觀止。

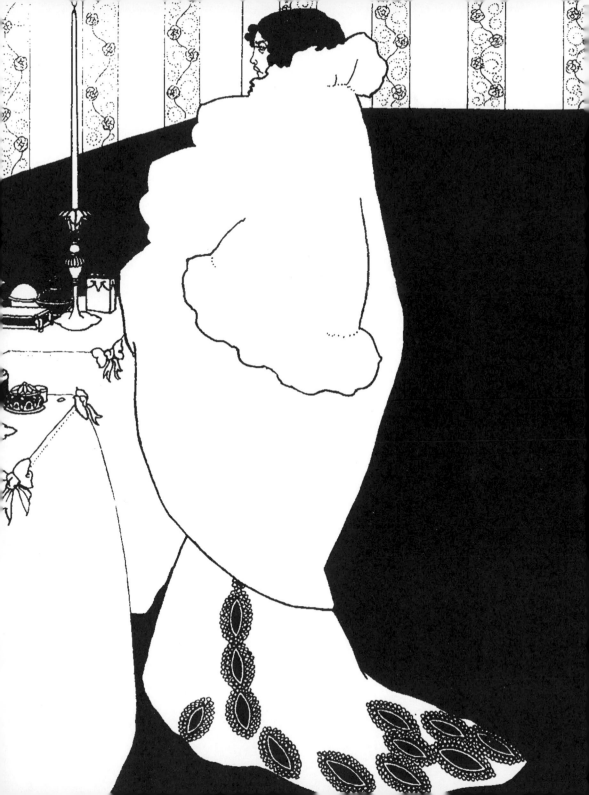

金夫人的隨扈

　　比亞茲萊的用色一向黑白分明、互不混淆。在這幅黑色塊佔據大部分的作品中，比亞茲萊以黑牆壁、黑禮服、黑禮帽所組成的黑色，與白色的地板造成強烈對比，黑色與白色之間涇渭分明，清晰明確的線條，更造成了一種特殊的戲劇張力。

　　黑色一向給人詭譎怪異的印象，比亞茲萊將這位瘦弱嬌小、衣著華麗的金夫人，安排在一群長相怪異的高大隨扈中間，讓人一眼就能理解這位老太太所擁有的權威與財富。

　　比亞茲萊一向不會放棄在作畫時嘲諷人性，而畫面中那些奇形怪狀的人物，就是對上流社會中，人人裝腔作勢、爾虞我詐的人性，做了最好的詮釋。這幅作品發表在「The Yellow Book」第三期當中。

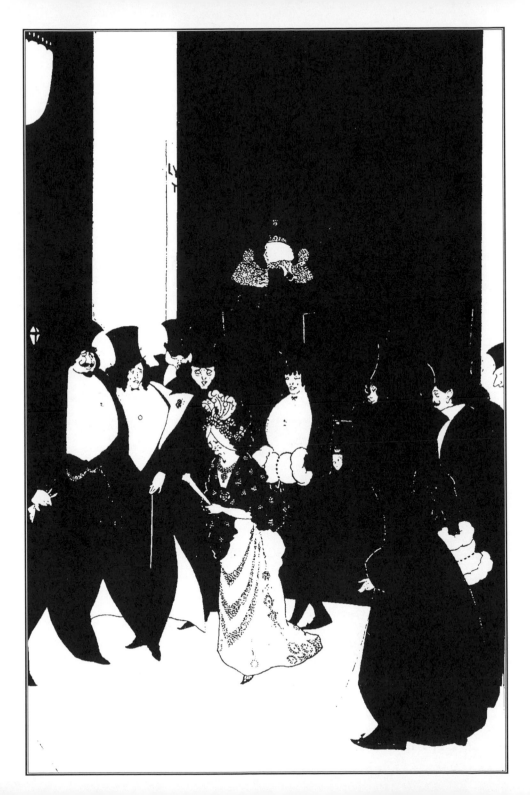

玫瑰花園的秘密

1895年

　　這是一個沒有人知道真相的秘密。畫面中腳踩著有翅膀的飛鞋、拿著一根吊著燈籠的細竹竿，穿著華麗，像風一樣下凡的天使百利，正在向聖母瑪利亞宣告著：她將以處女之身，成為耶穌基督的母親。

　　這幅作品繪製得相當美，發表在「The Yellow Book」第四期當中。滿園的玫瑰花形成如籬笆一樣的牆，聖母瑪利亞贏弱修長的處女之身，有著新藝術時代女性原型的象徵——沒有曲線的身體、刻意被縮小的小而尖的胸部、潔淨的私處等等。這種藝術的表現形

式，是拉斐爾前派藝術家，在研究中世紀藝術創作時的重新發現，在當時廣被藝術家們所接納與應用。

魯本斯《聖告圖》

這是巴洛克時期最偉大的畫家魯本斯的作品。百利天使以最崇敬的姿態，向聖母瑪利亞傳達神諭，告知她即將以處女之身，成為耶穌基督的母親。同樣的主題，但巴洛克時期的創作講究的是精細的光影、構圖與佈局，創作規模宏偉，令人油然生起敬畏之心。

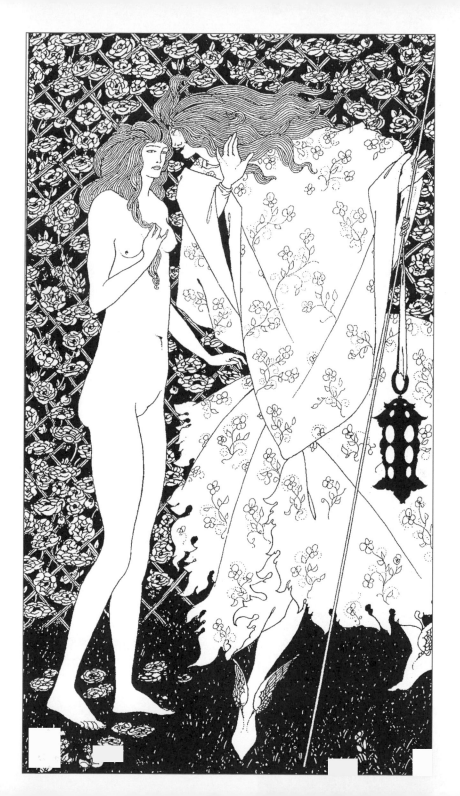

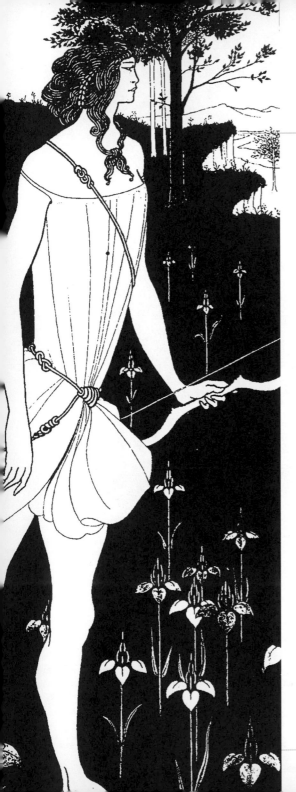

阿塔蘭達

1895年

　　阿塔蘭達是一位美麗的女獵人，她答應嫁給能在競賽中戰勝她的男人。希波曼尼斯在與她競賽時，分別丟了三隻金蘋果，阿塔蘭達因為撿拾金蘋果而輸了賽事，因而嫁給了希波曼尼斯。

　　在這裡，比亞茲萊充分展現了女性健美、剛毅的一面。阿塔蘭達沒有一般女性的嬌柔保守，也沒有嬌嬈的體態，反而展露了運動員式的健壯體格，所以這幅畫受到當時衛道人士的大加反對與掣肘。

　　原本要刊登於「The Yellow Book」第五期中的這幅作品，在前景的花朵與遠景的樹木，都使用了灰色調來調和，打破了比亞茲萊過去一貫的平面式的創作手法，可以看出其風格正在逐漸的轉型當中。

一杯黑咖啡

　　這幅作品的命運可謂一波三折，原本是要放在馬修斯即將出版的新書《邪惡的母性》當中做為插圖，但由於作者與出版商萊恩之間鬧得很不愉快，因此，比亞茲萊只好另外又畫了一幅。於是便將這幅作品放在「The Yellow Book」第五期中發表，卻又受到王爾德事件的波及，最後連同這幅畫在內，比亞茲萊在第五期中的插畫全數都被換掉。即便如此，卻絲毫不影響這幅傑作的價值。

　　畫面中描繪一位穿黑衣服的女士，與一位穿白衣服的女士，二人坐在咖啡館裡談著嚴肅的事情，但只點了一杯咖啡。穿白衣服盛氣凌人的女士，欺身靠近黑衣女士，態度強硬；黑衣女士則連面罩與手套都還沒脫下來，表情態度都十分冷漠。比亞茲萊在這幅作品中開始嘗試使用灰色調，營造一種顏色的過渡，是他在晚期是經常使用的創作技法。

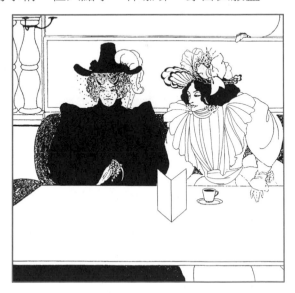

母與子

1896年

因為版權的事件擺不平，萊恩不肯將《一杯黑咖啡》授權給馬修斯的新書使用，比亞茲萊只好又重新為馬修斯的新書《邪惡的母性》畫了這幅作品。

從房間的陳設，就可以清楚知道，這是一個富裕的家庭，然而舒適而安逸的環境，似乎並沒有為畫中的男主角，帶來心靈上的快樂與幸福。雖然坐在華麗的沙發上，雙腳踩著高貴的長毛地毯，但表情憂鬱、心事重重的年輕人，卻悶悶不樂的將書本丟在地上，緊蹙著眉頭。站在年輕男子身後的是，臉色陰沉、佔有欲強烈的母親，母子之間劍拔弩張的氣氛，縈繞在畫面當中。

當時，因為與出版商萊恩鬧意見，溫文爾雅的馬修斯，氣急敗壞的跑到比亞茲萊的住處，硬逼著他重新畫一幅，所以比亞茲萊逢人便說：「這幅畫是在劍尖的威脅下畫成的。」

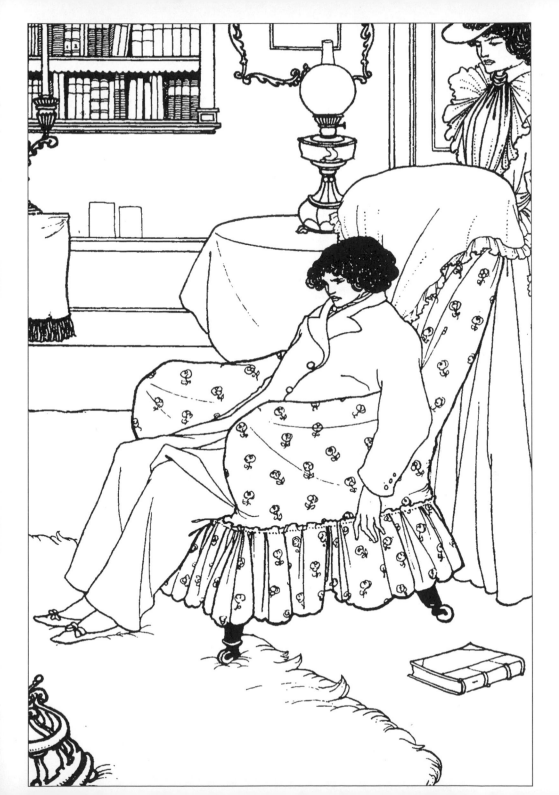

「The Savoy」第一期封面設計

1896年

　　因為得到史密瑟斯的支持,被萊恩趕出「The Yellow Book」的比亞茲萊和西蒙斯,因「The Savoy」而又重新站了起來。當時,比亞茲萊的肺病發作,只以寫作《在山下》自娛,生活沒有著落。這時,史密瑟斯適時伸出了援手。雖然史密瑟斯專出一些黃色書刊,普遍受到當時文藝圈的厭惡,但他的開放作風,卻與比亞茲萊一拍即合,「The Savoy」就是針對「The Yellow Book」,與它打對台而出版的雜誌。

　　史密瑟斯是個傳奇性的人物,他經常挺身而出,接濟一些遭到打壓的藝術家,比亞茲萊是一個,王爾德也是一個。只要是他看重的藝術家,就算變賣家產,他也會去支援他們。一九〇九年史密瑟斯去世時,幾乎一貧如洗。

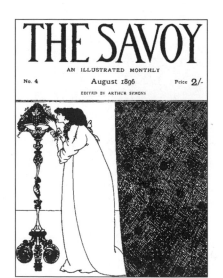

「The Savoy」第三期封面

在這份讓比亞茲萊東山再起的雜誌上,比亞茲萊延續著他個人風格獨具的創作手法,將更純熟的技法一一展現在這些精美的封面創作上。簡約的線條與繁複的裝飾交相運用,塑造著強烈的對比效果與戲劇張力。

在「The Savoy」第一期的封面上，比亞茲萊畫了個穿獵裝的女子，前面還有一位引路的小天使，正低著頭不知道在看什麼。在原來的畫稿中，這位小天使正在對著「The Yellow Book」撒尿。因為這樣的隱喻過於敏感，惟恐引起糾紛，於是史密瑟斯請比亞茲萊將這個細節去掉。由此可知，比亞茲萊對萊恩是多麼的痛恨了。

聖母與聖子

1896年

　　「The Savoy」原本計畫要在一八九五年的聖誕節前出版，因此，比亞茲萊特地為讀者設計了這張《聖母與聖子》的聖誕卡。雖然最後出版日期延後到次年的一月十一日，但由於「The Savoy」並非針對一般家庭發行，而是以印刷精美、針對性強、價格昂貴為出發點，針對特定人士發行的雜誌，所以在銷售上並沒有受到任何影響。

　　從這幅作品中，可以清楚地看出比亞茲萊在創作風格上的重大改變，對於過去他堅持的黑與白的對比運用，逐漸加入了大量的灰色調，讓創作的質感更加厚實。畫面中比亞茲萊遵守慣例，將聖子的比例縮小，以突顯聖母的貞節與偉大。繁複的花朵與樹木，佈滿前景與遠景，與聖母寬大的裙子相互輝映，塑造出一種更豐富、立體的新風格。在比亞茲萊的創作晚期，這種風格被發揮得淋漓盡致。

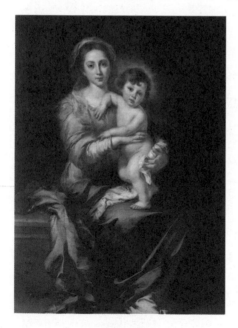

慕里歐《聖母與聖嬰》

慕里歐是最擅長畫聖母與聖嬰的畫家，他筆下的聖母非常美麗、慈愛，既沒有華麗的服裝，也沒有頭上的光環。不像其他畫家，總是要將神聖家族的成員，畫得好似不食人間煙火。

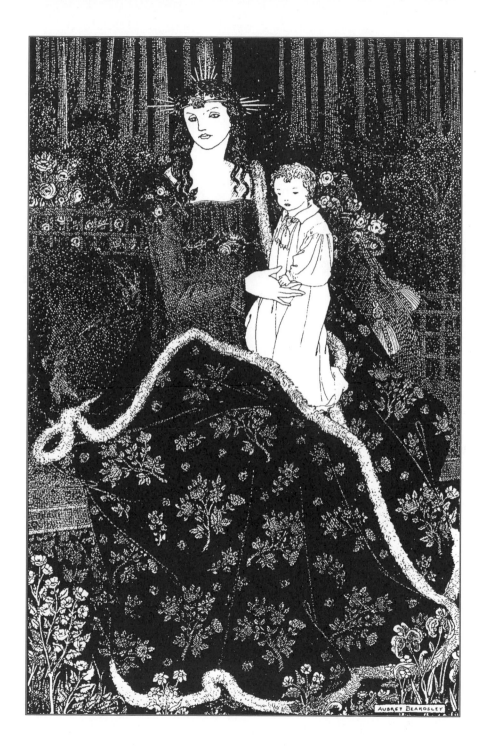

AUBREY BEARDSLEY

「The Savoy」第一期的扉頁設計

1896年

　　這是一幅充滿歡樂氣氛的作品，在比亞茲萊的創作中非常少見。或許是因為「The Savoy」創刊所帶來的喜悅，比亞茲萊在這幅作品中，將他自己最鍾愛的物品、元素一一入畫——典型的燭台、面具、不離身的折扇、大量且精緻的花朵圖案、輕盈的蕾絲、面紗等等。畫面中帶著面紗的二位小丑，一男一女，他們以快樂的笑容迎接著展開書頁的讀者，就像劇場中幕起的那一刻，「The Savoy」用最熱情的儀式歡迎你。

　　因為有史密瑟斯的大膽聘用，為了回報他的知遇之恩，比亞茲萊幾乎包辦了第一期雜誌的所有插畫工作，從封面、扉頁、內頁插畫、海報、卡片，都可以看見比亞茲萊洋溢的熱情與決心。「The Savoy」持續了三年，直到比亞茲萊逝世為止。這段期間可以稱為比亞茲萊的黃金時期，他不僅在技法上、題材上都不斷的突破，創作出許多精美的傑作，也將他的才華發揮得淋漓盡致。或許可以這麼說：「沒有史密瑟斯的慧眼識英雄，比亞茲萊恐怕尚未成名就被埋沒了。」

　　「The Savoy」出刊的這三年，同時是史密瑟斯事業最輝煌的時期，比亞茲萊去世後，他的事業便逐漸萎縮，最後以破產告終。

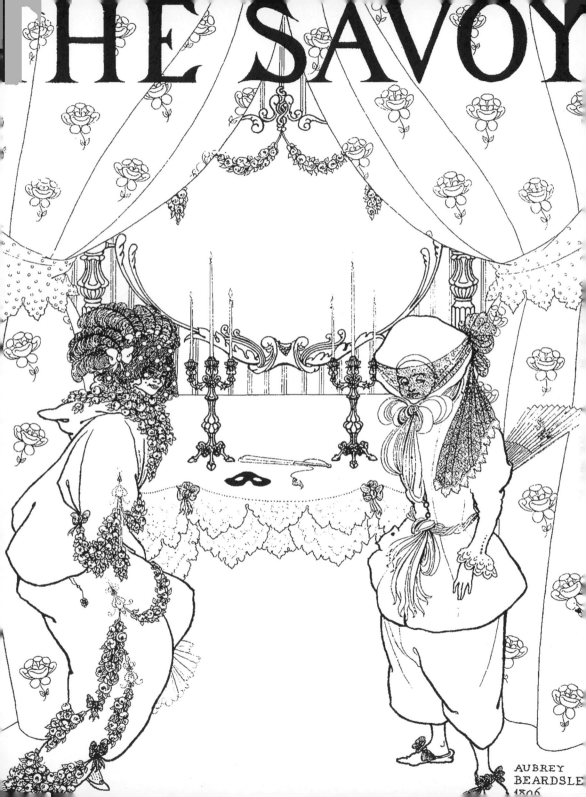

THE SAVOY

AUBREY
BEARDSLEY
1896

書的裝幀藝術

　　如果說，一本書的內容會帶給人們心靈上的滿足，那麼書籍的裝幀設計，就是帶給人們第一眼的視覺享受，同時，也為書的內容增添了閱讀上的樂趣。閱讀和設計之間，雖然呈現的形式不同，但目的都是為了展現完美的內涵，創造讀者賞心悅目的閱讀樂趣。

　　裝幀藝術是書籍的美學靈魂，它並不只有藝術家本身的創作靈感，同時還要與書籍內容相呼應。過去，常有人把封面設計與書籍裝幀等同視之，但隨著出版水平與閱讀要求的提昇，人們逐漸認識到，書籍的裝幀設計，還包含著內文的版型設計、插圖設計……等諸多因素在內的整體設計。設計一本書的裝幀，從封面、書背、封底、形式包裝，到內文的視覺印象，都讓整本書從裡而外，具備其獨樹一幟的風格，才能發揮書籍裝幀藝術的整體魅力。

　　書籍的封面，是人們接觸書本的第一印象。若能在封面的設計

上，巧妙地點出主題，並且帶有讓人驚豔的美感，往往會使這本書獲得更多的注目。就像比亞茲萊為「The Yellow Book」所做的封面，其構圖常常出現讓人無法理解的物體，但卻並不突兀，反而產生一種為藝術而藝術的高超境界，也因此，只要是比亞茲萊創作的封面，都會讓大家爭相購買、翻閱，除此而外，比亞茲萊在內頁的插畫與版型設計上，都有他獨到的看法，因而讓這份雜誌成為當代最具象徵意義的刊物，這才是裝幀藝術的最高境界。

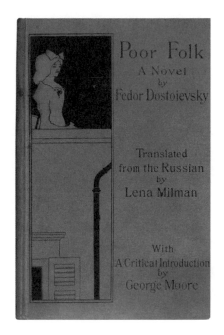

《窮人》封面設計

這是為俄國大文豪杜思妥也夫斯基（Fedor Dostoievsky, 1821－1881年）的偉大名著《窮人》（Poor Folk）的英文版所設計的封面。

為了要忠實地呼應小說的內容，描述有關於工業革命對於機械化大量生產的依賴，對於這個封面的設計，比亞茲萊幾乎完全捨棄了過去他對纖細修長、一氣呵成的流暢線條的創作形式，以極為缺少感性因素的直線，精確且不帶感情的以大量的直角來創作。

畫面中的少女有著冷漠的表情，她空洞的眼神望向遠方，方形的窗戶、方形的牆壁、方形的打開著的門，加上一根長長的冰冷的水管，即使身旁擺放著一盆花，也無法沖淡封面所想傳達的深義。

《罪惡之屋》 封面設計

1897年

　　這是比亞茲萊爲美國作家文生‧奧蘇利文（Vincent O'Sullivan）的短篇小說集——《罪惡之屋》，所設計的封面。奧蘇利文是王爾德的朋友，王爾德老是批評他的作品是：「靈魂在黑夜裡遊蕩！」

　　這個封面設計得十分奇特，畫面中有一個豬臉的女人，她拖著長長的髮辮，背上長著一對翅膀，髮辮上還繫著一個飛揚的蝴蝶結，彷彿正要撲向前去親吻一根裝飾華麗的柱子。比亞茲萊的老闆——史密瑟斯，經常催著比亞茲萊爲他即將出版的書籍設計封面，可見其對比亞茲萊創作的信賴。史密瑟斯出版了奧蘇利文二本著作。

為《巴爾札克作品集》所設計封面
畫面中央出現了一個大大的魔鬼頭，既詭異又新鮮有趣。

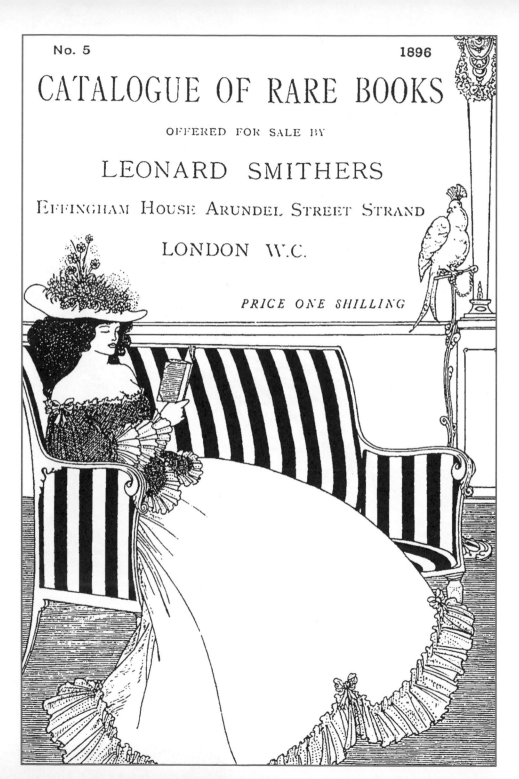

No. 5 1896

CATALOGUE OF RARE BOOKS

OFFERED FOR SALE BY

LEONARD SMITHERS

EFFINGHAM HOUSE ARUNDEL STREET STRAND

LONDON W.C.

PRICE ONE SHILLING

《珍本圖書目錄》封面設計

1896年

　　這個封面是比亞茲萊最美麗的封面設計之一。畫面中那位莊重的淑女，正坐在優雅的條紋沙發上，閱讀著一本書。她穿著巴洛克時期裝飾繁複、有著寬大荷葉邊的華麗衣裳，帶著一頂漂亮的帽子，臉上沒有比亞茲萊筆下女性典型的挑逗、凶惡、冷漠或乖戾的神色，反而流露出恬靜、溫婉的淑女氣質，完全符合衛道人士的道德觀，因此非常受到讀者的歡迎與喜愛。

　　在這幅作品中，比亞茲萊對於陰影的處理更加細緻。衣服的折痕處裡手法細膩豐富，右邊站在架子上的鸚鵡，為畫面增添了幾許貴氣。牆上華麗的柱頭，有著典型的巴洛克情懷，與女子身上的服裝相互呼應。

《詩篇》封面設計

1896年

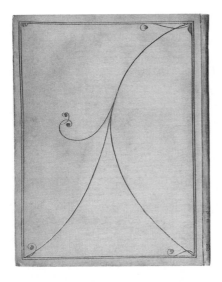

這是爲歐內斯特・道森的《詩篇》，所設計的封面，是典型的新藝術創作。

新藝術運動從一八八〇年開始萌芽，一直到一九一〇年才落幕，其影響所及不只限於繪畫領域，整個歐洲與美國的建築、家具、珠寶設計、書籍裝幀……等等，都受到這股旋風的影響。比亞茲萊處於新藝術運動的鼎盛時期，作品當中不時可以看見這股蓬勃發展中的典型元素。

這個封面，比亞茲萊只使用了三筆簡單的線條，就勾勒出封面的基本形式，細部的裝飾就是典型的新藝術圖案，不失高貴典雅的簡約之美，讓人佩服。

《比亞茲萊五○件作品精選集》

封面設計

　　一八九六年底，比亞茲萊的身體每況愈下，一天，史密瑟斯來到比亞茲萊的住處，建議他出版自己的五十件精采插畫作品，比亞茲萊不僅接受了這個建議，還興致勃勃的開始寫信給他的作品收藏者，請他們能授權讓他重印這些作品，雖然大家的態度不同，但都答應了比亞茲萊的要求，給了他應有的協助。於是《比亞茲萊五○件作品精選集》終於誕生。

　　這本作品集有著總結與紀念的雙重意涵，對於病況已經不輕的比亞茲萊來說，意義非凡。這個封面原是採黑白兩色的設計，史密瑟斯在付印時擅自將底色改成紅色，但比亞茲萊依然非常滿意。這也是唯一一幅，比亞茲萊為自己的作品所設計的封面。

前衛女性

1894年

　　一位穿著維多莉亞式、整齊華麗服裝的女士，竟然以男士的狂放姿態，將身體倚靠在酒吧台上，她的華麗大禮帽就掛在一旁，眼神顯得既自信又前衛，充滿了對當前保守社會的挑釁意味。

　　在比亞茲萊的創作生涯中，不斷地在挑戰封閉的社會價值觀。在他心目中，女性當然也可以擁有與男性一樣的自由思想與性開放態度。就因為這樣的主張，所以當時比亞茲萊所創造的女性原型，在衛道人士眼中，就代表著墮落與邪惡，只因為這些女子都擁有思想自由、強悍且充滿自信。

　　這是為「The Idler」雜誌第六期所設計的封面，內容刊載了一系列關於婦女解放的幽默文章，比亞茲萊根據內容，以倒「L」形的設計，巧妙的將酒吧台與人體優雅的曲線結合在一起。對於前衛女性這樣的主題，比亞茲萊設計起來格外得心應手、毫不費力。

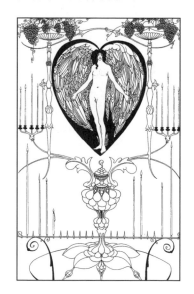

《愛情的鏡子》

這是為馬克－安德烈·拉夫洛維奇（Marc－André Ralffalovich）的詩集所設計的封面。畫面完全採對稱的方式設計，充滿新藝術的唯美風格，但最後卻沒被錄用。理由是畫面中的愛神，具備了雌雄同體的性象徵，當時正處於王爾德事件的風頭上，出版商只好撤掉了他的設計。

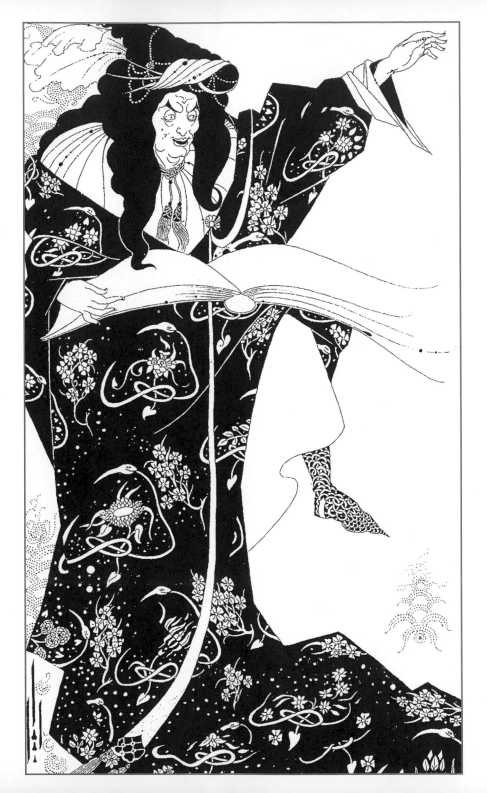

羅馬女巫的奇妙故事

　　十九世紀中葉，日本版畫傳入歐洲，許多藝術家都受到這股潮流的影響，紛紛將「浮世繪」的創作元素移植到作品中來。這幅《羅馬女巫維吉琉絲的奇妙故事》插畫，就充分展現了濃濃的日本風。

　　女巫維吉琉絲穿著一件由花朵圖案裝飾的日式和服，佔據了大部分的視覺焦點。女巫有著一張醜陋邪惡的臉，腳上穿著鱗片的襪子，姿勢詭異，就好像正在唸著某種咒語，身上衣服的藤蔓蜿蜒，像極了吐信的蛇。

　　比亞茲萊借鏡了大量的日本版畫元素，卻以新藝術的風格來創作，融合成一種嶄新的創作張力，是他早期極具代表性的創作風格。

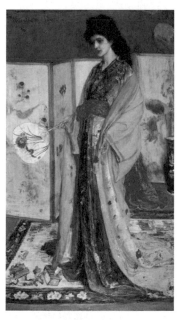

惠斯勒《瓷器王國的公主》

日本浮世繪對歐洲藝術家的影響實在巨大。一八六三年惠斯勒在倫敦開始創作這幅作品，這幅畫原本應該是希臘總領事女兒的肖像畫，但惠斯勒卻為她穿上和服，加上背景的屏風、扇子、地毯，簡直就是不倫不類，其下場當然就是遭到退貨的命運。但這幅作品卻是惠斯勒最具代表性的創作。

笞刑

　　這是爲約翰‧戴維森（John Davidson）的散文所繪製的插圖。散文中所討論的大部分是關於婦女解放的幽默文章。對於當時婦女被要求成爲一個荒謬的禁慾、被動、附屬的「良家婦女」角色，提出許多的新觀點。

　　針對這樣的主題，比亞茲萊大膽的以對丈夫施以笞刑的構圖，來回應散文中的幽默趣味。畫面上一位裝扮優雅的婦女，一手托住垂到胸口的衣服，一手舉起鞭子，對著赤裸著身體、跪在地上的丈夫抽打。這個滑稽的場面，讓人不禁想入非非，是丈夫沒有得到允許，性急求歡被拒，只好接受妻子的懲罰，還是別有用意，我們不得而知。

　　但比亞茲萊以極爲細緻的線條，將婦人飄逸、晃動的裙襬，描繪得栩栩如生。整幅作品沒有濃重的黑白對比，顯得秀氣又高雅，非常吻合散文所要傳達的幽默氣息。

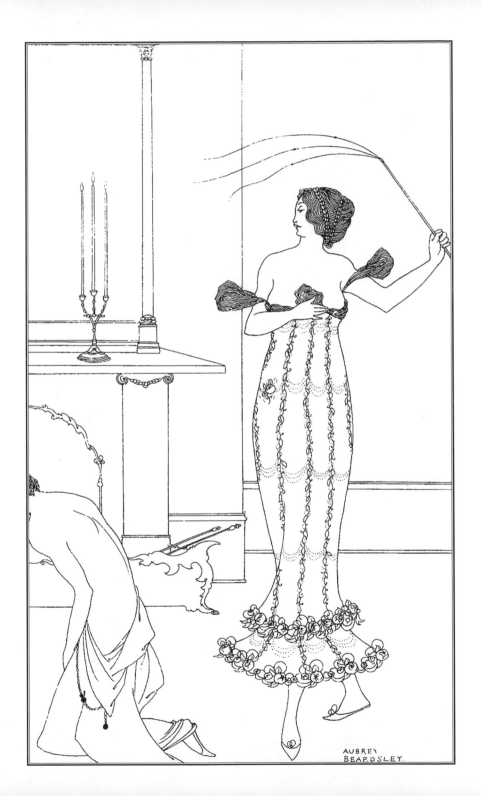

AUBREY
BEARDSLEY.

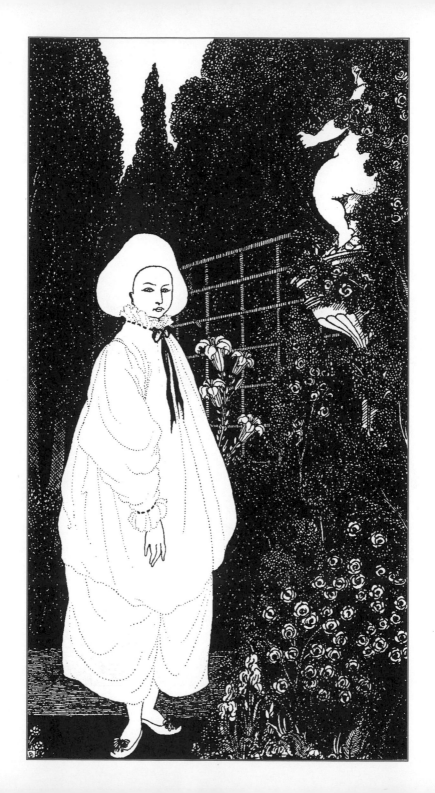

渺小的丑角

1897年

　　這是一幅令人感傷的作品，創作這幅畫時，比亞茲萊已經病入膏肓，雖然一開始時他並不想接下這個任務，但一接下這份工作，他又以無比的熱情投入工作當中。這是為歐內司特·道森的獨幕詩劇──《渺小的丑角》所繪製的插圖。

　　畫面中這位必須帶給人們歡笑的小丑，穿著典型的小丑服裝與裝扮，孤獨而落寞的站在花園一隅。一個天使雕塑，半掩在樹叢裡，彷彿想要窺探小丑的孤寂心靈，而花園中花團錦簇，花朵爭豔，參天樹蔭，營造出熱鬧非凡的氣氛，和小丑的落寞神情形成了極為強烈的對比。這個時期的比亞茲萊，創作中使用「點」畫比「線」畫還多，這種費工、費力又費時的創作方式，不得不讓人欽佩他的旺盛創作力。

《丑角圖書館》

畫面中的二位小丑，穿著破舊，拎著簡單的行囊，彷彿正在流浪。這幅作品雖然與《渺小的丑角》的創作風格截然不同，但小丑臉上都有著一樣的茫然與感傷，可以看出比亞茲萊對於社會下層角色的詮釋，有著特殊的同情。

關於海報設計

　　為了讓更多人認識自己的作品，海報就成了宣傳時的重要工具。比亞茲萊是一位優秀的海報設計師，他通常在設計書的裝幀或新雜誌的發行時，也都會同時設計一張精美的海報。與他同時代的藝術家，有很多也同樣是優秀的海報設計者，例如：土魯茲－羅特列克、慕夏、克林姆等人。

　　十九世紀開始，歐洲的各種藝術活動已經非常興盛，人們習慣從海報的資訊中，了解各種新事物的開展，因此，海報成了一個最好的宣傳工具，諸如戲劇、文學、繪畫及音樂創作發表，都會運用海報的傳播效益，來替自己做宣傳，增加知名度。直到今天，海報的設計藝術，仍舊是各種活動中不可或缺的要角。

「The Yellow Book」創刊號
海報設計

1894年

　　從一八九四年四月，到一八九五年四月，是比亞茲萊事業的巔峰期，如果沒有受王爾德事件的影響，比亞茲萊即便受到衛道人士的大加撻伐，也不至於一年後就黯然離開「The Yellow Book」。

　　這是比亞茲萊替「The Yellow Book」創刊號設計的海報。在深夜的街燈下，一位穿著時髦的時尚女士，卻站在書櫃前挑選書籍。書店老闆看起來像個年邁的小丑，他戴著眼鏡，虎視眈眈的瞧著這位女士。穿著白衣服的老闆，與穿著一身黑，還戴著黑手套的女士，形成強烈的對比，而明亮的書店與黑夜中的街燈相互輝映著。

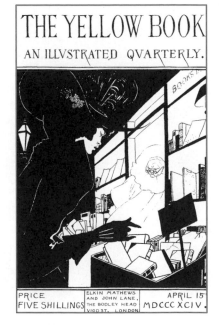

　　比亞茲萊創作這幅海報，想傳達的是：「The Yellow Book」是一本時尚人士閱讀的刊物，他們必須具備頹廢的生活觀，和與眾不同的生活方式。因為，一般人是不會在深夜流連書店的，何況書店早就打烊了。只有不流俗、不隨波起舞的有識之士，才是「The Yellow Book」的同好。

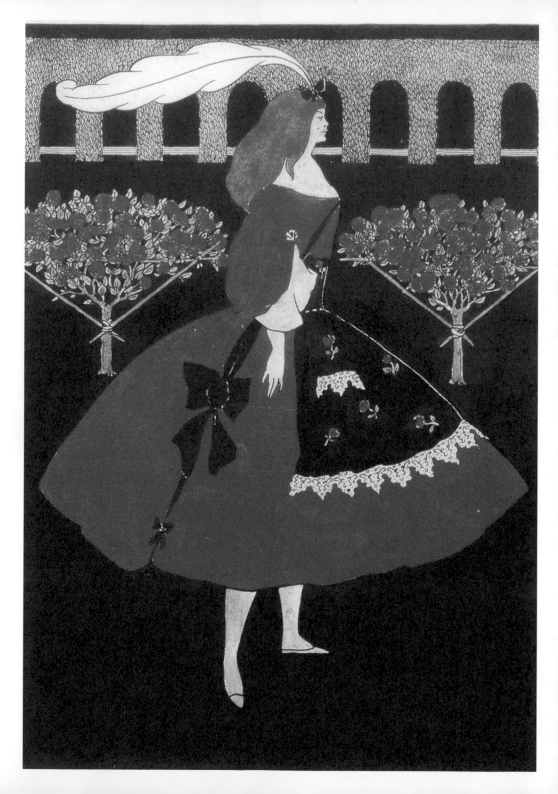

仙度瑞拉的玻璃鞋

1894年

　　這是爲格林童話《灰姑娘》所繪製的海報作品，也是比亞茲萊極少數的彩色傑作之一。

　　比亞茲萊對色彩自有其獨特的看法，他通常不會選擇漸進式的著色方法，而是讓色塊與色塊之間徑渭分明，就像典型的日本版畫的著色方式那樣，先有了線條，再一塊一塊的填上顏色。比亞茲萊也坦承，自己對色彩的態度是：「漠不關心」。

　　畫面中的仙度瑞拉穿著醒目的鮮紅色裙子，腰上圍著象徵著從事卑微工作的圍裙，站立在一片黑色的土地上。比亞茲萊並沒有在畫面中，特別突顯玻璃鞋的神奇魔力，也沒有爲故事中的愛情元素增加任何多餘的色彩，更突兀的是，仙度瑞拉的表情是一貫的比亞茲萊似的「嘲弄」神情。雖然這幅海報作品，與童話的格調不太調和，但整幅作品所傳遞出的，無法令人移動目光的戲劇張力，卻令人折服。

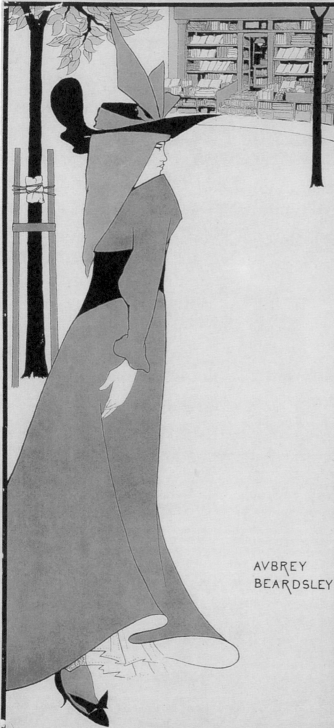

書店海報

1894年

　　海報在十九世紀末期的創作風格，仍屬於新藝術形式的一種，也是最親近大眾的一種藝術形式。比亞茲萊認為，海報是當代藝術形式的精華所在。它不必像油畫那樣，必須精心裱框，掛在有錢人家的客廳裡，而是直接對人們訴求內涵。

　　如果不是海報上比亞茲萊的簽名，實在很難確認這就是他的作品。雖然，在這幅海報當中，女孩飄揚的裙襬，依舊是比亞茲萊的典型畫風，但從僵硬的帽沿、頭髮、肩膀等線條，與樹的造型和書店的剛硬筆觸，都很難與同年比亞茲萊一貫柔美流暢的線條相連結，或許，當時比亞茲萊借鑒了其他人的風格，而做了不同的藝術呈現。

　　當時，比亞茲萊的名聲正在迅速崛起，因此許多人都找上了他。這是他為一位出版商所設計的海報，後來也成了另一本書的封面。

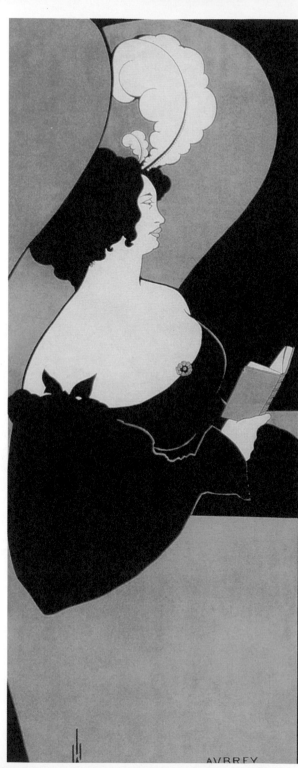

PUBLISHER.

CHILDREN'S BOOKS.

Topsys and Turvys.

Vols. I & II. By P. S. NEWELL. Coloured Illustrations. Oblong, size 9 by 7 in. Paper Boards, each **3s. 6d.** net.

WORKS BY
PALMER COX.

Quarto, 10¼ by 9 inches. Illustrated.

The Brownies Around the World. Cloth, **6s.**

The Brownies at Home. Cloth, **6s.**

The Brownies, their Book.
Paper Boards, **3s. 6d.**

Another Brownie Book.
Paper Boards, **3s. 6d.**

THE
CHILDREN'S LIBRARY.

Illustrated, post 8vo., Pinafore Cloth Binding, floral edges, **2s. 6d.** each.

1. The Brown Owl.
2. The China Cup.
3. Stories from Fairyland
4. The Story of a Puppet
5. The Little Princess.
6. Tales from the Mabinogion.
7. Irish Fairy Tales.
8. An Enchanted Garden
9. La Belle Nivernaise.
10. The Feather.
11. Finn and His Companions.
12. Nutcracker & Mouse King.
13. Once upon a Time.
14. The Pentamerone.
15. Finnish Legends.
16. The Pope's Mule.
17. The Little Glass Man.
18. Robinson Crusoe.
19. The Magic Oak Tree.

The Land of Pluck.

By MARY MAPES DODGE. Illustrated. Crown 8vo., Cloth Gilt, **5s.**

ST. NICHOLAS
For YOUNG FOLKS.

An Illustrated Monthly Magazine for Boys and Girls, price **1s.**

Bound Half-Yearly Volumes, **5s.**

The Volumes for 1894 contain Four "Jungle Stories," by RUDYARD KIPLING; "Tom Sawyer Abroad," by MARK

《孩子們的書》海報設計

1894年

　　這是比亞茲萊爲費希爾・安文（T. Fisher Unwin）的新書——《孩子們的書》，所設計的海報。雖然畫面看起來像是一位母親，正在讀書給孩子們聽，但從她的衣著來看，似乎有一些不太正經。不過拋開畫面內容不說，這張海報所使用的絡黃、黑色與白色的比例，幾近乎完美；弧形的流暢線條，更展現了比亞茲萊無與倫比的繪畫功力。

　　比亞茲萊的海報設計，受到同時期的法國著名畫家土魯茲－羅特列克（Henri de Toulouse－Lautrec, 1864－1901年）的深刻影響。土魯茲－羅特列克的海報作品，對於線條的運用及用色，都有其獨到的見解，形成一股新的藝術形式，成爲現代海報設計的先驅。

《埃格朗蒂納小姐的舞隊》

這是土魯茲－羅特列克在黃灰色紙板上的創作，飄動的裙襬、以白色與藍色線條勾勒出來的襯衣、寬邊帽和美腿，率性而簡潔的流暢線條，強烈的康康舞節奏，彷彿正在你我的耳邊響起。

AVENUE THEATRE

(Licensed by the LORD CHAMBERLAIN to GEORGE PAGET, Esq.)

Northumberland Avenue, Charing Cross, W.C.

Manager - Mr. C. T. H. HELMSLEY

ON THURSDAY, March 29th, 1894,

And every Evening at 8-50,

A New and Original Comedy, in Four Acts, entitled,

A COMEDY OF SIGHS!

By JOHN TODHUNTER.

Sir Geoffrey Brandon, Bart.	-	Mr. BERNARD GOULD
Major Yorke Stephens	-	Mr. YORKE STEPHENS
Rev. Horace Greenwell	-	Mr. JAMES WELCH
Williams	-	Mr. LANGDON
Lady Brandon (Carmen)	-	Miss FLORENCE FARR
Mrs. Chillingworth	-	Miss VANE FEATHERSTON
Lucy Vernon	-	Miss ENID ERLE

Scene - **THE DRAWING-ROOM AT SOUTHWOOD MANOR**

Time THE PRESENT DAY—Late August.

ACT I.	-	-	AFTER BREAKFAST
ACT II.	-	-	AFTER LUNCH
ACT III.	-	-	BEFORE DINNER
ACT IV.	-	-	AFTER DINNER

Preceded at Eight o'clock by

A New and Original Play, in One Act, entitled,

The LAND OF HEART'S DESIRE

By W. B. YEATS.

Mr. JAS. WELCH, Mr. A. E. W. MASON, & Mr. G. R. FOSS: Miss WINIFRED
FRASER, Miss CHARLOTTE MORLAND, & Miss DOROTHY PAGET.

The DRESSES by NATHAN, CLAUDE, LIBERTY & Co., and BENJAMIN.
The SCENERY by W. T. HEMSLEY. The FURNITURE by HAMPDEN & SONS.

Stage Manager - - - - Mr. G. R. FOSS

Doors open at 7-40. Commence at 8 Carriages at 11.

PRICES:—Private Boxes. £1 1s. to £4 4s. Stalls. 10s.6d.
Balcony Stalls. 7s. Dress Circle. 5s. Upper Circle (Reserved). 3s.
Pit, 2s. 6d. Gallery, 1s.

On and after March 26th, the Box Office will be open Daily from 10 to 5 o'clock, and 8 till 10. Seats
can be Booked by Letter, Telegram, or Telephone No. 3597.

NO FEES. NO FEES. NO FEES.

STAFFORD & CO. NETHERFIELD NOTTINGHAM.

為「陶德漢特與葉慈的戲劇」設計海報

1894年

　　這是在一八九四年三月，比亞茲萊為英國著名的劇作家約翰‧陶德漢特（John Todhunter, 1839－1916年）的《歎息的喜劇》，與文學家葉慈（W. B. Yeats, 1865－1939年）的《心靈渴望中的土地》所設計的海報作品。

　　海報分成左右兩邊，左邊的女子有著拉菲爾前派的著名畫家羅塞提（Dante Gabriel Rossetti, 1828－1882年）筆下的女人原型。女子站在被等分成三部份的畫面深處，兩邊是裝飾著美麗、精緻花朵的透明幃幕，她斜睨著眼睛，望向畫外，似乎在挑逗觀者的欲望，邀請大家快點來看戲。只可惜這二齣戲在演出時，都遭到觀眾強烈的反彈與揶揄。

羅塞提《命運女神》

在一個小劇場的觀眾席上，羅塞提遇見了吉絲，她那雙深邃的眼睛，深深吸引了羅塞提，成了畫家筆下女神的代表。羅塞提的作品，充滿了中世紀夢幻世紀的唯美氛圍，是拉菲爾前派的代表性畫家。

《劇場》海報設計

1894年

　　約翰・戴維森（John Davidson, 1857－1909年）是一位頹廢派的詩人，在十九世紀九〇年代非常有名，這是爲他的劇作《劇場》所設計的海報。

　　但比亞茲萊創作的這幅作品，卻顯得十分怪異。畫面中出現的人物都很奇怪，中間那位應該是劇團的老闆，前面有一位舞者，後面與劇團老闆融爲一體的是一位戴面具的小丑，左前方是羊蹄的牧神，帶著葡萄花冠、披著獸皮的是酒神，而酒神後方的裸體女子則身分不明。

　　這彷彿是一個舞台上的場景，黑色塊佔據了畫面的絕大部分。二棵樹木中間蜿蜒的河流，舞台前方還有二個聚光燈投影。舞台上的人物應該是這場戲劇中的角色，但他們在作什麼，則無從揣測。

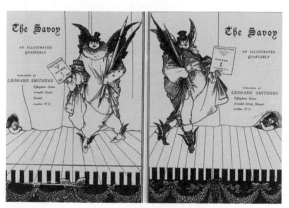

「The Savoy」第一期的海報設計

一個背後長著翅膀，粉墨登場的小丑，一隻手拿著宣傳稿，一隻手抱著大鉛筆，一個小天使從幃幕下探出一顆小腦袋來，而舞台邊的美麗裝飾，則增添了許多的歡慶氣氛。但他的老闆史密瑟斯卻認爲小丑顯得太軟弱，應該設計更剛硬的人物出場。於是，比亞茲萊又設計了右邊的這張海報，但卻讓這位當時深受大眾喜歡的「約翰牛」的胯下凸起，引發眾怒。

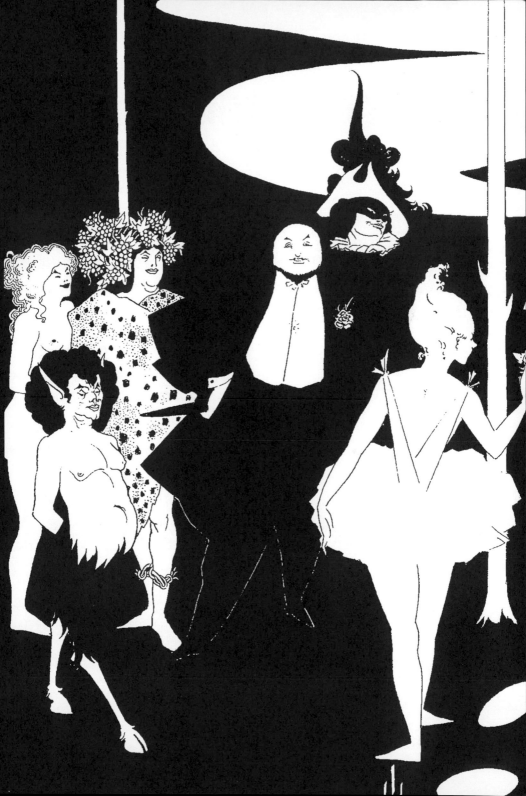

《未婚證明》 海報設計

1895年

　　這是一張以「L」型來設計的海報。一位頭上繫著蝴蝶結,站在櫃檯後面、「此處出售」招牌下的女子,正在向一位路過的高貴女士,兜售「未婚證明書」。這位路過的女士,戴著裝飾著羽毛的寬邊帽,身上的衣服稜角分明。

　　這個時期的比亞茲萊,喜歡用有稜角的線條來作畫,三角形的帽子、隆起的蓬袖、三角形的長裙等等構圖,與過去他擅長使用的流暢線條,非常不同。但人物的造型依究以黑白色塊來設計。比亞茲萊非常善於借鏡他人各種不同的元素,與不同的創作風格,並且融會在他自己的創作裡,所以,經常可以在很短的時間內,就發現他的創作風格又出現了創新的元素,這也是為什麼後人很難將他的風格,定位成某一類的原因。

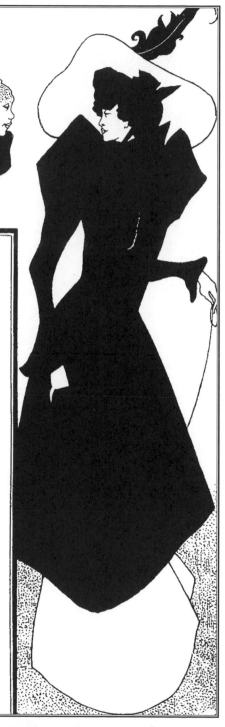

SOLD
HERE.

DAILY EXTRACTS

CONCERNING

MATRIMONY

In Pocket-Volume Form

Price **2/6**

THE

SPINSTER'S

SCRIP

AS COMPILED BY

CECIL RAYNOR.

London: William Heinemann.

「The Yellow Book」第五期 海報設計

1895年

　　就是這幅作品，讓比亞茲萊硬生生的丟了工作。一八九五年四月五日，王爾德因為和昆斯伯里侯爵（Queensberry）的兒子道格拉斯大搞同性戀，而被以「傷風敗俗」的罪名逮捕入獄。被捕時他隨手拿起一本黃色封面的書籍，被誤以為是當時極其挑戰世俗價值的「The Yellow Book」，因而引起群眾的強烈不滿。

　　這時，衛道人士要求萊恩要立即解雇比亞茲萊，他們的理由，就是針對這幅作品中從右方伸出來的樹木。他們認定這棵樹象徵著女性的裸體，實在有礙觀瞻、傷風敗俗、不可原諒。

　　我們仔細觀察這幅海報，一位優雅的少女坐在河邊的草地上，用手撐著身體，聚精會神的聽著牧神，為她朗誦著一本書。整個畫面安靜祥和，充滿新藝術的唯美風格，既無猥褻的場面更沒有任何裸露的情節，真是欲加之罪何患無辭啊！

The Yellow Book

An Illustrated Quarterly

Volume V April 1895

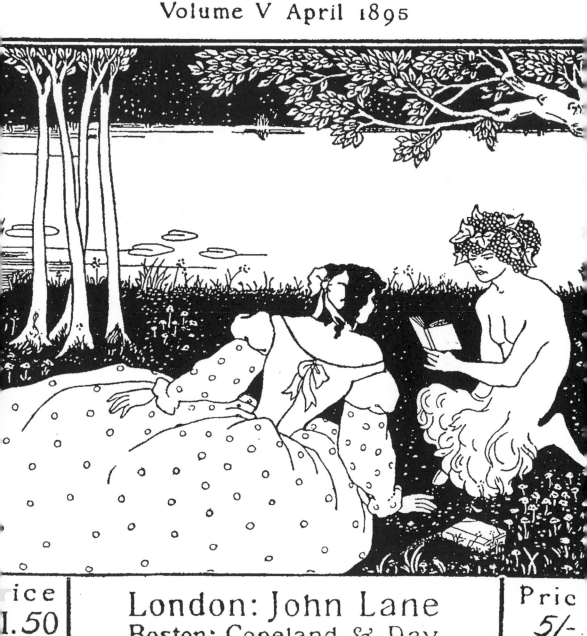

Price
1.50
Net

London: John Lane
Boston: Copeland & Day

Price
5/-
Net

其他類型的創作

　　比亞茲萊在插畫領域中，固然聲名卓著，但他的創作類型並不僅限於書籍的插畫，還包括：裝幀、海報、人物肖像，甚至油畫作品等等。從這些創作中，我們可以明顯看出他受到多種藝術型式的影響，並融會成自己的創作風格。創作形式也從單純的平面的線條畫，不斷的過渡、精進，線點的運用、灰色調的素描手法、淡墨水的染色技巧等等，除了增加畫面的質感與厚實度，也將平面畫的設計方式，轉成立體的創作，顯見其旺盛的創作才華。

枯萎的春天

　　這是比亞茲萊一幅早期的創作，當時的他，尚未走出伯恩－瓊斯的風格影響，看得出來仍停留在拉斐爾前派那種唯美、頹廢、纖細、柔弱的畫風當中。

　　畫面的佈局十分嚴謹，上方狂風吹拂，連春神都抵擋不住。比亞茲萊以細膩流暢的筆法，描繪在狂風吹動之下，花草樹木的顫動，我們彷彿都能聽見呼嘯的風聲，和逐漸凋零枯萎的大地哭泣聲。憂鬱的情緒，深深壟罩著整幅畫面，是一幅令人惆悵的作品。

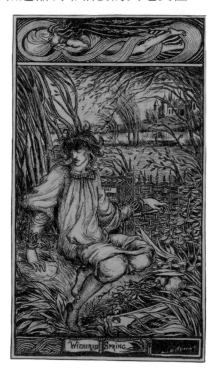

　　當時比亞茲萊的藝術觀點，應該全盤接受著插畫大師華特‧克萊恩（Walter Crane, 1845－1915年）的觀點。克萊恩認為，插畫強調的是「裝飾效果」，而非「實用效果」。所以插畫家的功能，就是要美化版面空間，而非用來詮釋內容。

　　但不久之後，比亞茲萊就放棄了這樣的概念，堅持用自己的方式來詮釋插畫的意涵，挑戰傳統、刻板的觀念，走出自己的康莊大道。

244 *Beardsley*

阿波羅追逐達芙妮

1896年

　　這是一則著名的希臘神話。頑皮的小愛神朱彼特，對著正在向他炫耀手中神弓的阿波羅，射出了一隻金箭，同時也用另一支鉛箭，射中了達芙妮。於是，讓阿波羅瘋狂地愛上了達芙妮，並對她展開熱烈追求，然而，達芙妮卻對他十分厭惡。為了躲避阿波羅的糾纏，達芙妮寧願選擇變成一株月桂樹。在這幅未完成的畫作中，阿波羅的右手抓的就是月桂樹，整幅作品生動奔放，充滿了戲劇張力。

　　畫面純粹由線條所構成，也顯示出比亞茲萊對線條運用的充分掌握。畫面中的阿波羅，裸露著臀部，顯露其情慾噴張的內心狀態，是一幅十足的情色作品。比亞茲萊在生前並未正式發表這幅作品。比亞茲萊對於線條運用的精湛造詣，成就其在插畫史上的不朽地位。他曾經在一八九一年的一封信上，說過這樣的話：「即使是最棒的畫家，對於線條的重要性也知之甚微。」能夠單純的用線條來展現畫裡的情愫，實非比亞茲萊莫屬了。

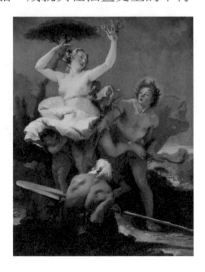

提也波洛的《阿波羅與達芙妮》

達芙妮為了躲避阿波羅的追逐，祈求朱彼特把她變成一株月桂樹。提也波洛畫的是達芙妮的手指正在冒出月桂樹葉的轉變瞬間，使整幅作品充滿了戲劇張力。

胖女人

1894年

　　比亞茲萊的嘲諷性格，讓他經常創作出一些令人非議的惡作劇作品，這讓他的出版商萊恩十分頭痛。

　　畫中的胖女人，坐在一個昏暗的酒吧裡，背後掛著一幅印象派風格的繪畫，她神情驕傲的看著週遭的一切。大量的白色畫面——桌面和胖女人的衣服——讓整幅畫的對比十分強烈，而所有的物體，比亞茲萊都以幾何線條來展現，帽子的弧形、酒瓶和女人身體的弧線、桌子的直角線條等等，更突顯了比亞茲萊的諷刺意圖。

　　這幅畫，很明顯的是在嘲弄惠斯勒的太太。原先，比亞茲萊還想替這幅作品，取一個十分惠斯勒式的畫名，結果被萊恩強烈制

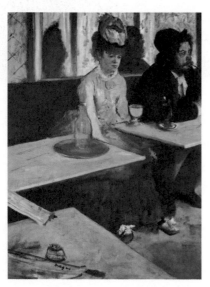

止。而萊恩當初也拒絕發表這幅作品，以免引起不必要的誤會。不過比亞茲萊威脅他說，如果這幅作品被拒絕的話，他就會去自殺，並且在信中畫了一座誇張的絞刑架。

狄嘉的《苦艾酒》

描寫酒吧的作品，最經典的就屬狄嘉的這幅作品了。畫面中鮮豔的衣著，與女子落寞的神情，正好形成情緒上的強烈對比與反差。同樣都是在描繪酒吧中的女人，畫家的技法卻各具特色。

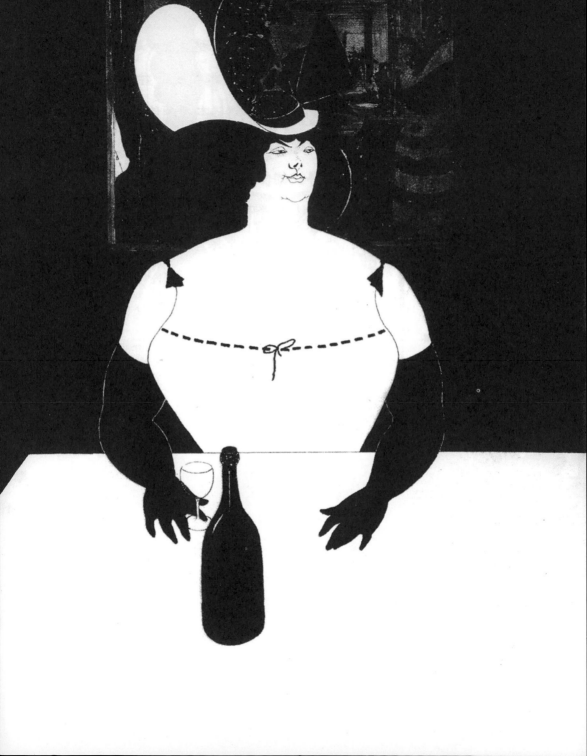

隨想曲

1894年

　　比亞茲萊是一位以創作黑白插畫而聞名於世的插畫家，他通常不太介意色彩所該扮演的角色，而特別看重黑白線條的相對關係。因此像這幅幾乎忽視線條的創作，在他的作品當中，仍屬少見。

　　這幅作品充滿了類似當時最受矚目的印象畫派的風格，可以看成是他對黑、白、灰三色的研究，他運用印象派對光影的掌握，讓黑、白、灰三色自然交錯，在畫面上產生光影變化。

　　光源來自拱門外，和穿著白色衣服的小孩相輝映；而穿著深色衣服的婦女，則回過頭去，將觀畫者的視線吸引到拱門之外；灰色的巧妙運用，使得屋內的空間產生縱深感。至於畫名，可能受到惠斯勒的影響，和創作的主題，絲毫沒有關聯。

惠斯勒 《灰色與黑色的配置》

這是惠斯勒為他的母親所創作的肖像畫。惠斯勒認為，作品最主要是為了詮釋色彩與形式，所以畫面的平衡關係與色彩的運用，遠比畫名該取什麼，重要得多。

母女

1898年

　　這是比亞茲萊晚期的作品，這時他又開始用稀釋的墨水為作品畫上灰色陰影，以創造逐漸變化的層次，增加畫面的厚實感、景深與立體感，這是黑色線條畫無法達到的效果。

　　畫面描繪的是一位表情天真的胖母親，正在為自己流露出世故神情的女兒，梳理著一頭秀髮。右邊的架子上鎖著一隻活生生的鸚鵡，牠正冷眼瞧著眼前發生的這一切。背景的教堂與建築物，顯得十分突兀，讓人不禁猜想，這對母女到底坐在哪裡。

《情感教育》
同樣畫母與女的主題，比亞茲萊早期曾經為福樓拜（Gustave Flaubert, 1821－1880年）的小說《情感教育》畫了這幅插畫。面貌古怪、身材臃腫的母親正拿著一張紙，對自己的女兒說教。但體態婀娜多姿的女兒卻一臉的不屑的斜睨著她。比亞茲萊想要傳達的對社會價值觀的反抗，在這幅作品中顯露無遺。

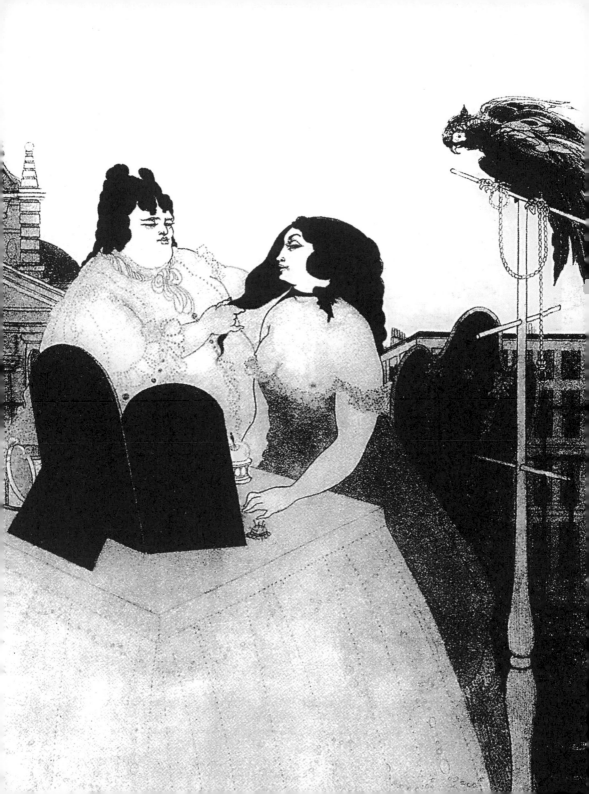

比亞茲萊生平年表

	生活與作品
1872年	8月21日出生於英國南部濱海城市布萊頓
1885~1888年	在布萊頓語法學校上中學。 畢業後搬到倫敦，擔任保險公司職員。 住在房東「金」的家中。
1891年	七月，與姊姊瑪貝兒一同拜訪著名畫家愛德華・伯恩—瓊斯爵士，獲其賞識。 發表第一幅作品《哈姆雷特追隨父親的鬼魂》於《蜜蜂》雜誌上。
1892年	夏天，接受出版商登特委託，繪製《亞瑟王之死》的插畫，共300多幅。
1893年	四月，「The Studio」雜誌創刊號，刊登比亞茲萊為王爾德《莎樂美》 所繪製的插繪——《高潮》，引起王爾德與出版商萊恩的注意。 作品：《亞瑟王之死》
1894年	四月，「The Yellow Book」創刊，受聘為美編。 從此展開比亞茲萊的黃金創作時期。 作品：《莎樂美》 作品：《崔斯坦與伊索德》
1895年	四月，受王爾德被捕影響，被迫離開 「The Yellow Book」。 「The Savoy」在史密瑟斯的支持下創刊。 作品：《在山下》
1896年	這一年，比亞茲來的身體愈來愈差，經常咳血，每天只能工作幾小時。 作品：《剪髮記》 作品：《詩篇》 作品：《尼貝龍根的指環》 作品：《莉希翠塔》 作品：《猶文拿里》 作品：《莉希翠塔》
1897年	七月，與坐完二年牢剛剛出獄的王爾德，在迪拜的小旅館不期而遇。 作品：《男扮女裝》 作品：《比亞茲萊50件作品精選集》
1898年	3月16日，病逝於法國南部一家小旅館， 享年26歲。 作品：《沃爾普尼》

歷史大事紀	藝術與文化
提巴爾建立保守共和國。	莫内：《印象・日出》。
1885年，巴斯德製成狂犬疫苗。 1886年，英國併吞緬甸。	1886年，李斯特去世。 1888年，那比派成立。
俄國開始修建西伯利亞鐵路。 米其林輪胎公司創立。	普羅高菲夫誕生。 前一年，梵谷自殺。 土魯茲─羅特列克：海報《紅磨坊的舞蹈》。
比利時併吞剛果。	萊翁卡瓦洛：《丑角》。
「獨立工黨」在倫敦成立。	王爾德：《無足輕重的女人》。 古諾：《安魂曲》。 威爾第：《浮士德》。
日本向中國宣戰。 發現傳播鼠疫的細菌。	德布西：《牧神的午後序曲》。
倫琴發現X光。 呂米埃兄弟發明電影攝影機。	柴可夫斯基：《天鵝湖》首演。 「威尼斯藝術節」成立。 佛洛伊德：《歇斯底里的研究》。 土魯茲─羅特列克：《Cha─U─Kao小姐》。
在雅典舉行第一屆現代奧林匹克運動會。	浦契尼：《波希米亞人》。 契訶夫：《海鷗》
希臘與土耳其爆發爭奪克里特島戰爭。 狄賽爾發明內燃機。	高更：《我們從何處來？我們是什麼？我們往何處去？》。 克林姆創建分離派。
俾斯麥去世。 居禮夫婦發現鐳。	馬拉梅去世。 王爾德：《里丁監獄之歌》。 德布西：《夜曲》。

凌 B

95.7.18